动漫经典形象素描技法大全

美少女

Mr.cong动漫 编著

U0165141

化学工业出版社

·北京·

图书在版编目(CIP)数据

动漫经典形象素描技法大全. 美少女/虫虫动漫编著. —北京：
化学工业出版社, 2012.7
ISBN 978-7-122-14360-0

Ⅰ.动… Ⅱ.虫… Ⅲ.动画-人物画-素描技法 Ⅳ.J218.7

中国版本图书馆CIP数据核字（2012）第103894号

责任编辑：徐华颖　丁尚林　　　　装帧设计：虫虫动漫
责任校对：吴　静

出版发行：化学工业出版社（北京市东城区青年湖南街13号　邮政编码100011）
印　　装：北京画中画印刷有限公司
889mm×1194mm　1/16　印张11　2012年9月北京第1版第1次印刷

购书咨询：010-64518888（传真：010-64519686）　售后服务：010-64518899
网　　址：http://www.cip.com.cn
凡购买本书，如有缺损质量问题，本社销售中心负责调换。

定　　价：35.00元　　　　　　　　　　　　版权所有　违者必究

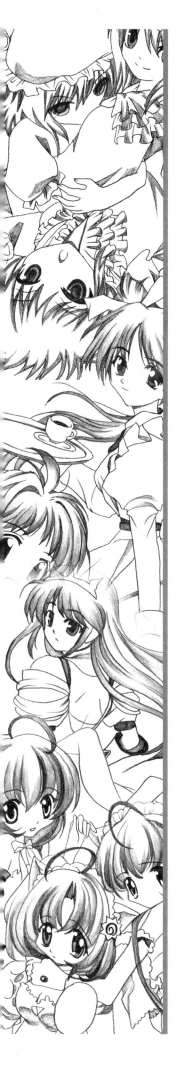

动漫经典形象素描技法大全

前言

　　时光总能带动我们走向一个又一个的美景，就像动漫领域的高调出场满城尽染卡通秀。一时间网络、书店堆满了琳琅满目的动漫图书，影院里动画片吸引着大小朋友的眼球，相关媒体的主持人摇身变成了日本美少女风格，这个世界虽疯狂却也精彩无限。我们似乎无从下手，此刻我们更需要一份安详去静静地寻找心中期待已久却又熟悉的味道，让一切简单些再简单些。褪去电脑渲染的靓丽与浮华，我们开始回归最质朴的手绘，一张纸一支铅笔，一黑一白间呈现了繁华背后的极致与简约、强悍与干练。

　　"动漫经典形象素描技法大全"此套丛书用铅笔呈现了一个精彩丰富的世界，她不仅仅解释了经典，同样也再现了创意的火花。此套书包含了美少女、美少男、校园女生、韩国美少女、Q版形象等大家熟悉、喜爱的动漫形象。在针对各个主题绘画时，采用了经典案例为目标，以现代速写与素描相结合的表现手法。将大师手下的原画变得更加简练，绘画上更加明确，滤去了那些装饰性与渲染性的绘画手法，呈现给读者的是一个更加纯粹简练的视觉感观。针对动漫中的各个形象，如日本美少女、韩国美少女，虽都是美女，但各美女的味道与风采截然不同。日本美少女，大眼睛小鼻子小嘴；韩国美少女细高简约，简练到没鼻子没眼睛，却会被她迷人的体态所吸引。在绘画上我们采用了三部曲：头部细节、服装饰物、整体流程。具体而言，头部细节指的是：眼睛的绘画流程、头发的绘画流程及头部饰品的绘画流程；服装饰物指的是：服装的绘画流程、饰品（香包、腰链、手链、鞋袜等）的绘制方法；整体流程指的是：完整形象的轮廓图、细节刻画、明暗调子刻画。每本书包含近百个经典形象，不仅仅采用三部曲进行绘画技法分析，同时每部分均添加了相应的形象汇总，便于读者进一步理解与加强绘画的不同表达方式。

　　本套书提供了绘画爱好者多种绘画语言，并且将绘画语言进行了简练与分类，让读者感受到一个清晰明了的绘画世界。手绘令人着迷却也令人生畏，人们认为只有专业人员才能掌控，事实上只要我们超越自我的束服，现在拿起笔按着书上的步骤画下去，将会发现绘画原本就是我们生命中早就拥有的力量。这套书不仅仅是专业人员极具参考价值的工具书，同时也是许许多多热爱绘画人的指引丛书。阅读后不仅仅会被里面丰富美丽的画面所吸引，更重要的是能点起你心中绘画的热情。

　　我要特别感谢我生命中的天使，是她们支持了我，同时也献给了这个世界视觉的饕餮盛宴。感谢虫虫动漫工作室的全体画师：刘煜、张乐、苏小芮、王佳月、唐诗淇、王婧、陈榆文、蒋逸文、刘亚光、苏曼、张凤、谢仲叁。

编著者

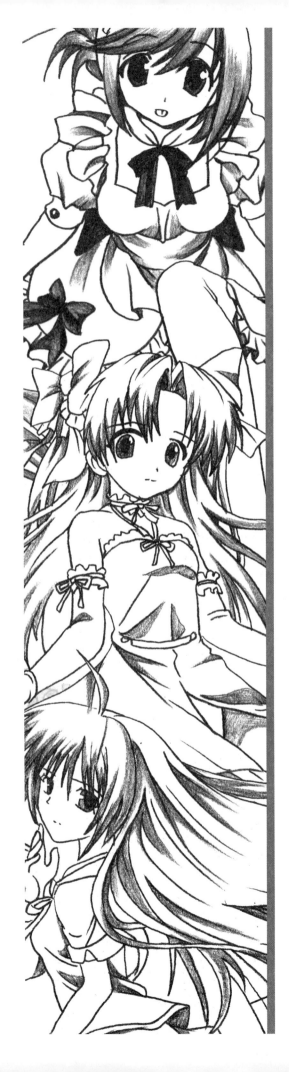

目录

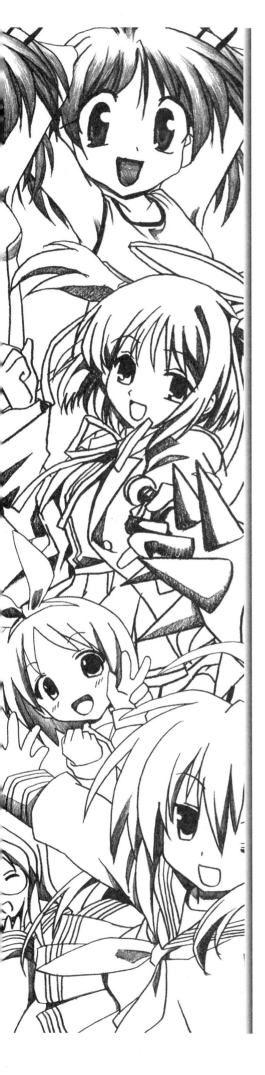

纯情美少女形象

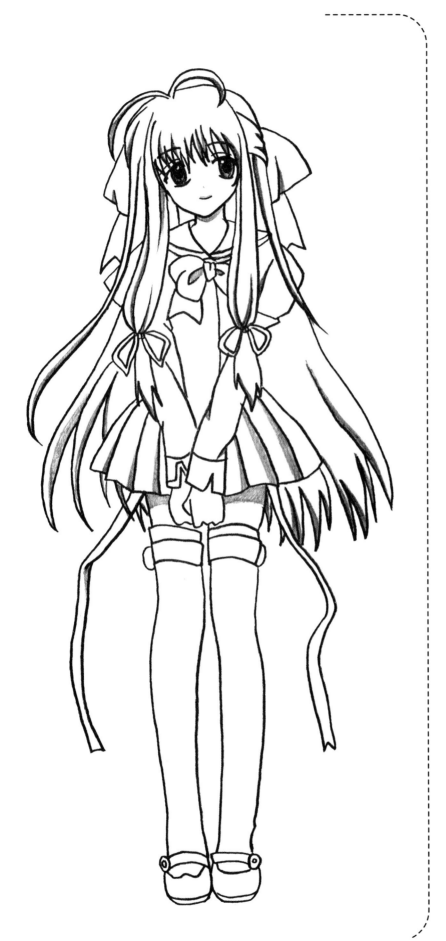

　　一般而言，纯情给人的感觉是清纯可人、纯洁真挚，纯情的少女总是大受欢迎。纯情是比较含蓄、天真、完美，没有多余的杂质，还原人们内心最初的形态。

　　纯情美少女拥有飘逸柔顺的秀发、天真的面容以及漂亮的服装。胸口的蝴蝶结给人纯真的感觉，同时含蓄羞涩的站姿也为人物增添不少亮点。

纯情美少女形象绘画技巧

纯情美少女形象头部绘画技巧

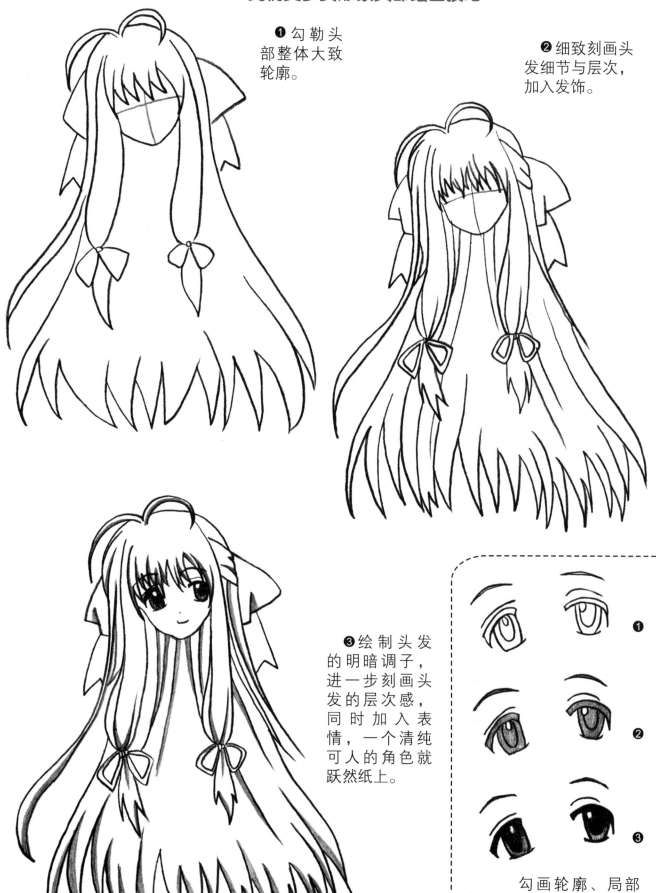

❶ 勾勒头部整体大致轮廓。

❷ 细致刻画头发细节与层次，加入发饰。

❸ 绘制头发的明暗调子，进一步刻画头发的层次感，同时加入表情，一个清纯可人的角色就跃然纸上。

❶

❷

❸

勾画轮廓、局部刻画、强调明暗对比，眼睛的绘制过程清晰可见。

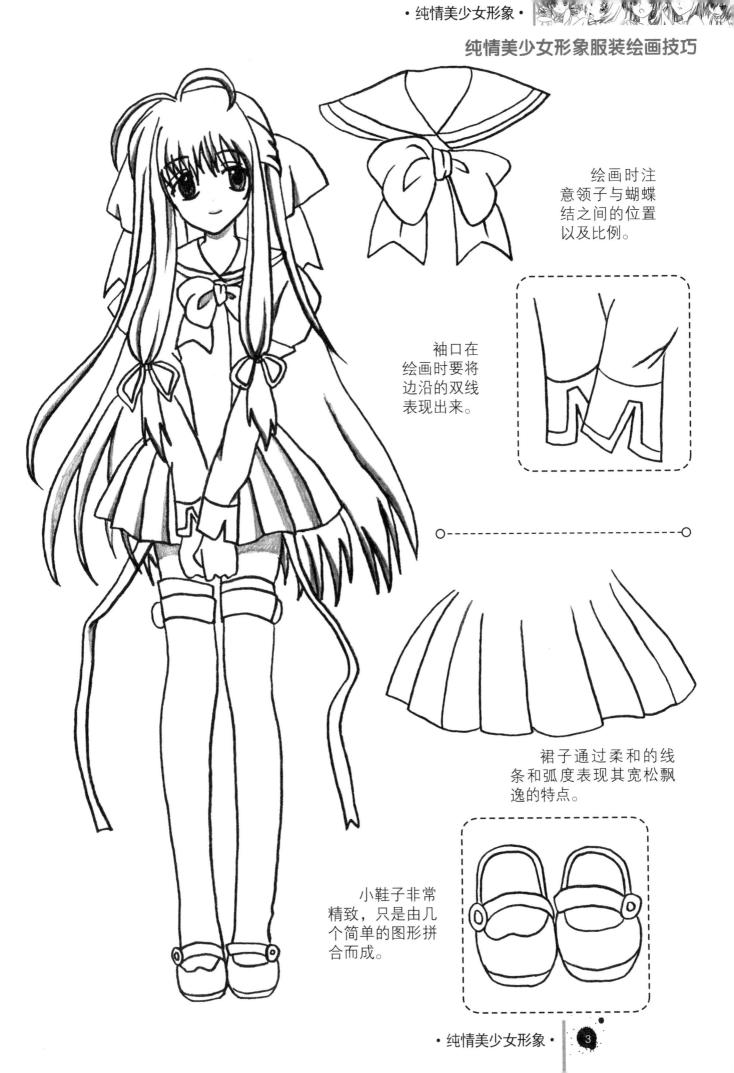

纯情美少女形象服装绘画技巧

绘画时注意领子与蝴蝶结之间的位置以及比例。

袖口在绘画时要将边沿的双线表现出来。

裙子通过柔和的线条和弧度表现其宽松飘逸的特点。

小鞋子非常精致，只是由几个简单的图形拼合而成。

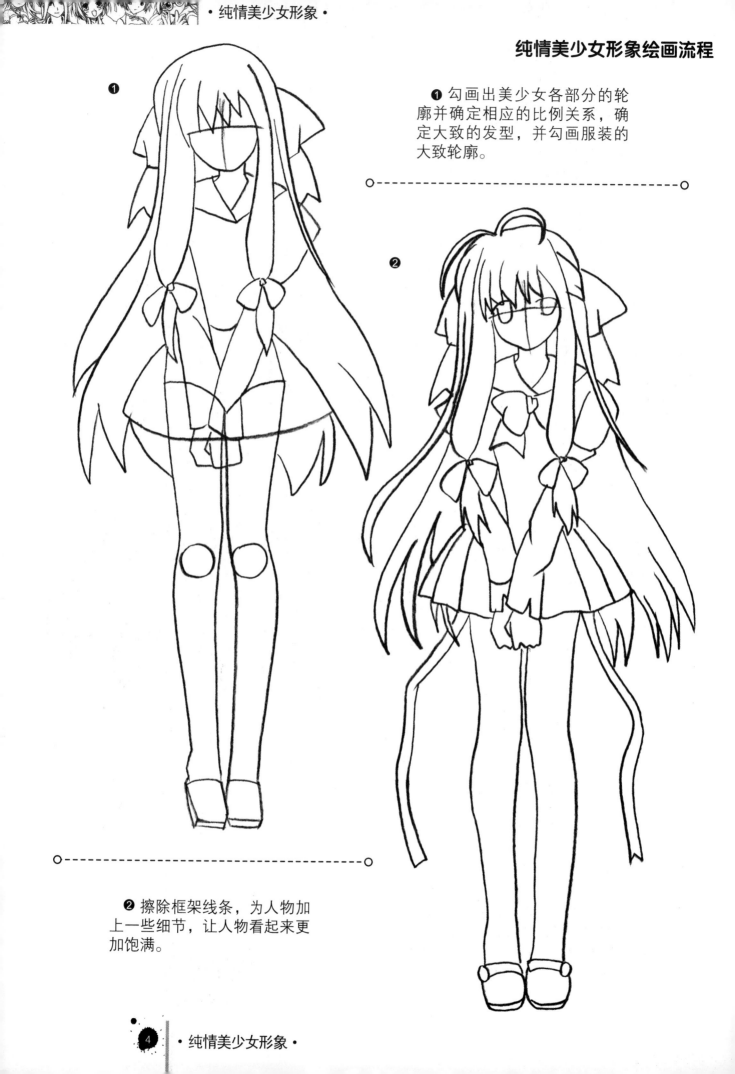

纯情美少女形象绘画流程

❶ 勾画出美少女各部分的轮
廓并确定相应的比例关系，确
定大致的发型，并勾画服装的
大致轮廓。

❷ 擦除框架线条，为人物加
上一些细节，让人物看起来更
加饱满。

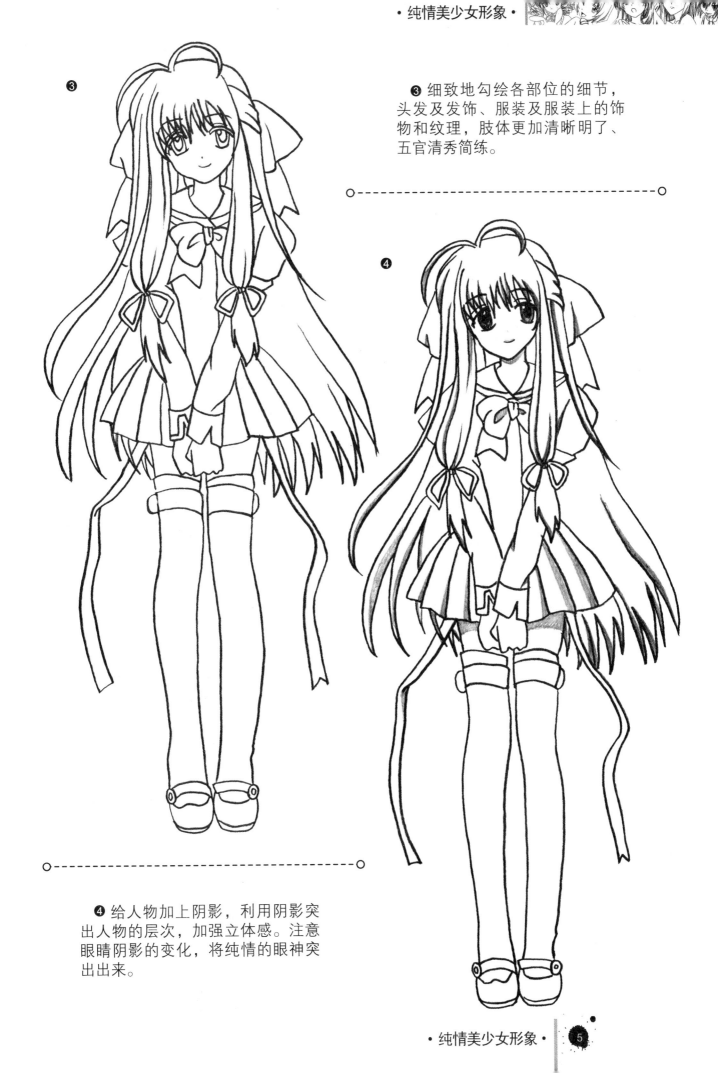

❸

❸ 细致地勾绘各部位的细节，头发及发饰、服装及服装上的饰物和纹理，肢体更加清晰明了、五官清秀简练。

❹

❹ 给人物加上阴影，利用阴影突出人物的层次，加强立体感。注意眼睛阴影的变化，将纯情的眼神突出出来。

纯情美少女形象汇总

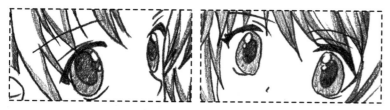

眼睛是最出彩的部位，绘画时注意区分。

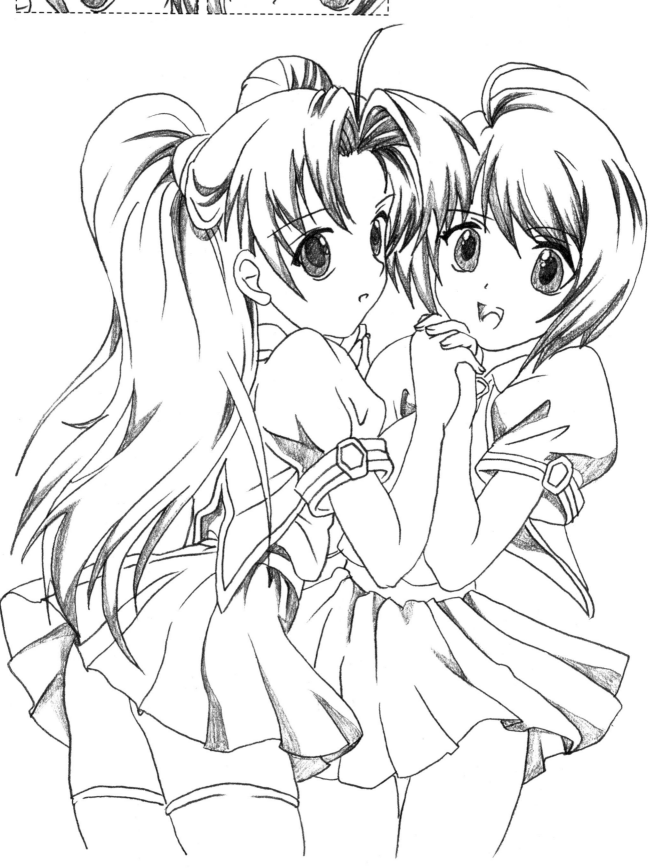

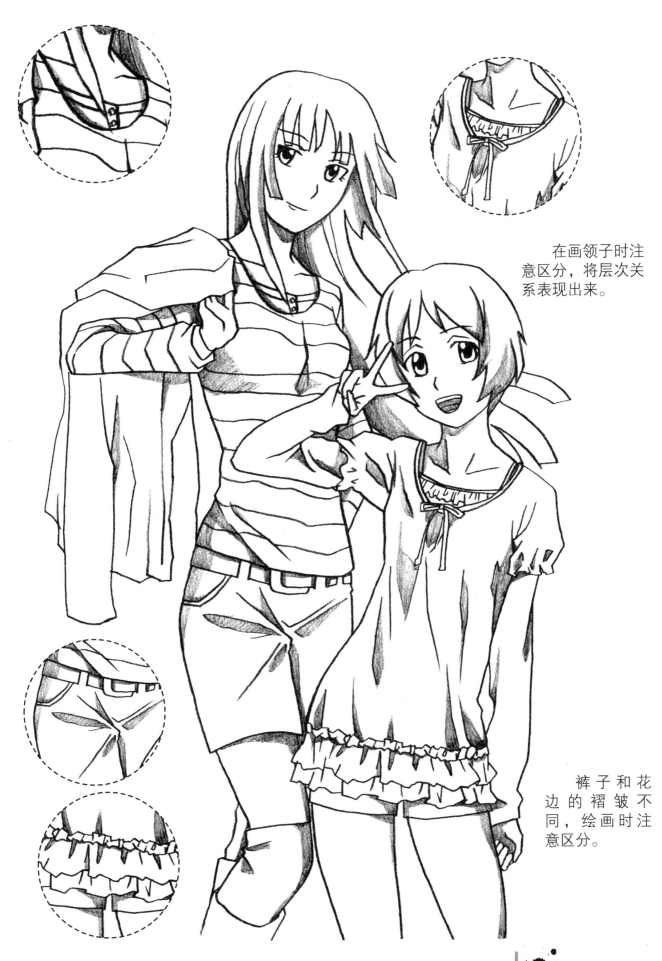

在画领子时注意区分，将层次关系表现出来。

裤子和花边的褶皱不同，绘画时注意区分。

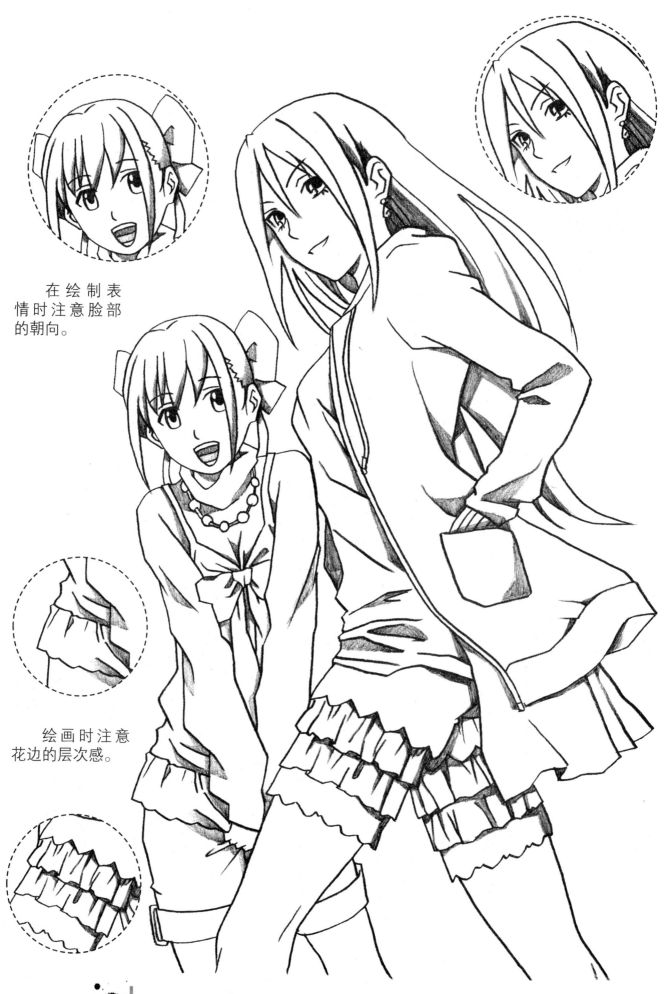

在绘制表情时注意脸部的朝向。

绘画时注意花边的层次感。

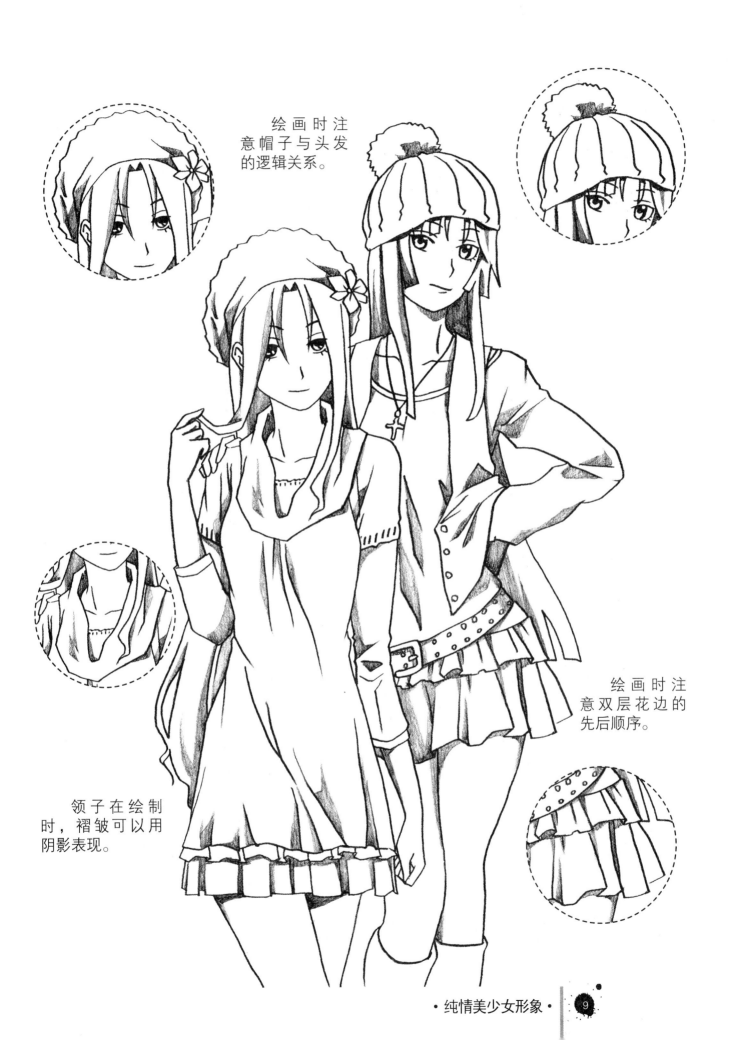

绘画时注意帽子与头发的逻辑关系。

绘画时注意双层花边的先后顺序。

领子在绘制时，褶皱可以用阴影表现。

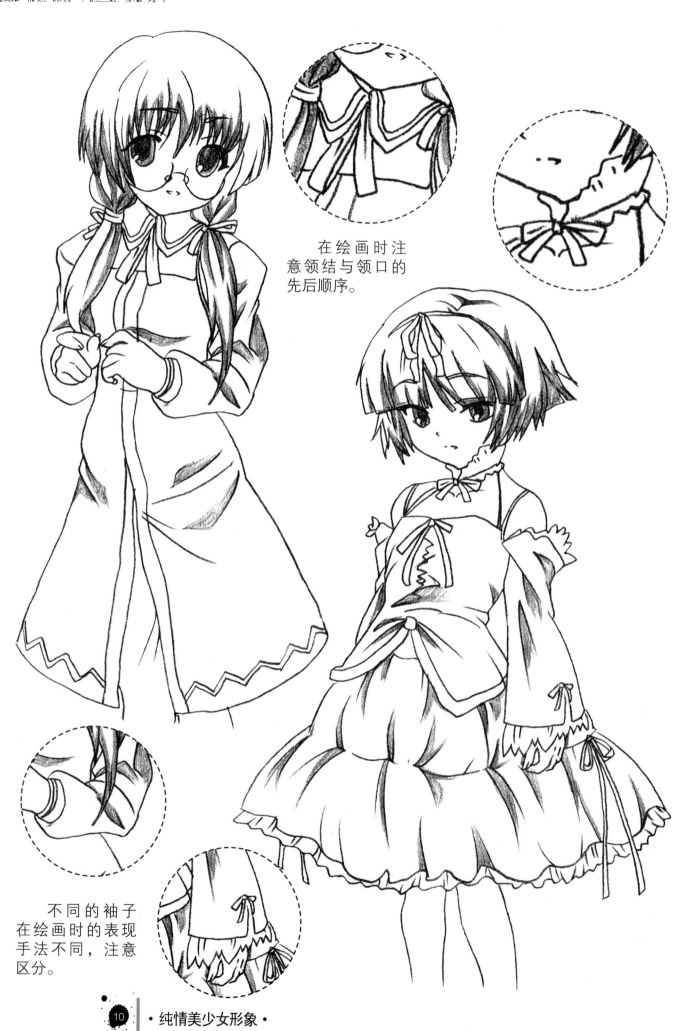

在绘画时注意领结与领口的先后顺序。

不同的袖子在绘画时的表现手法不同，注意区分。

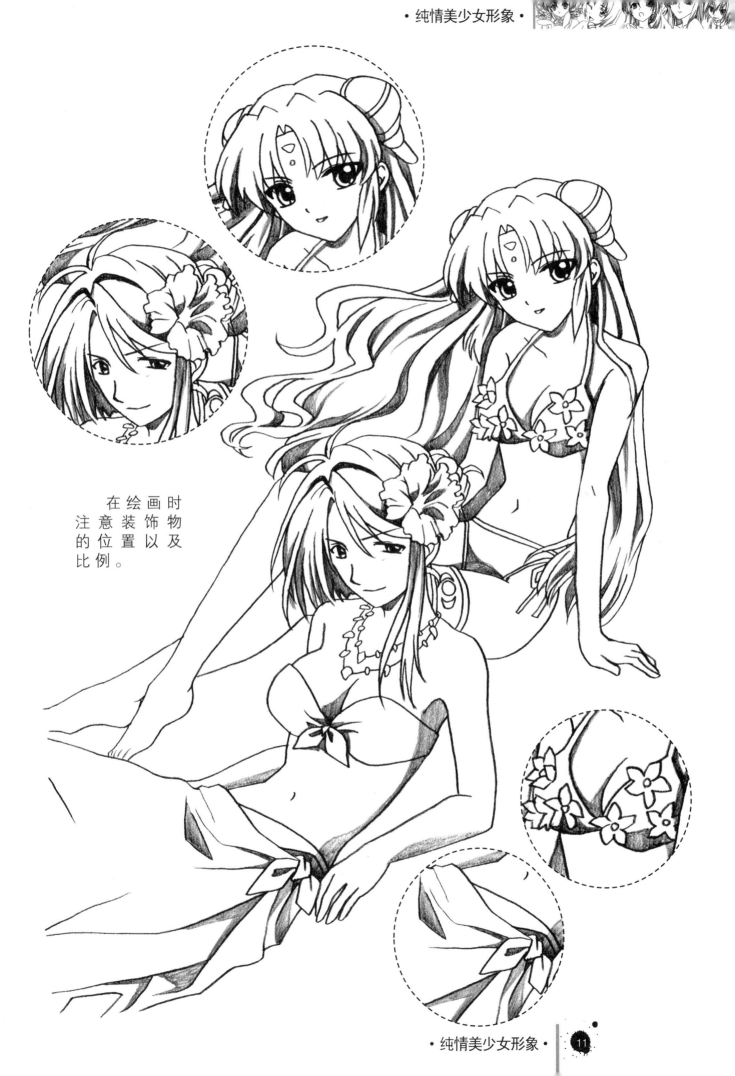

在绘画时
注意装饰物
的位置以及
比例。

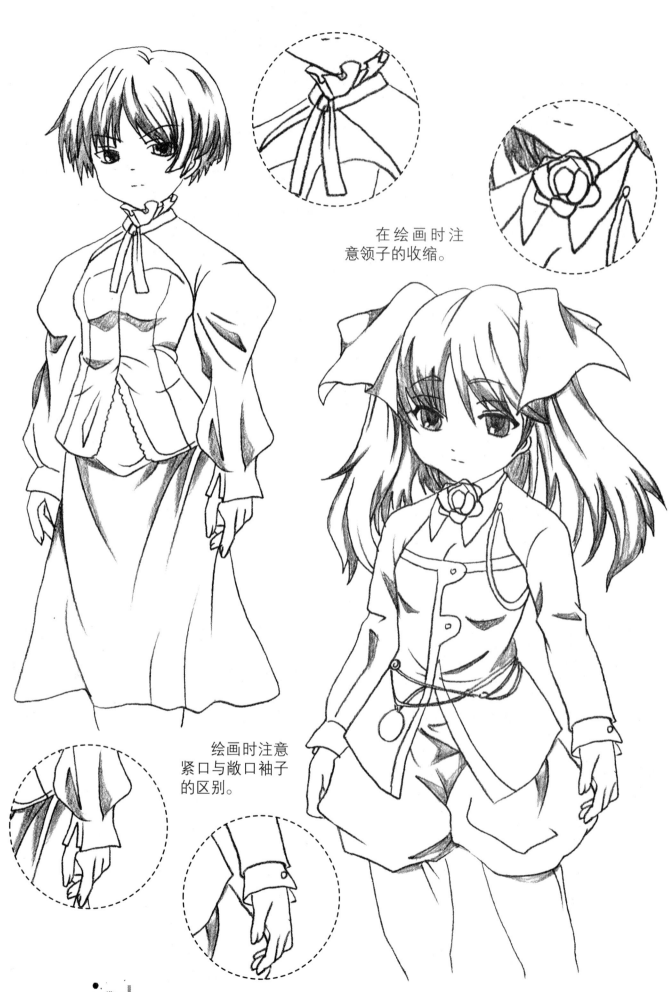

在绘画时注意领子的收缩。

绘画时注意紧口与敞口袖子的区别。

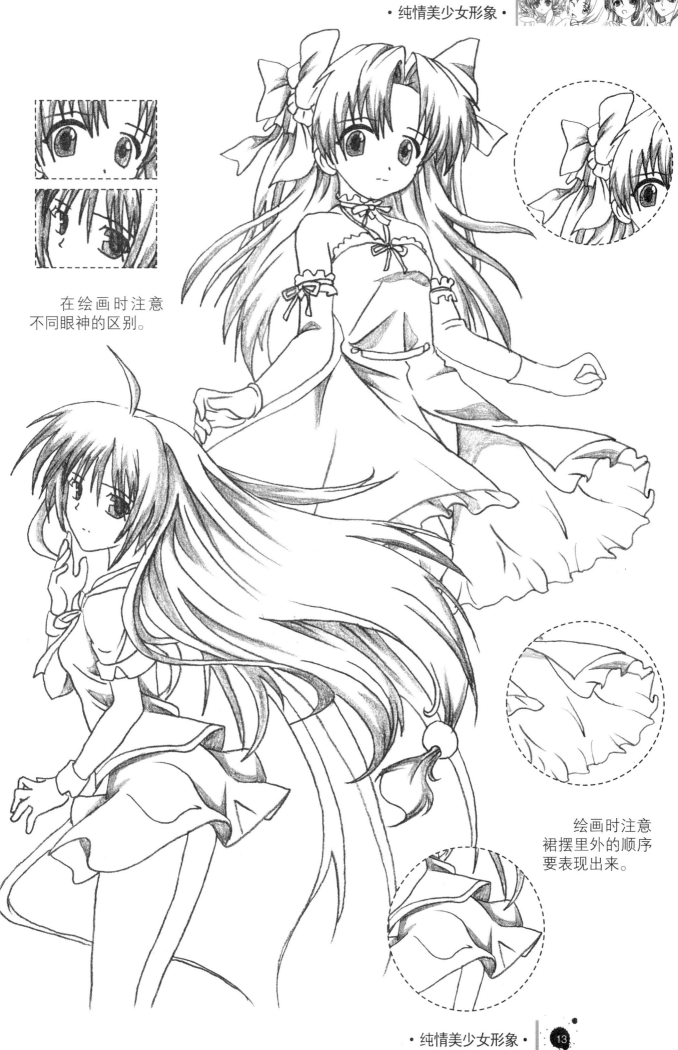

在绘画时注意
不同眼神的区别。

绘画时注意
裙摆里外的顺序
要表现出来。

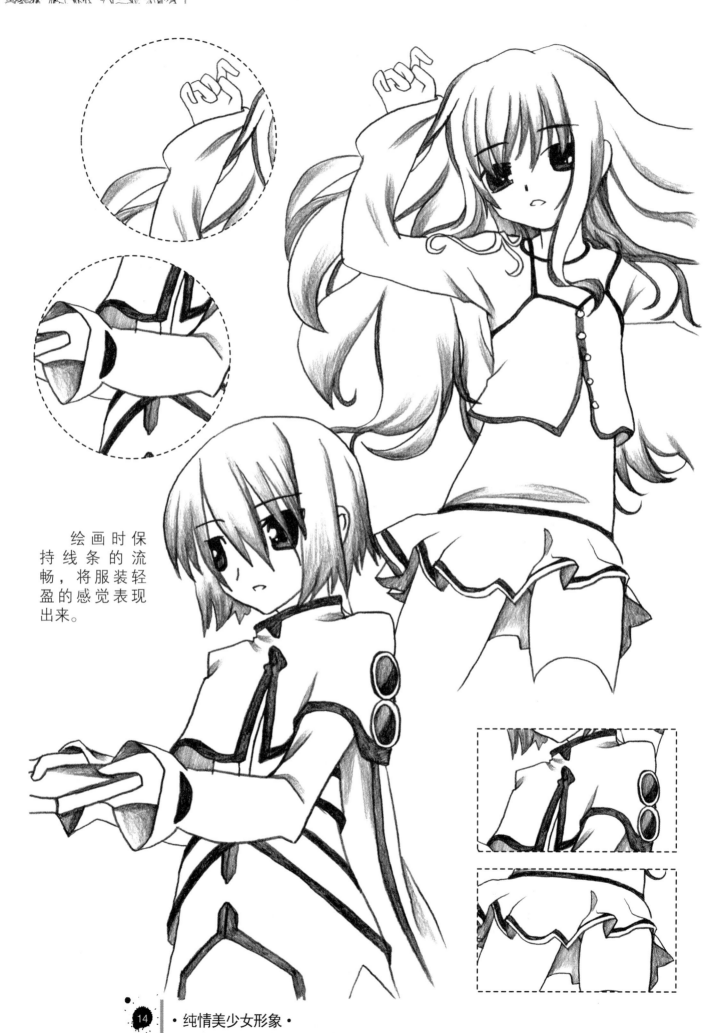

绘画时保持线条的流畅，将服装轻盈的感觉表现出来。

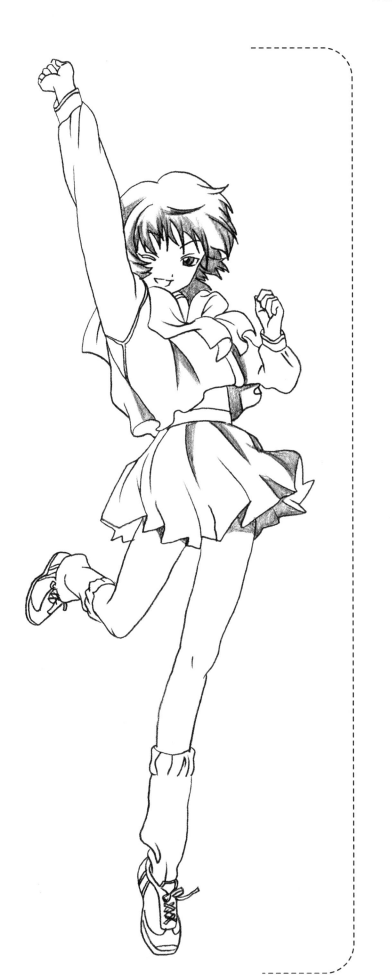

活泼美少女形象

　　一般而言活泼给人的感觉是好动、生活自然、不呆板。活泼是将人物喜悦的心情通过表情与肢体语言表现出来，讨人喜欢。活泼是比较热情、充满朝气，完美，不带任何杂色的喜悦。

　　活泼美少女保留了孩子的天真，在服装上保持了清新整洁风格，飘逸的服装更加增添了人物的动感。人物协调的四肢比例，自然飘扬的服装，喜悦的表情，将活泼表现得淋漓尽致。

活泼美少女形象绘画技巧

活泼美少女形象头部绘画技巧

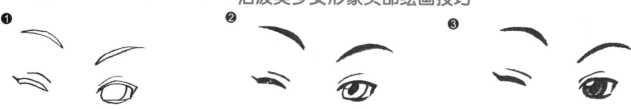

① ② ③

勾画轮廓、局部刻画、强调明暗对比，眼睛的绘制过程清晰可见。

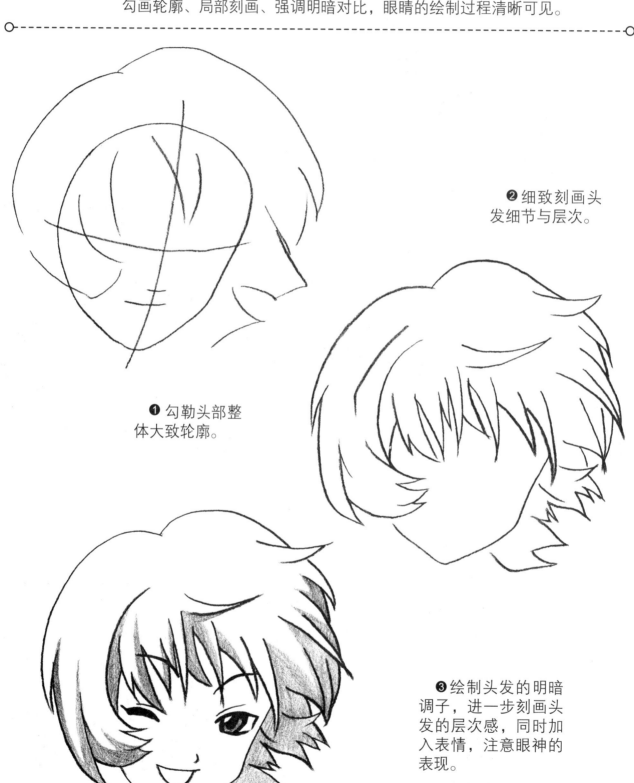

❷ 细致刻画头发细节与层次。

❶ 勾勒头部整体大致轮廓。

❸ 绘制头发的明暗调子，进一步刻画头发的层次感，同时加入表情，注意眼神的表现。

活泼美少女形象服装绘画技巧

袖口在绘画时注意将收紧的感觉表现出来。

裙子在绘画时要把握好运动时褶皱的方向，以及飘起的感觉。

鞋带的交错感觉要表现出来，同时将鞋子上的纹理清晰地描绘出来。

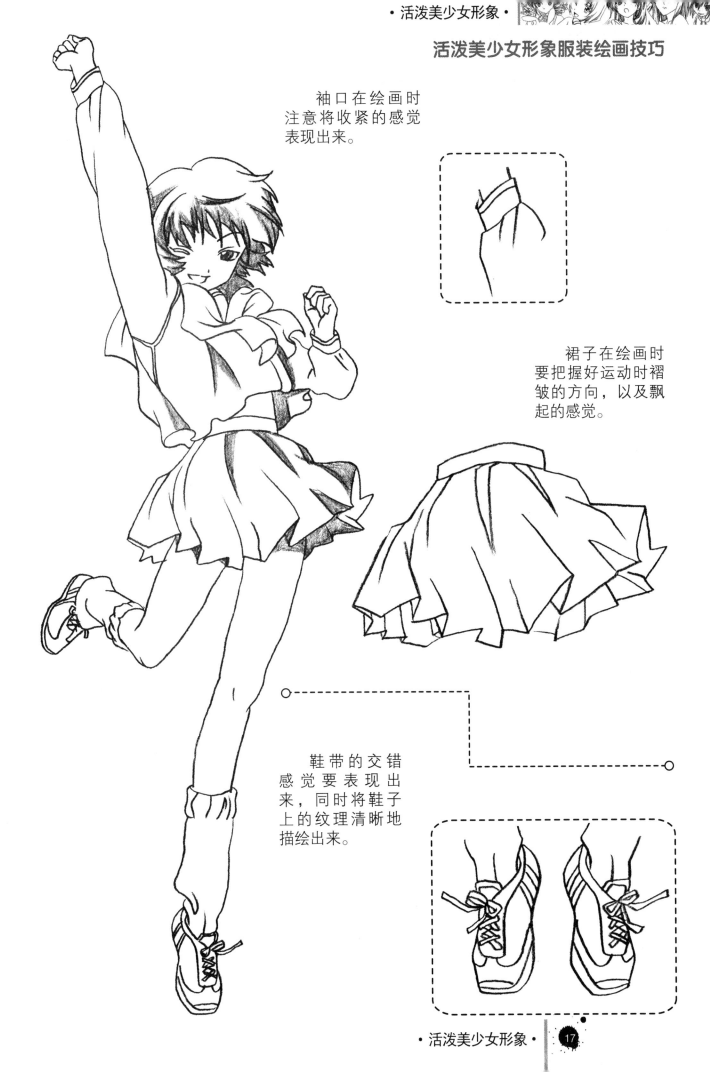

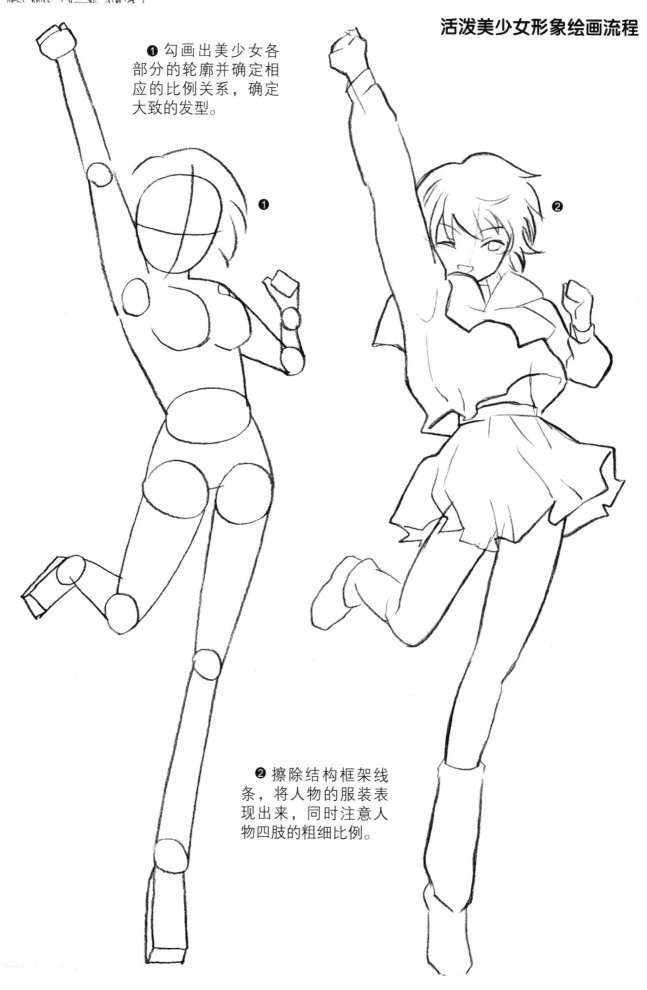

活泼美少女形象绘画流程

❶ 勾画出美少女各部分的轮廓并确定相应的比例关系，确定大致的发型。

❷ 擦除结构框架线条，将人物的服装表现出来，同时注意人物四肢的粗细比例。

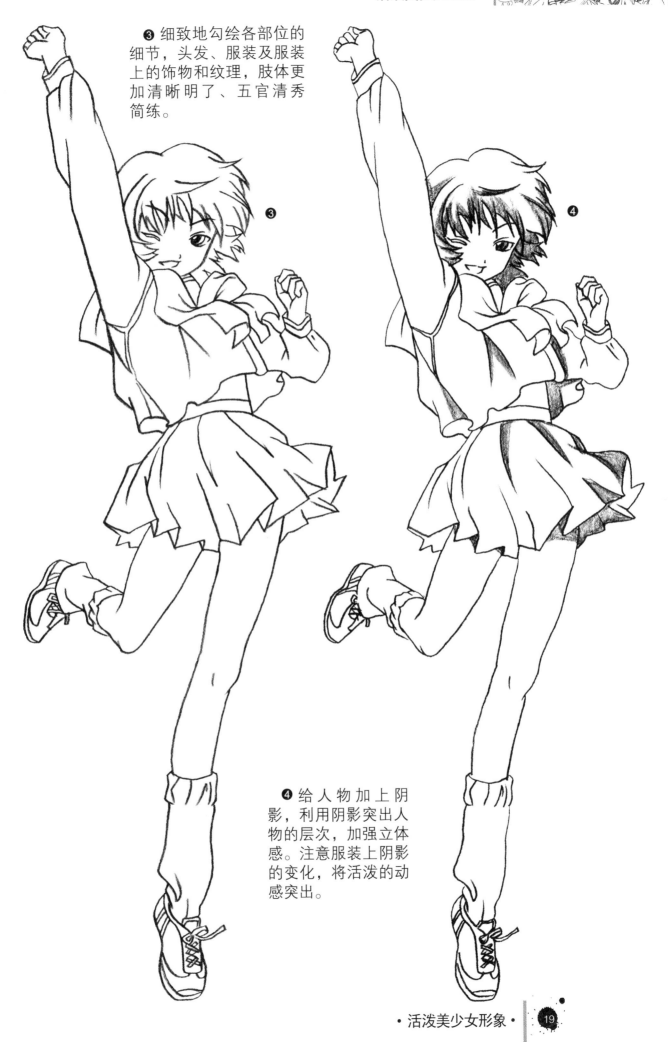

❸ 细致地勾绘各部位的细节，头发、服装及服装上的饰物和纹理，肢体更加清晰明了、五官清秀简练。

❸

❹

❹ 给人物加上阴影，利用阴影突出人物的层次，加强立体感。注意服装上阴影的变化，将活泼的动感突出。

活泼美少女形象汇总

绑在脚上的丝带增加了形象的活力，看起来更加有吸引力。

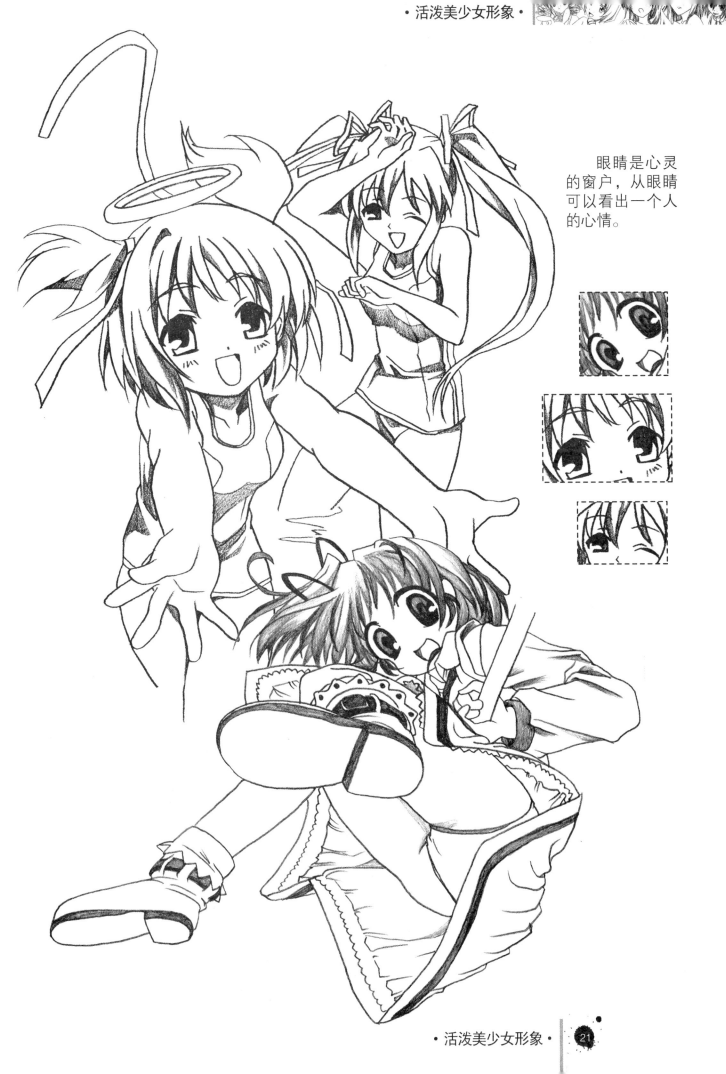

眼睛是心灵
的窗户，从眼睛
可以看出一个人
的心情。

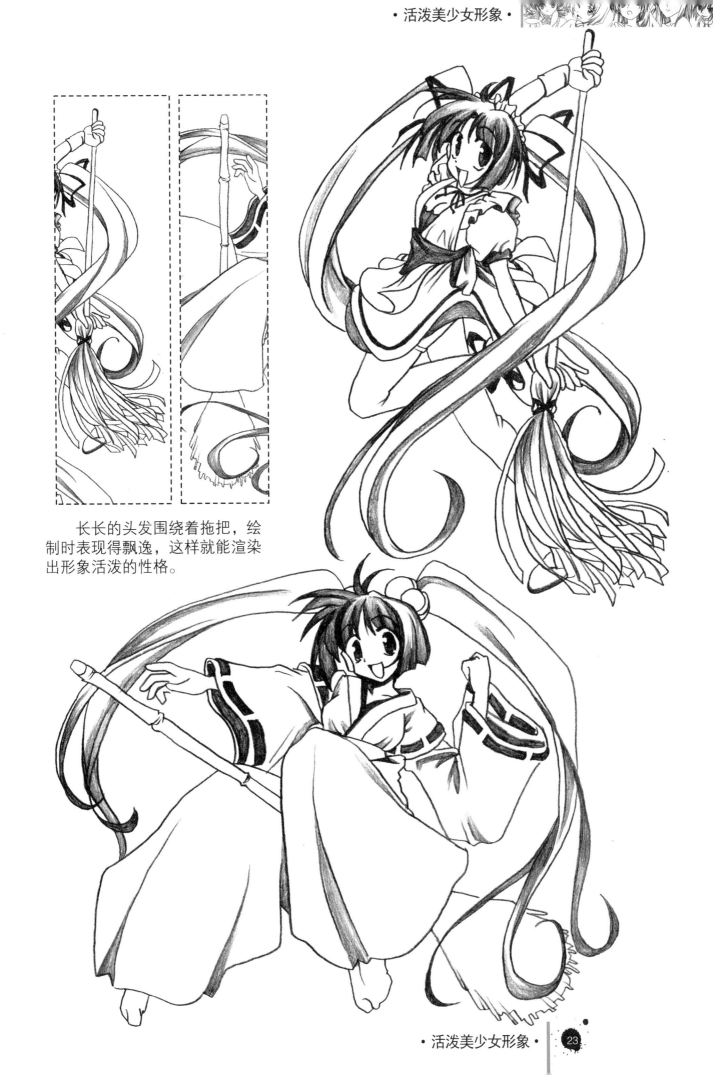

长长的头发围绕着拖把,绘制时表现得飘逸,这样就能渲染出形象活泼的性格。

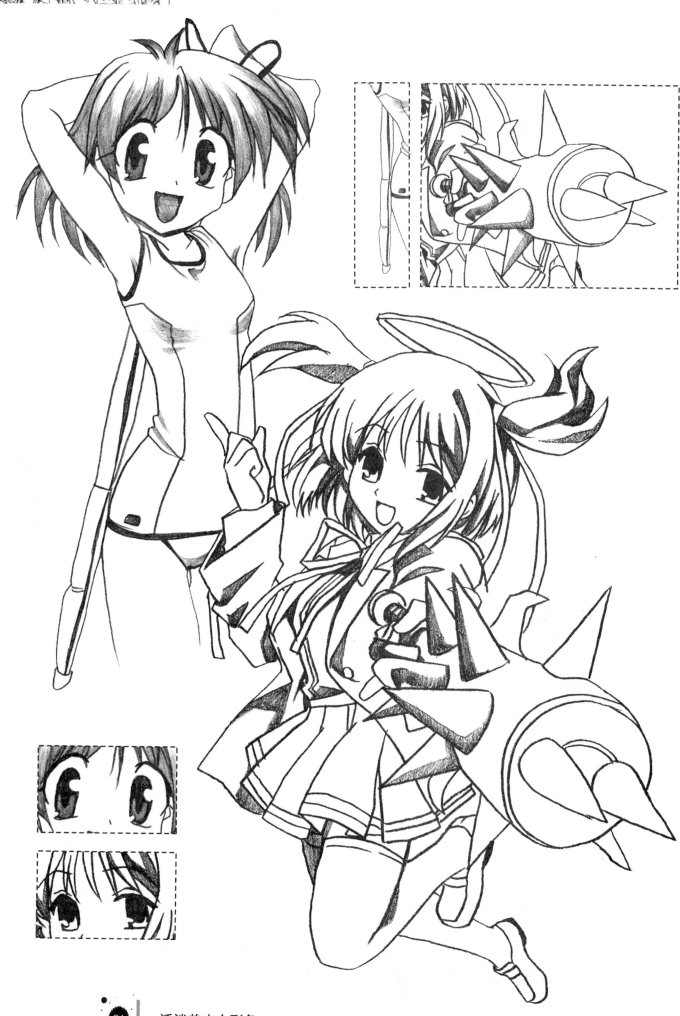

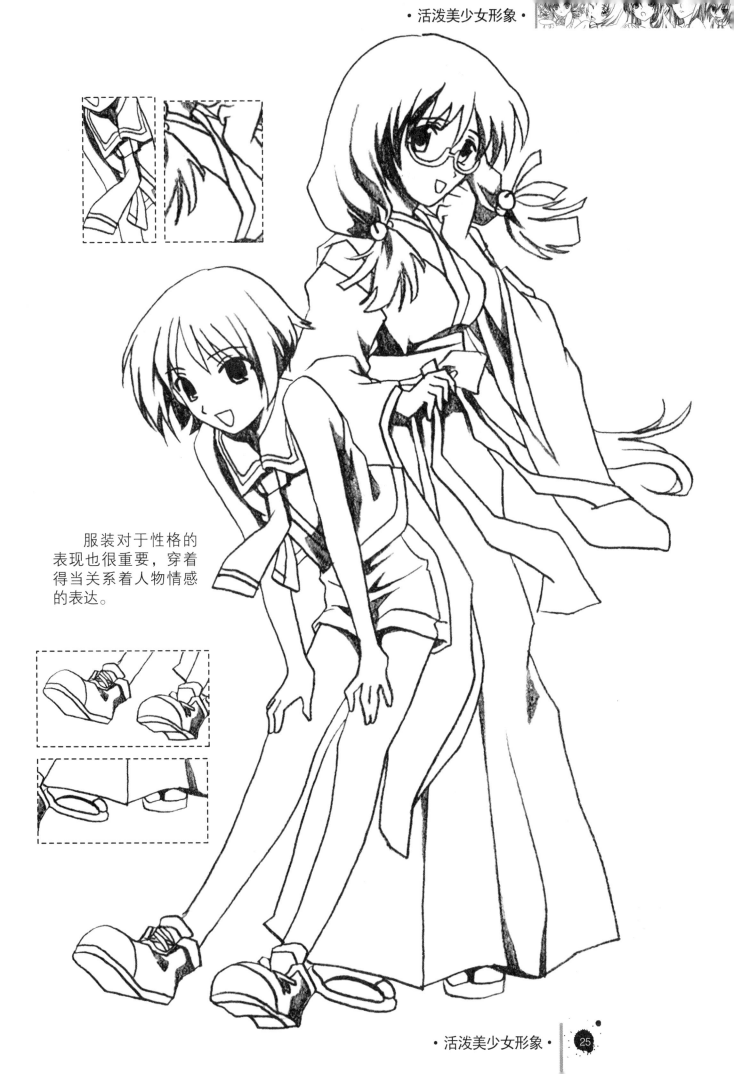

服装对于性格的
表现也很重要，穿着
得当关系着人物情感
的表达。

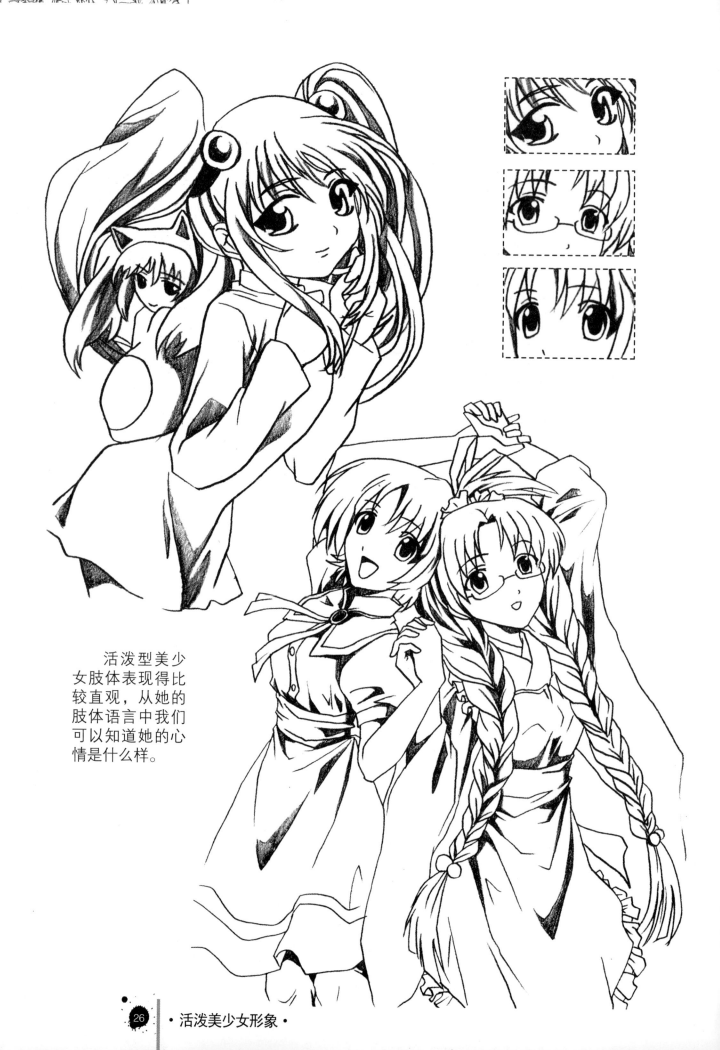

活泼型美少女肢体表现得比较直观,从她的肢体语言中我们可以知道她的心情是什么样。

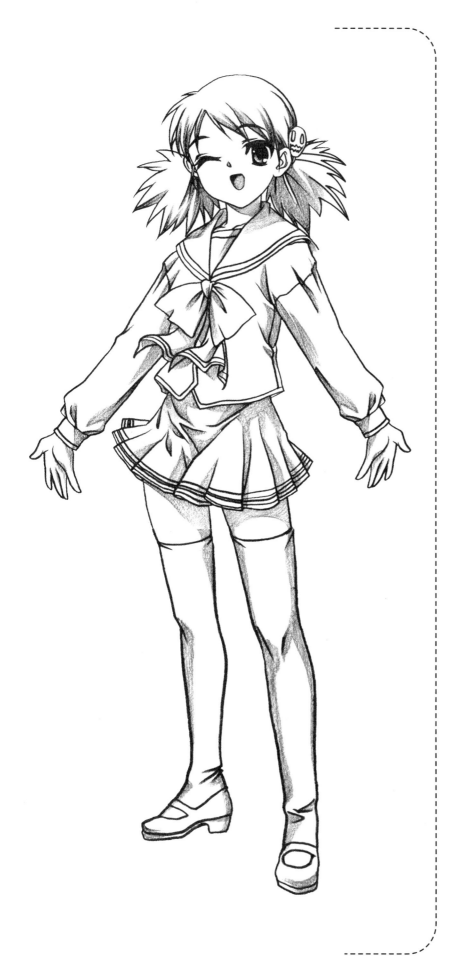

可爱美少女形象

　　一般而言可爱给人的感觉是小巧、天真无邪，单纯得有点略显幼稚却富有爱心，可爱隐藏在生活的细节中。

　　可爱多用于女生，也可以指充满童心的老顽童。可爱美少女拥有俊俏的发型、稚气的脸庞。服装拥有少女特有的灵气，同时也添加了一些小动作，令人物更加生动、饱满。

可爱美少女形象绘画技巧

可爱美少女形象头部绘画技巧

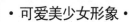

❶ 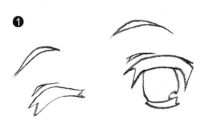 ❷ 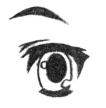 ❸

勾画轮廓、局部刻画、强调明暗对比，眼睛的绘制过程清晰可见。

❶ 勾勒头部整体大致轮廓。

即便是骷髅头也有可爱的一面，注意将其表现出来。

❷ 细致刻画头发细节。

❸ 绘制头发的明暗调子，进一步刻画头发的层次感，同时加入发饰与表情，让人物生动而可爱。

可爱美少女形象服装绘画技巧

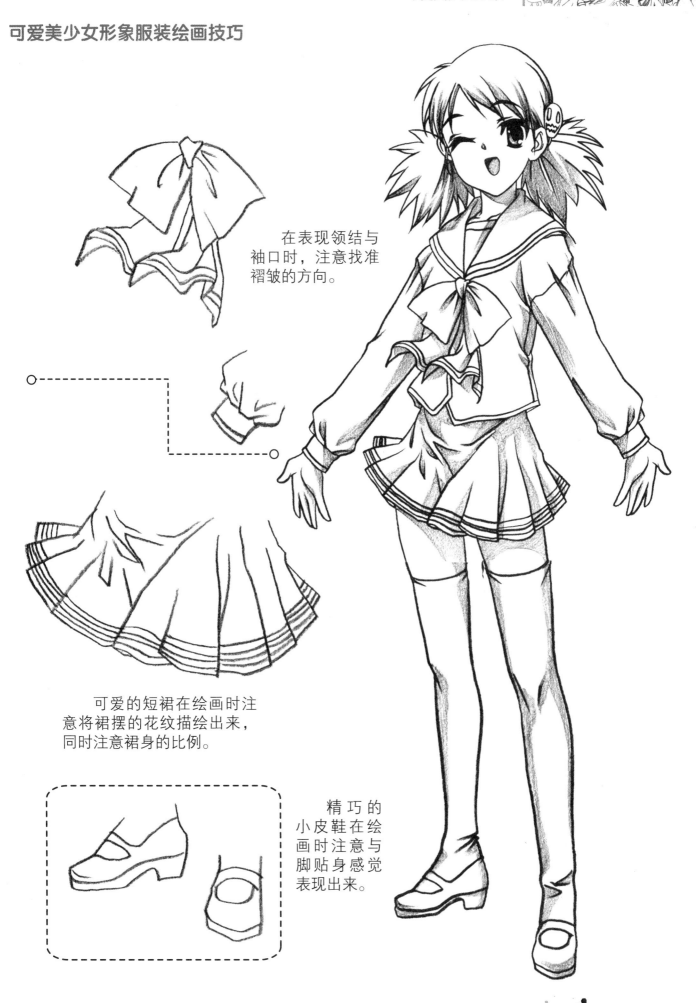

在表现领结与
袖口时，注意找准
褶皱的方向。

可爱的短裙在绘画时注
意将裙摆的花纹描绘出来，
同时注意裙身的比例。

精巧的
小皮鞋在绘
画时注意与
脚贴身感觉
表现出来。

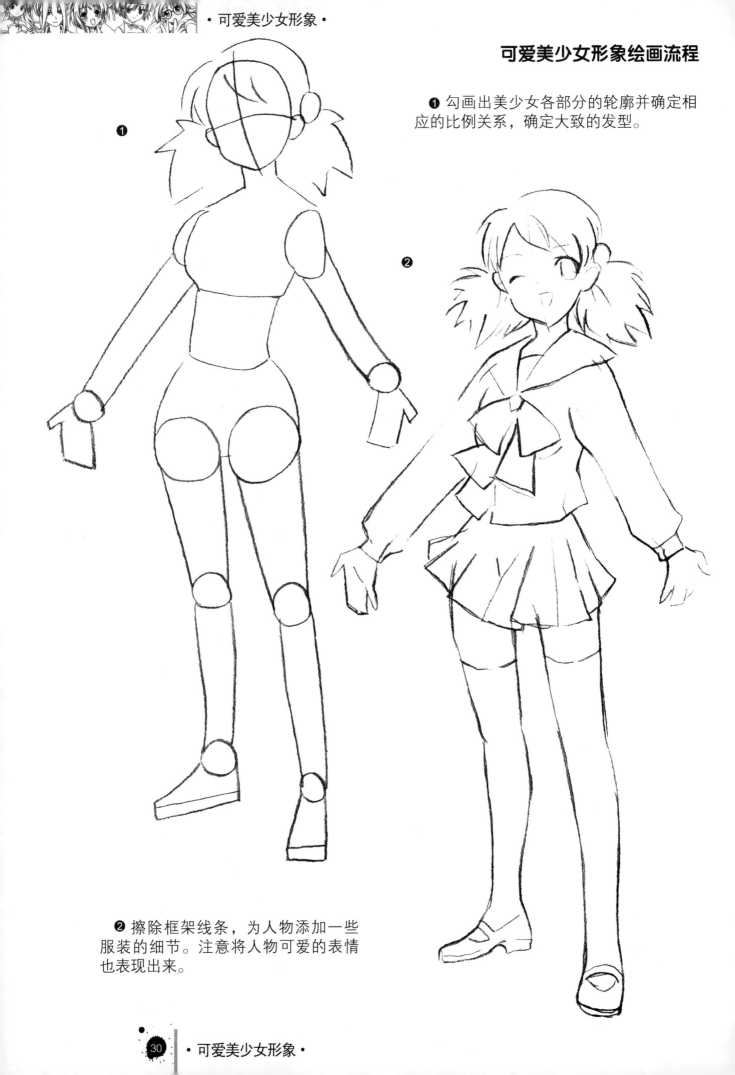

可爱美少女形象绘画流程

❶ 勾画出美少女各部分的轮廓并确定相应的比例关系，确定大致的发型。

❶

❷

❷ 擦除框架线条，为人物添加一些服装的细节。注意将人物可爱的表情也表现出来。

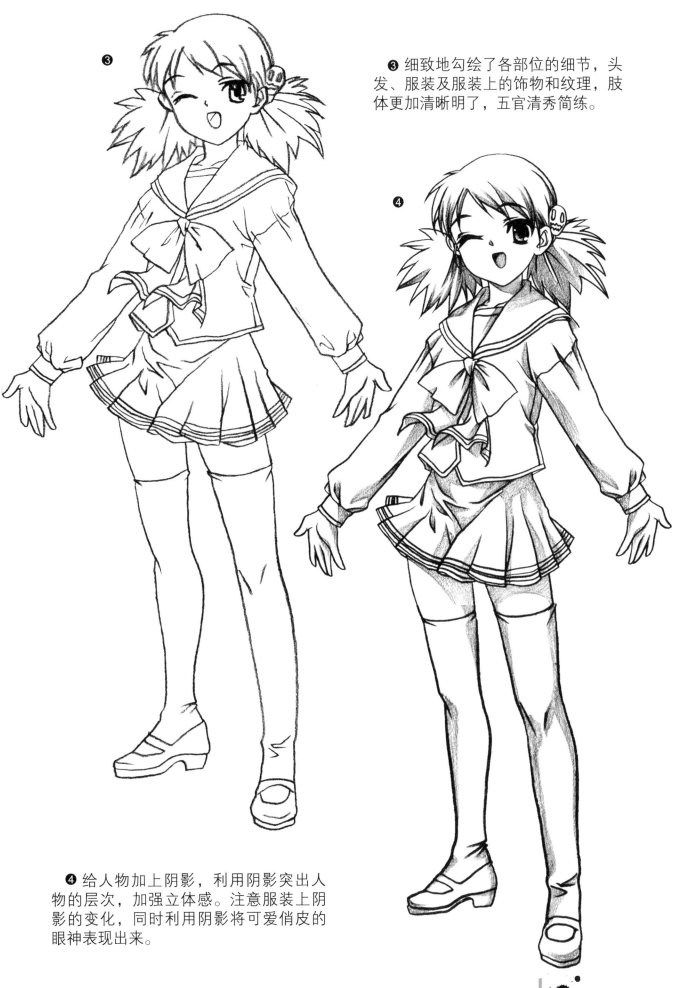

❸

❸ 细致地勾绘了各部位的细节，头发、服装及服装上的饰物和纹理，肢体更加清晰明了，五官清秀简练。

❹

❹ 给人物加上阴影，利用阴影突出人物的层次，加强立体感。注意服装上阴影的变化，同时利用阴影将可爱俏皮的眼神表现出来。

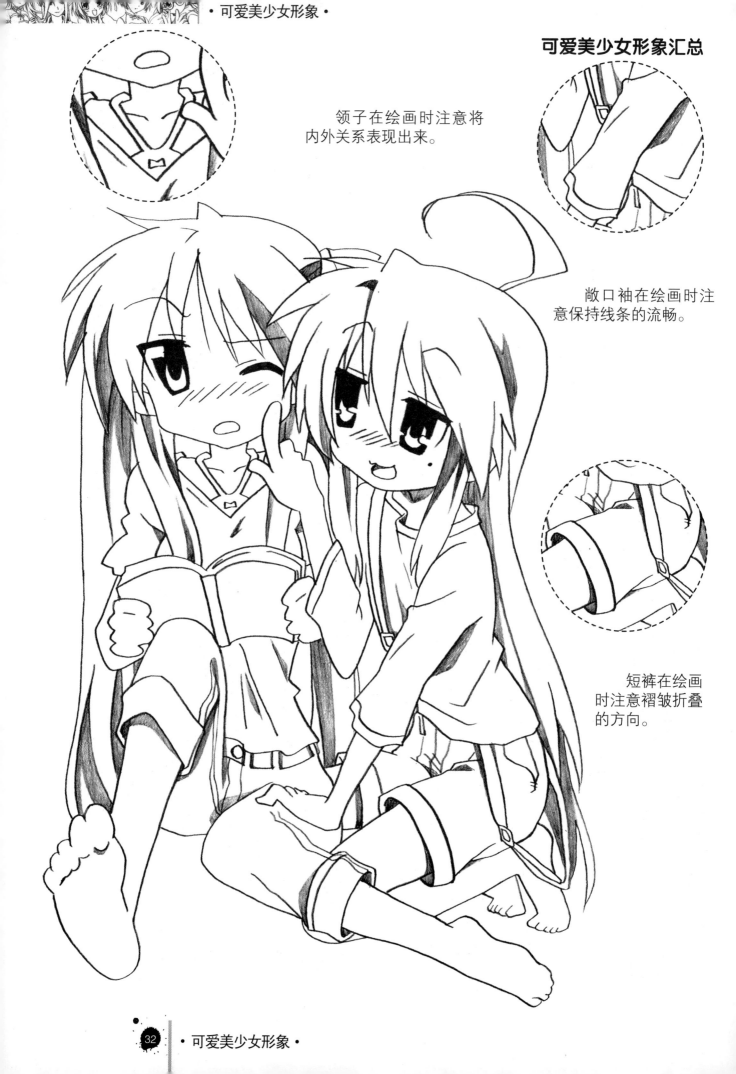

可爱美少女形象汇总

领子在绘画时注意将内外关系表现出来。

敞口袖在绘画时注意保持线条的流畅。

短裤在绘画时注意褶皱折叠的方向。

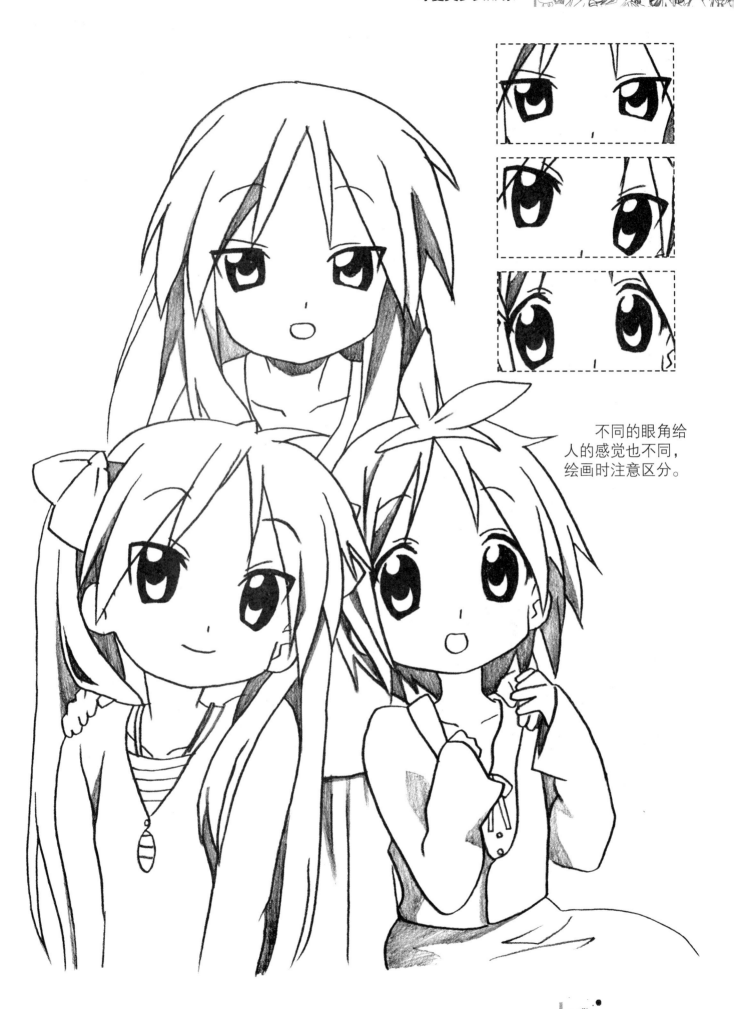

不同的眼角给
人的感觉也不同,
绘画时注意区分。

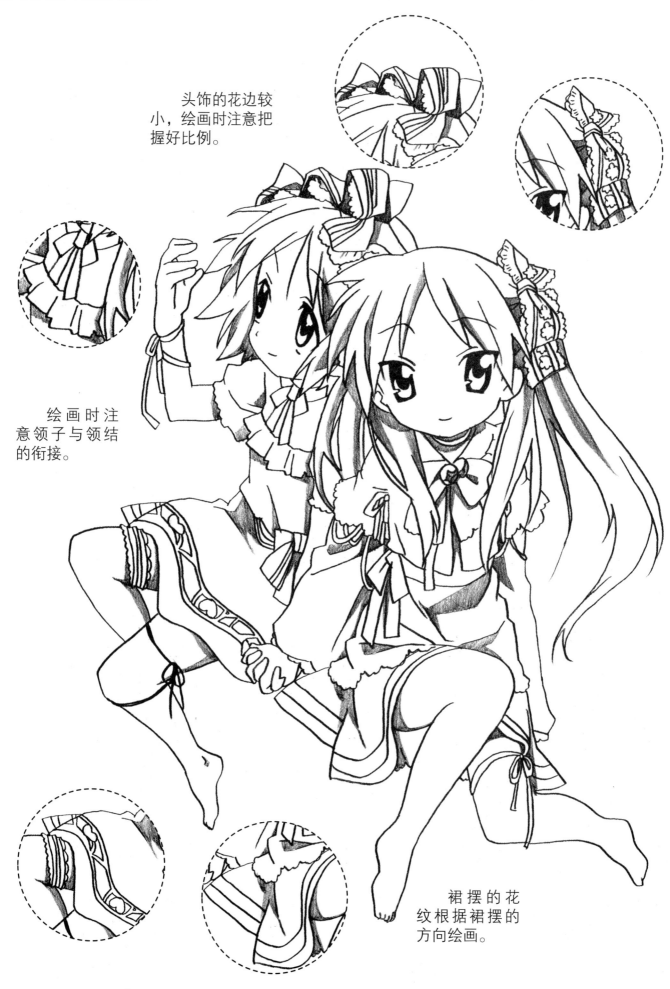

头饰的花边较小，绘画时注意把握好比例。

绘画时注意领子与领结的衔接。

裙摆的花纹根据裙摆的方向绘画。

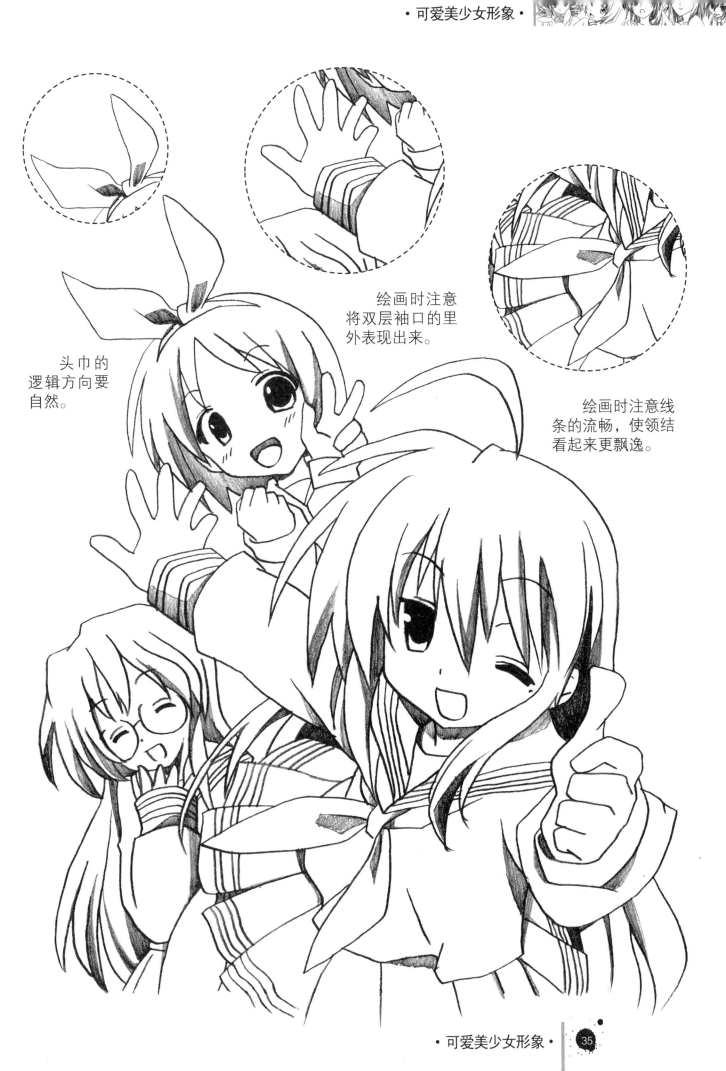

头巾的
逻辑方向要
自然。

绘画时注意
将双层袖口的里
外表现出来。

绘画时注意线
条的流畅，使领结
看起来更飘逸。

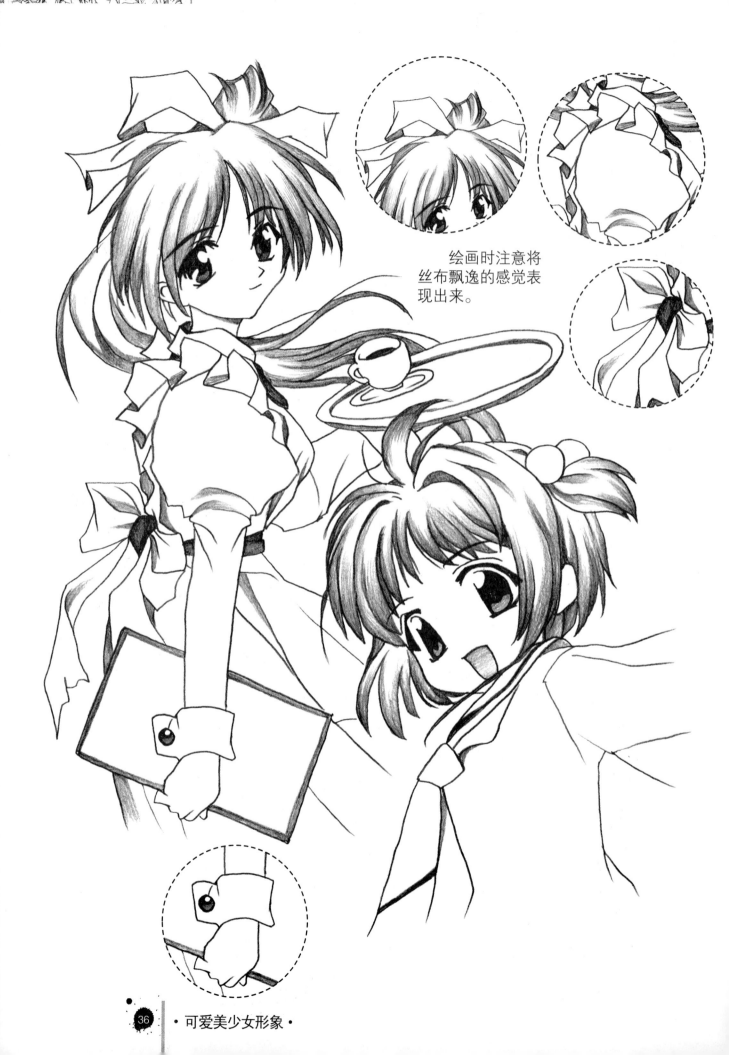

绘画时注意将丝布飘逸的感觉表现出来。

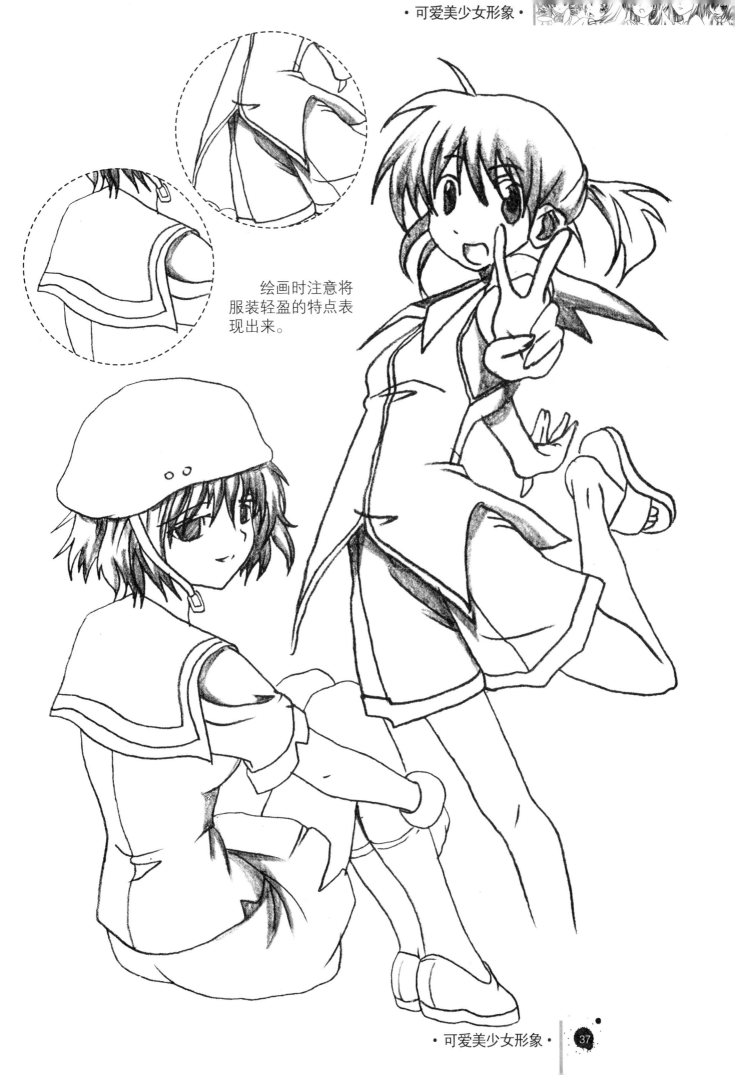

绘画时注意将
服装轻盈的特点表
现出来。

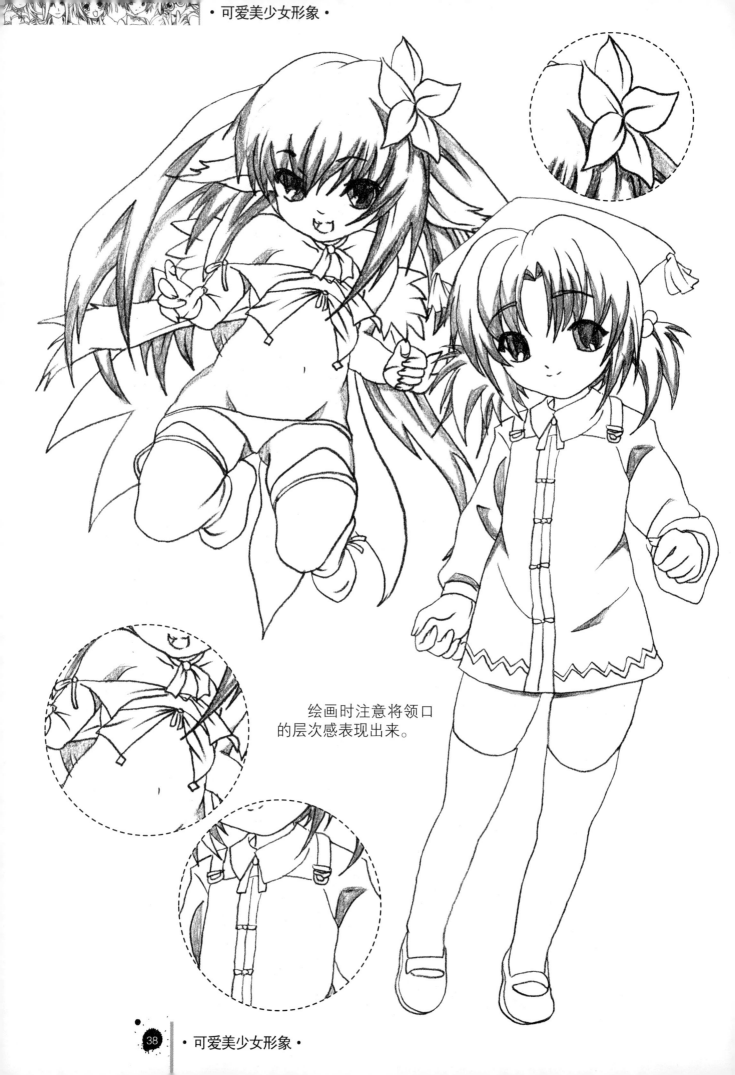

绘画时注意将领口
的层次感表现出来。

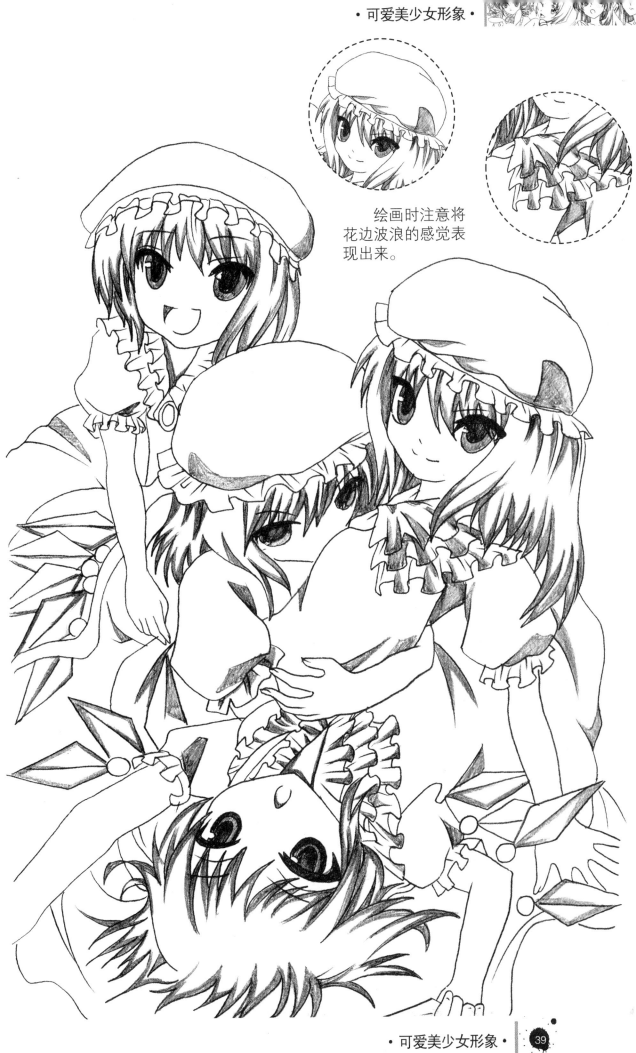

绘画时注意将
花边波浪的感觉表
现出来。

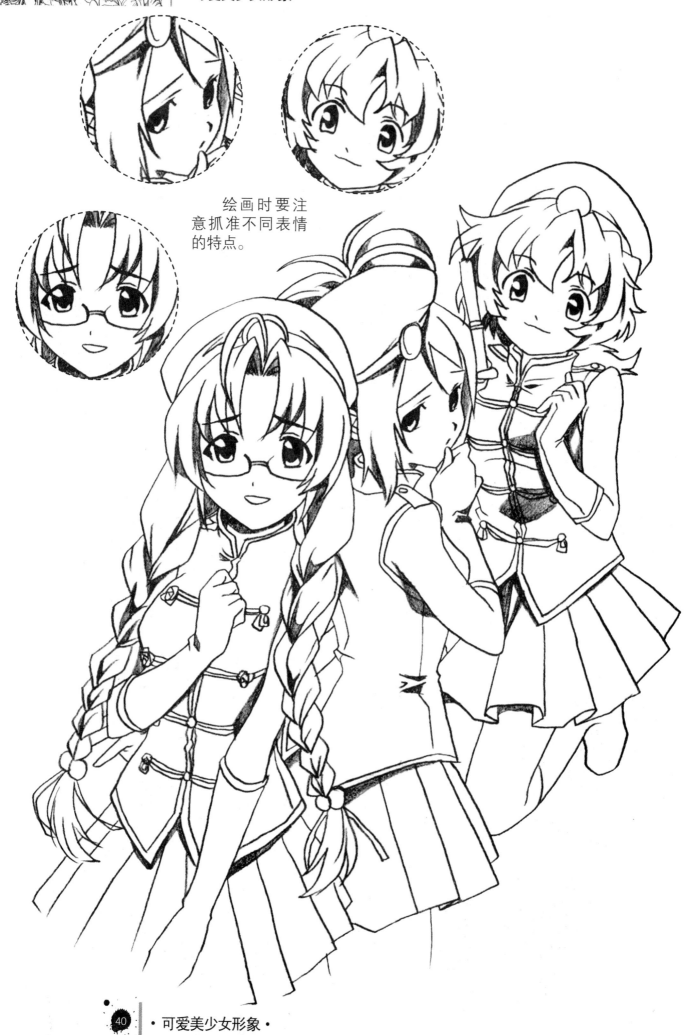

绘画时要注意抓准不同表情的特点。

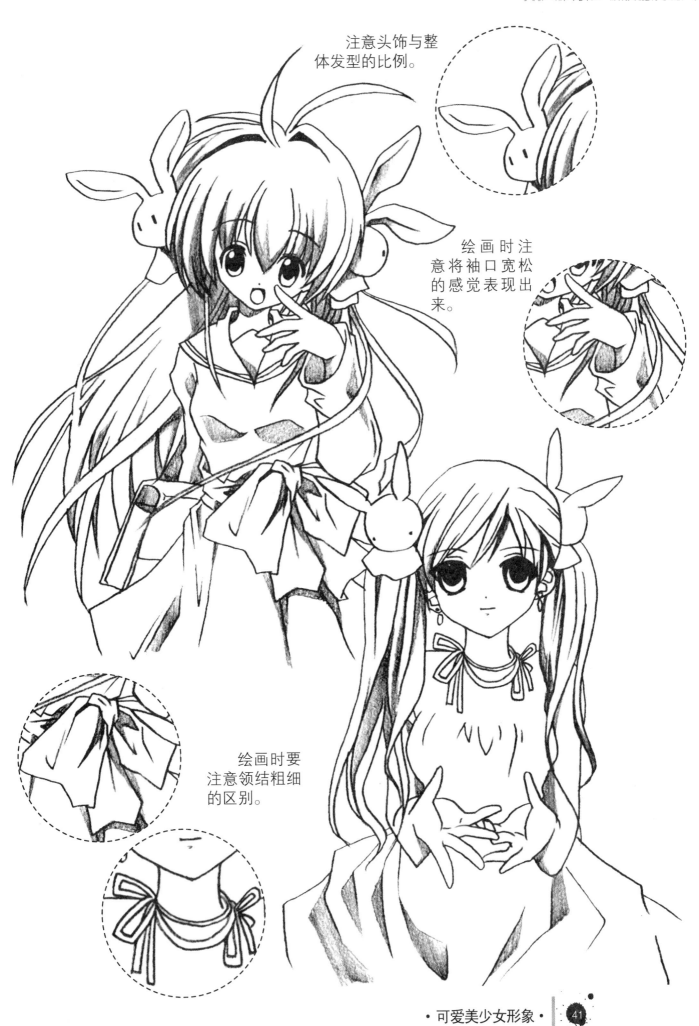

注意头饰与整
体发型的比例。

绘画时注
意将袖口宽松
的感觉表现出
来。

绘画时要
注意领结粗细
的区别。

绘画时注意把握好头饰的角度与大小。

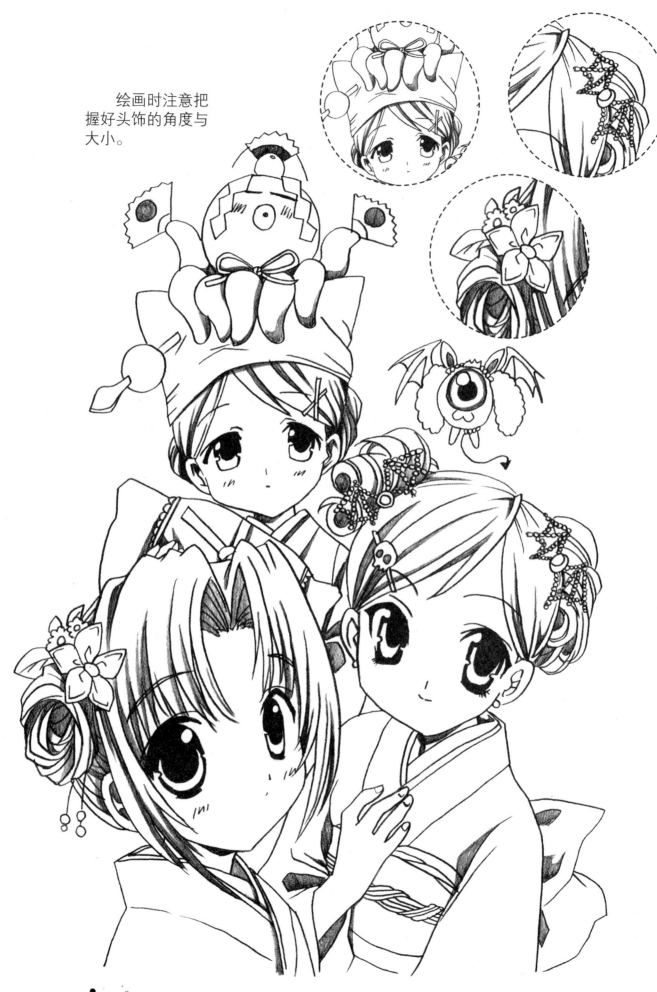

漂亮女佣形象

　　一般而言漂亮女佣给人的
感觉委婉、乖巧。女佣服装比
较对称、均衡、完美，多有蕾
丝花边装扮。女佣还有许多漂
亮的发型，在服装上保持了简
洁的风格，花边纹理同时也添
加了现代时空的风格，是对女
佣传统服装的一次突破。

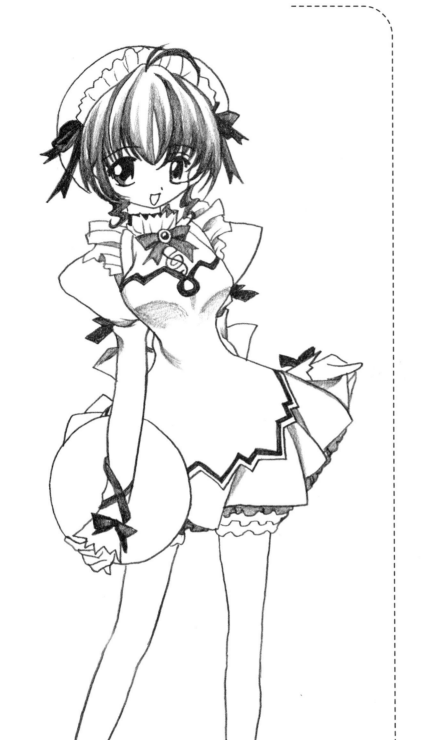

漂亮女佣形象绘画技巧

漂亮女佣形象头部绘画技巧

 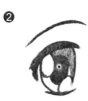 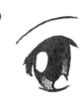

勾画轮廓、局部刻画、强调明暗对比，眼睛的绘制过程清晰可见。

❶ 勾勒头部整体的大致轮廓。

❷ 细致刻画头发与帽子的细节。

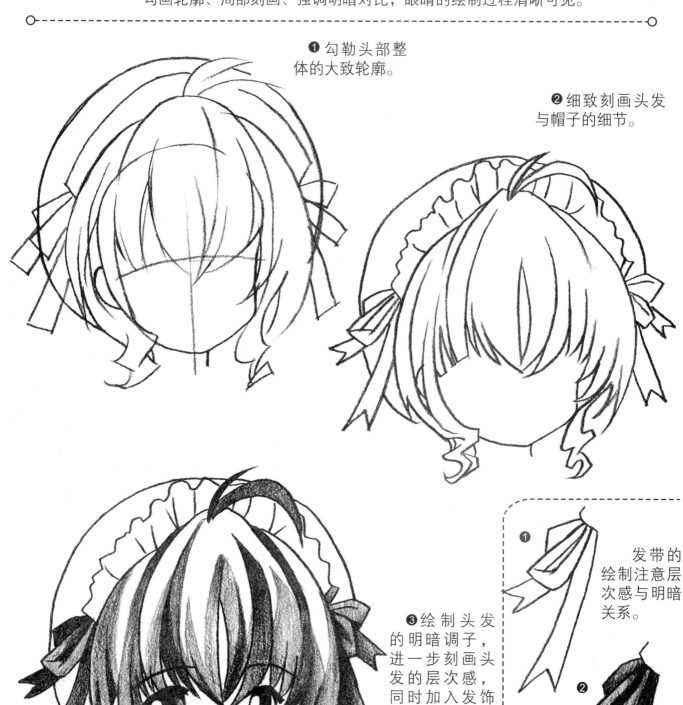

❸ 绘制头发的明暗调子，进一步刻画头发的层次感，同时加入发饰与表情，使人物更加生动。

发带的绘制注意层次感与明暗关系。

漂亮女佣服装形象绘画技巧

领结与袖口在绘画时，注意将相互缠绕的感觉表现出来。

领口在绘画时要抓住花边起伏的感觉，让它们看起来在随风飘动。

鞋子在绘画时注意与脚相连，同时将脚纤细的感觉表现出来。

在描绘裙摆的时候注意将层次分清，通过阴影能加强它们的层次。

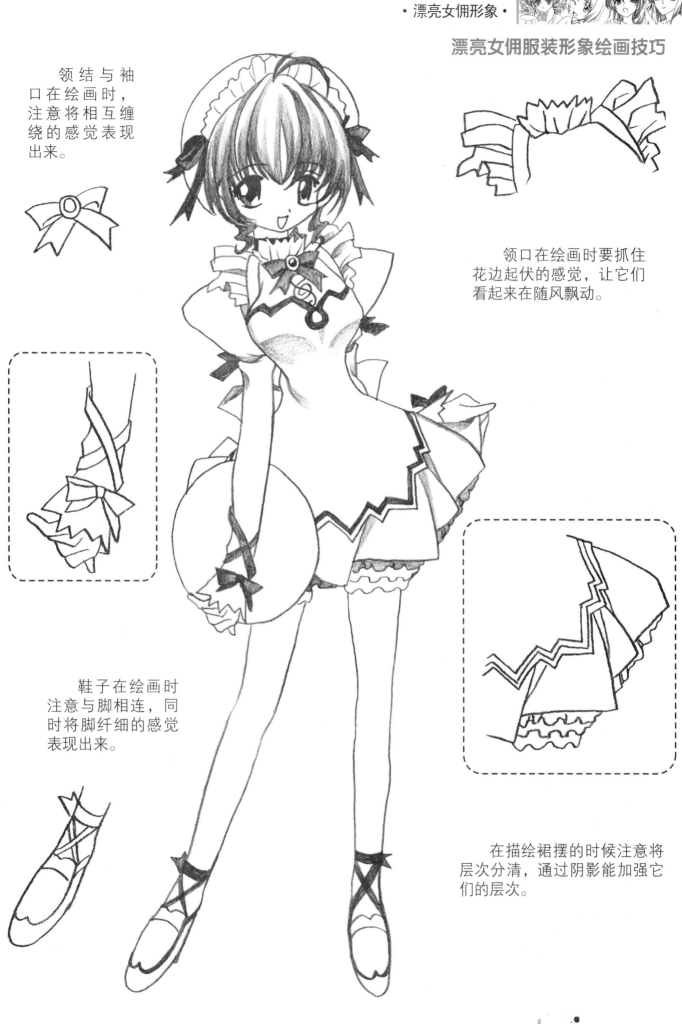

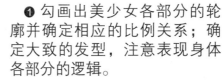

漂亮女佣形象绘画流程

❶ 勾画出美少女各部分的轮廓并确定相应的比例关系；确定大致的发型，注意表现身体各部分的逻辑。

❷ 擦除框架，为人物添加服装，丰富脸部细节，让人物更加丰满。

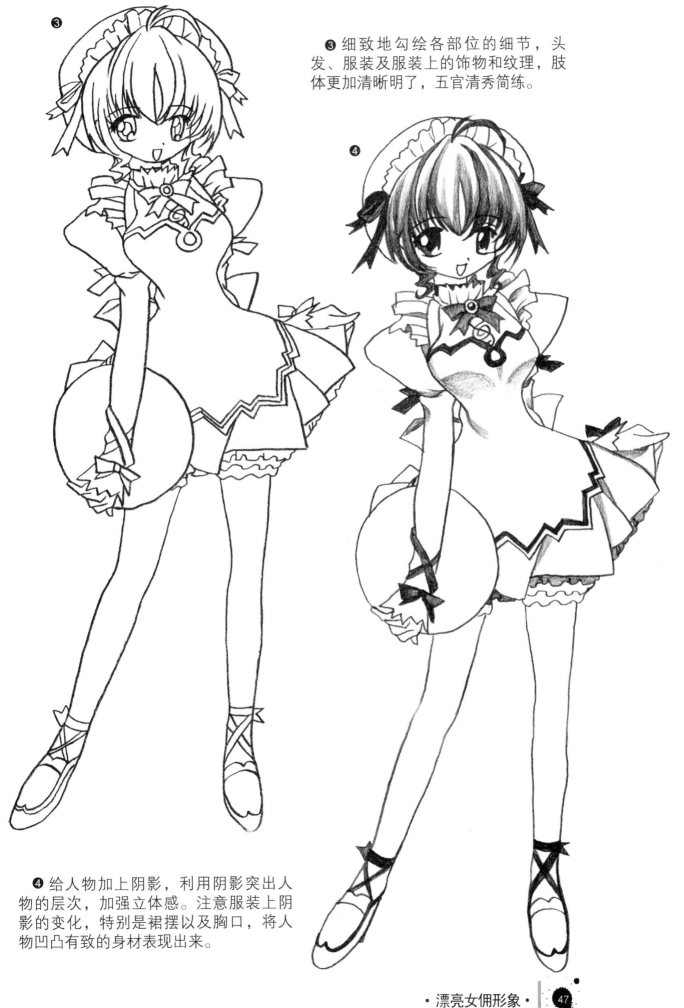

❸

❸ 细致地勾绘各部位的细节，头发、服装及服装上的饰物和纹理，肢体更加清晰明了，五官清秀简练。

❹

❹ 给人物加上阴影，利用阴影突出人物的层次，加强立体感。注意服装上阴影的变化，特别是裙摆以及胸口，将人物凹凸有致的身材表现出来。

漂亮女佣形象汇总

在动漫中，女佣的服装是很有特色的，一般都是花边连衣裙，衣服上有很多的装饰品，而且很漂亮。

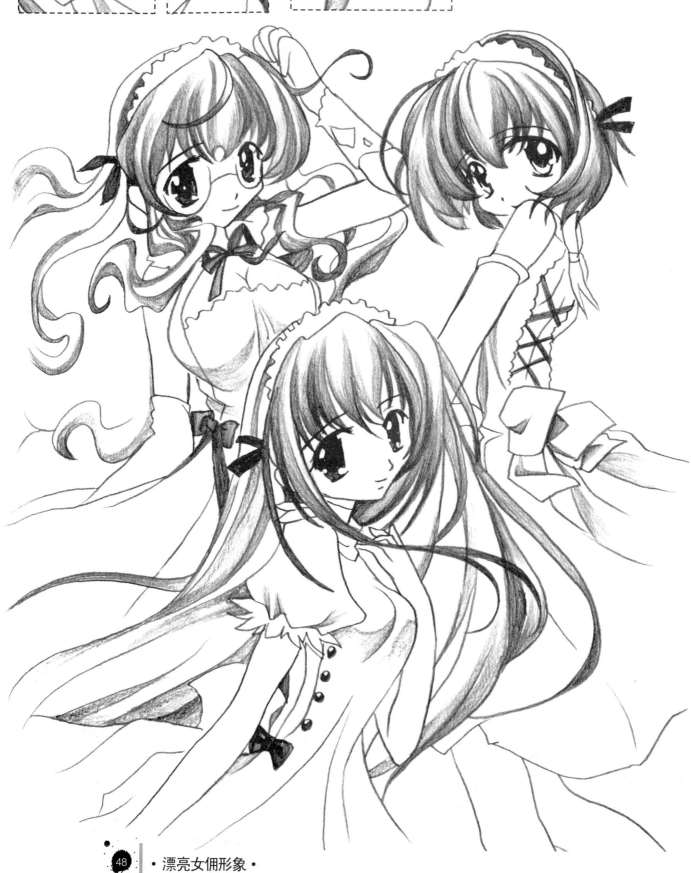

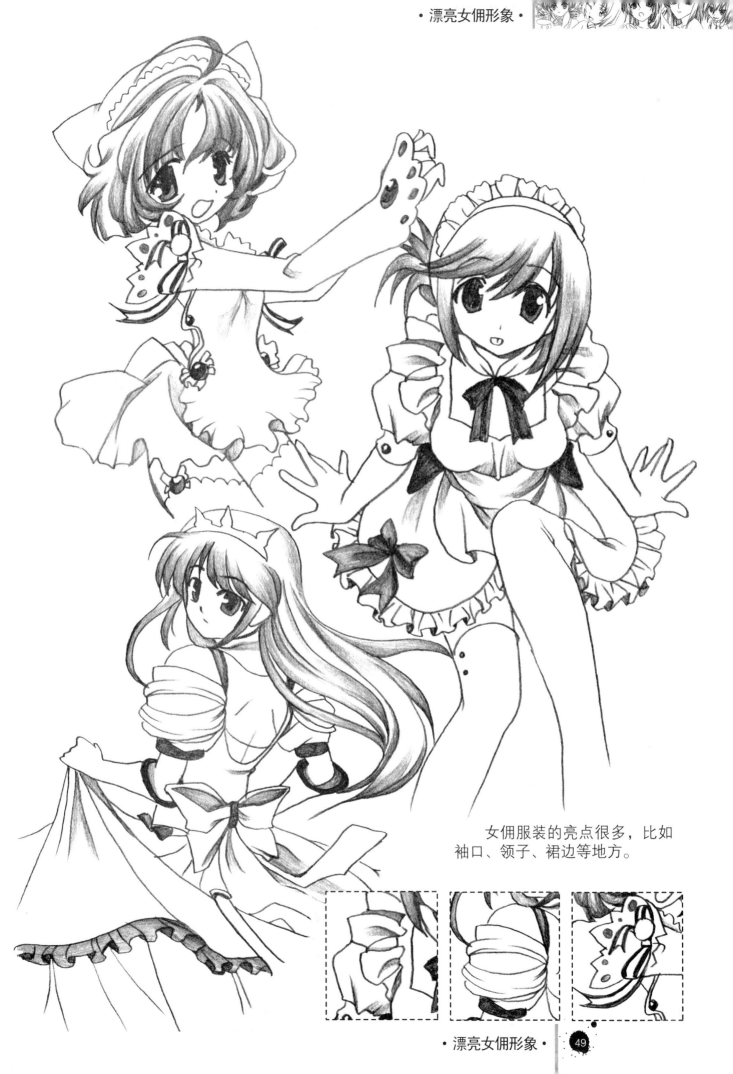

女佣服装的亮点很多，比如
袖口、领子、裙边等地方。

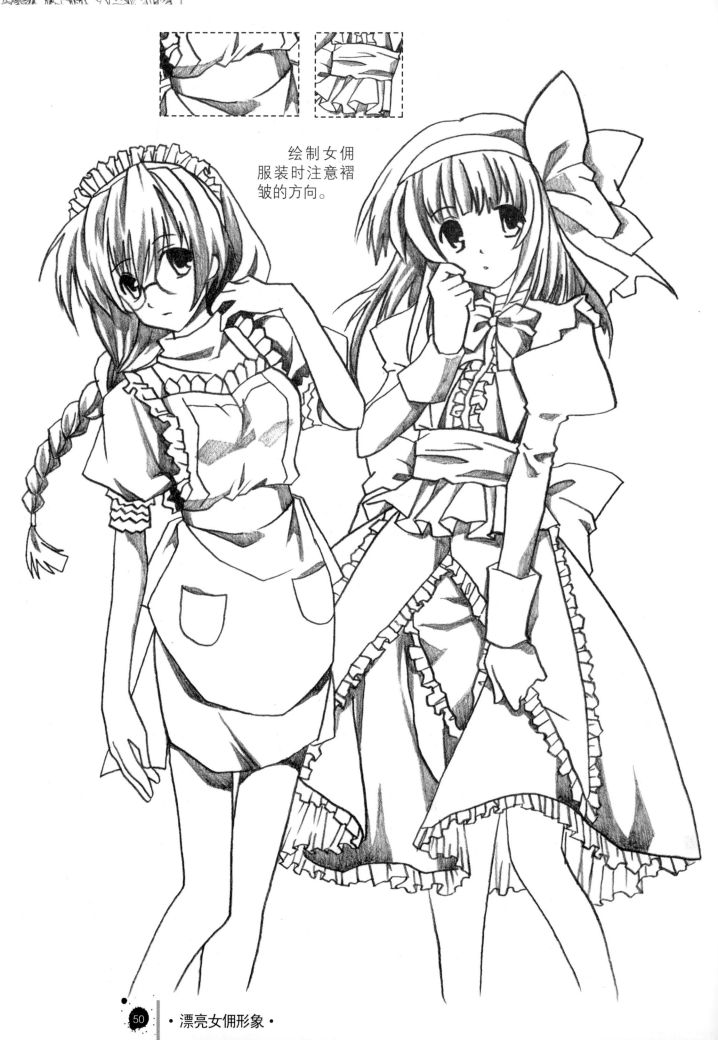

绘制女佣服装时注意褶皱的方向。

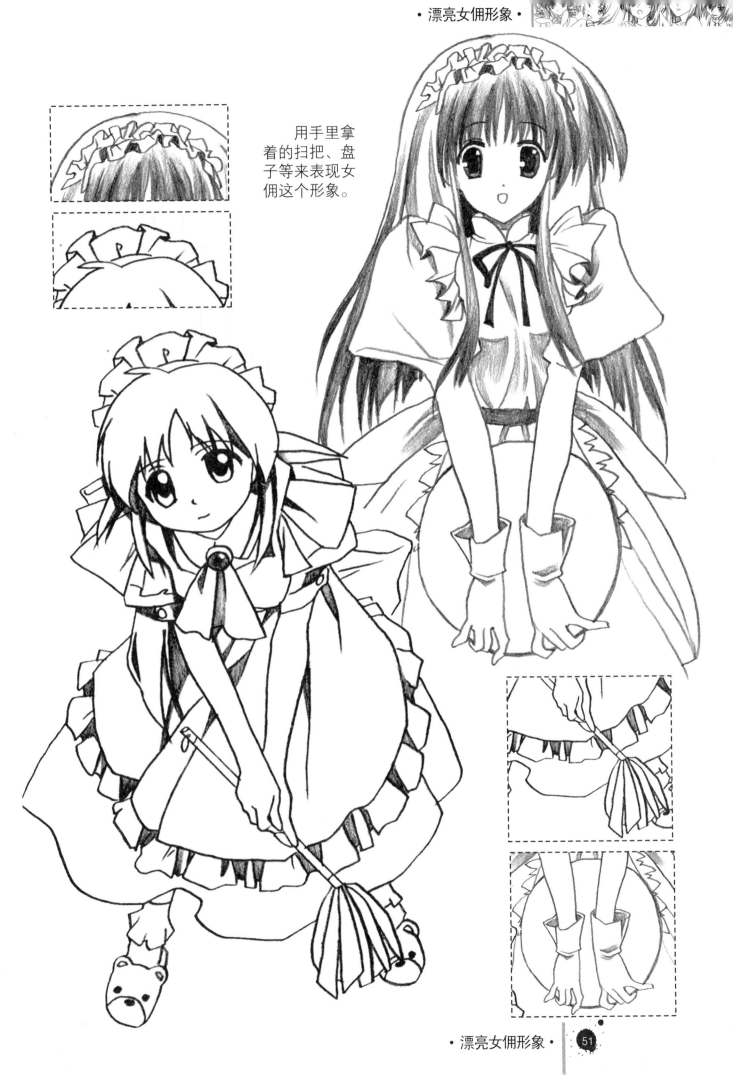

用手里拿着的扫把、盘子等来表现女佣这个形象。

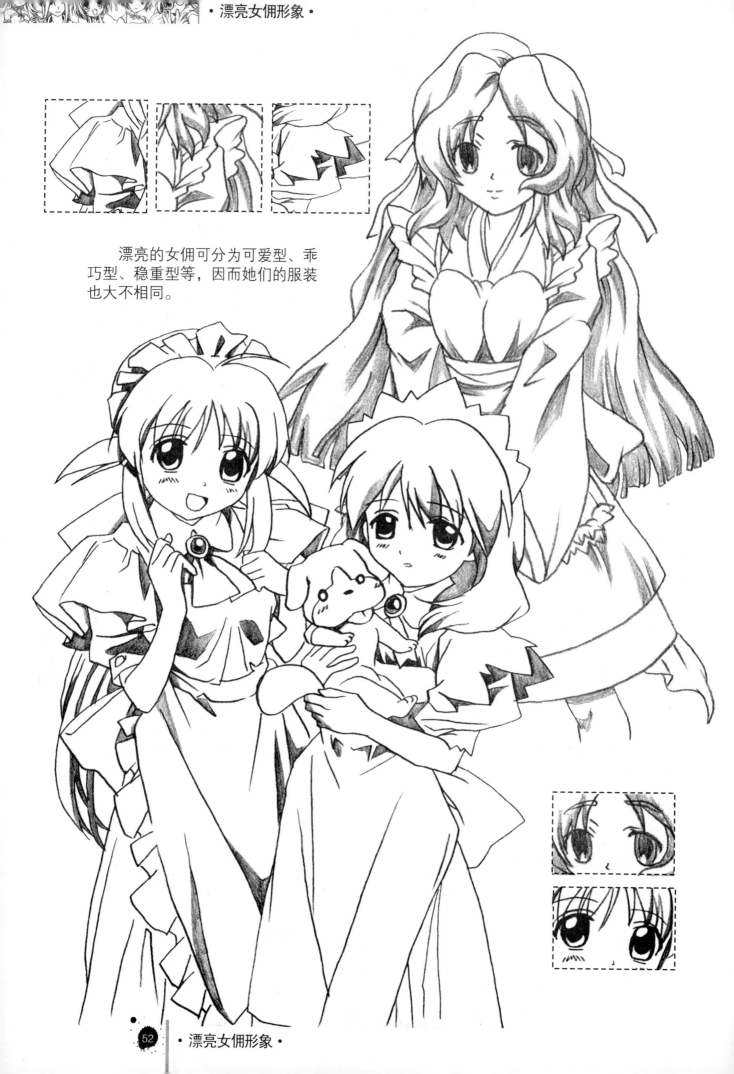

漂亮的女佣可分为可爱型、乖巧型、稳重型等，因而她们的服装也大不相同。

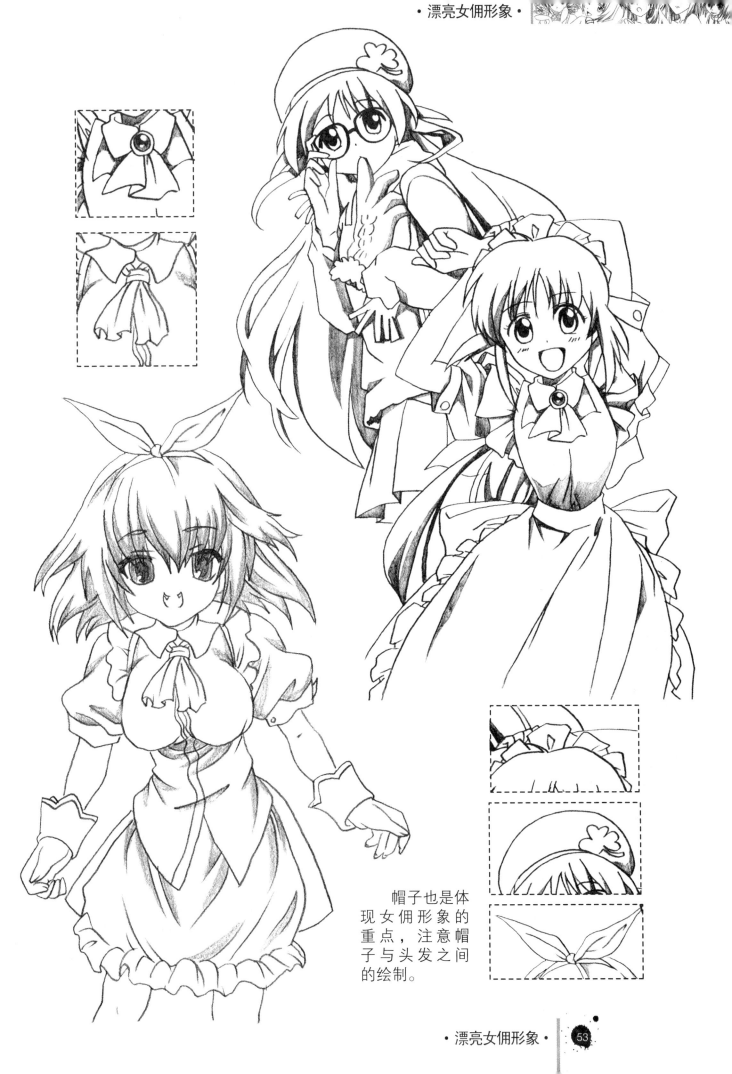

帽子也是体
现女佣形象的
重点，注意帽
子与头发之间
的绘制。

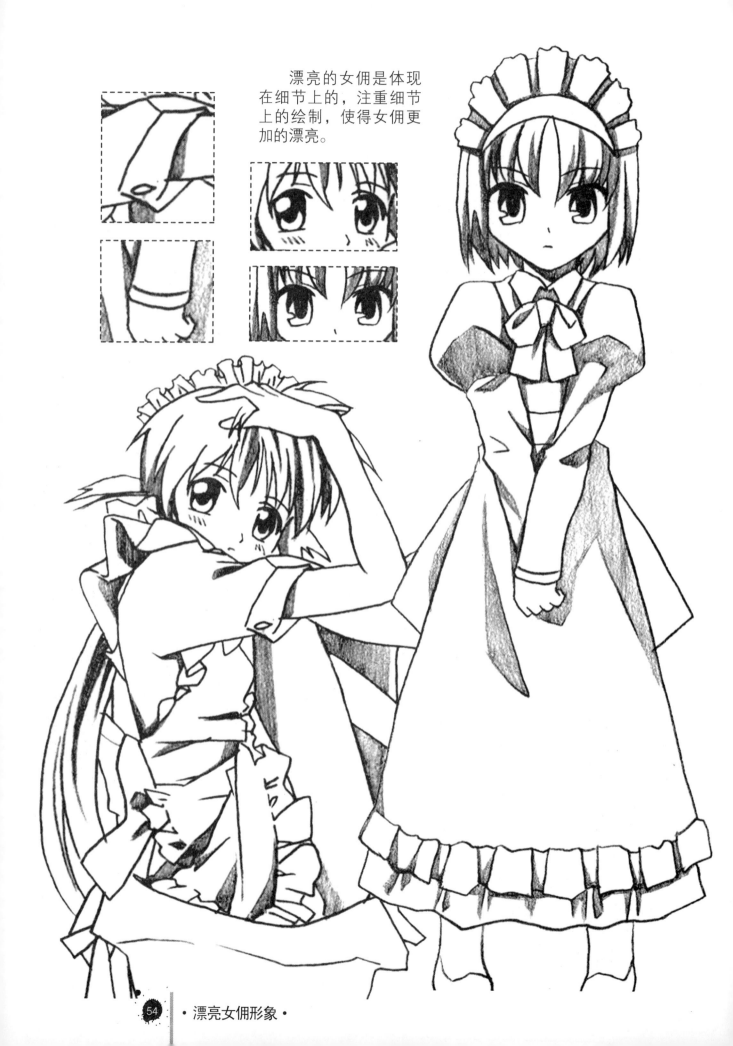

漂亮的女佣是体现在细节上的，注重细节上的绘制，使得女佣更加的漂亮。

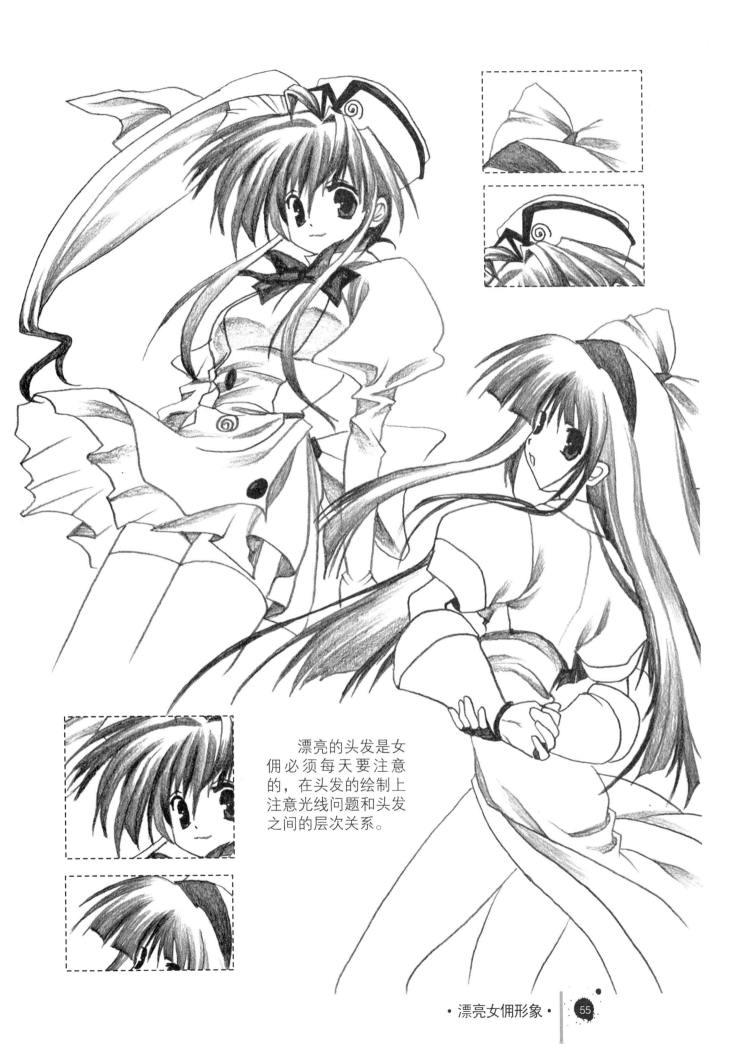

漂亮的头发是女佣必须每天要注意的，在头发的绘制上注意光线问题和头发之间的层次关系。

这样的女佣形象是很性感的，绘制时可以稍微画得妖艳些。

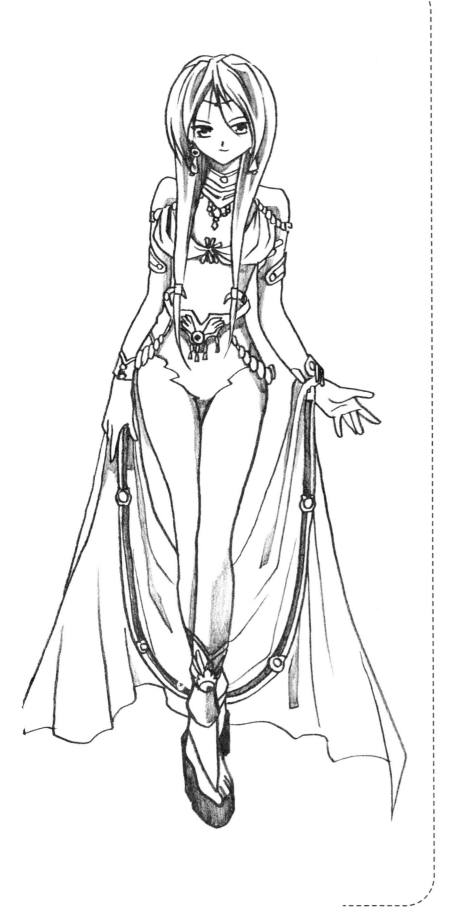

性感美少女形象

　　性感的表现分露体和露形
两大类。露体为表露出皮肤，
而露形为表露出曲线特征。性
感可为露体不露形、露形不露
体或形体皆露。

　　性感第一是内在气质，第
二是语言表达、包括声线、声
音。第三是举手投足引起的感
觉。第四才是迷人的体形或健
硕的外表。

　　若隐若现的服装，妩媚动
人的神态，不仅将人物的特点
表露出来，同时也将作者的想
法展现在人们的眼中。

性感美少女形象绘画技巧　　　　**性感美少女形象头部绘画技巧**

❶ 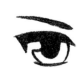　　❷ 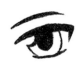 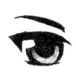　　❸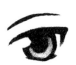

勾画轮廓、局部刻画、强调明暗对比，眼睛的绘制过程清晰可见。

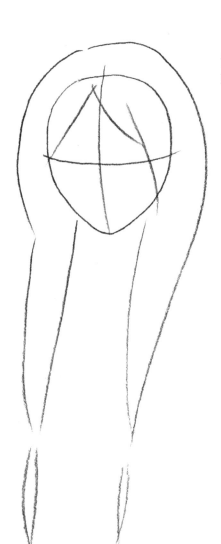

❶ 勾 勒 头 部 整 体 大 致 轮 廓。

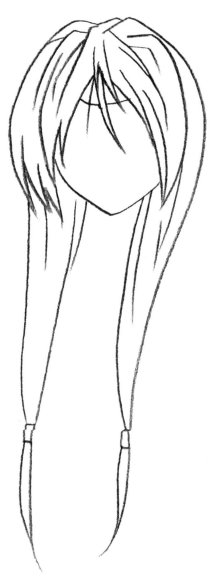

❷ 细 致 刻 画头发细节 与层次。

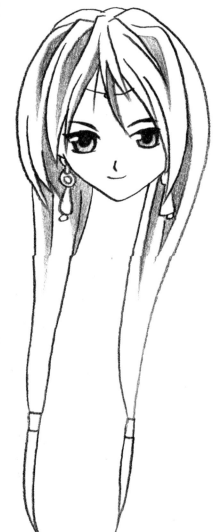

❸ 绘制头发的明暗调子，
进一步刻画头发的层次感，
同时加入发饰与表情，使人
物更加性感妩媚。

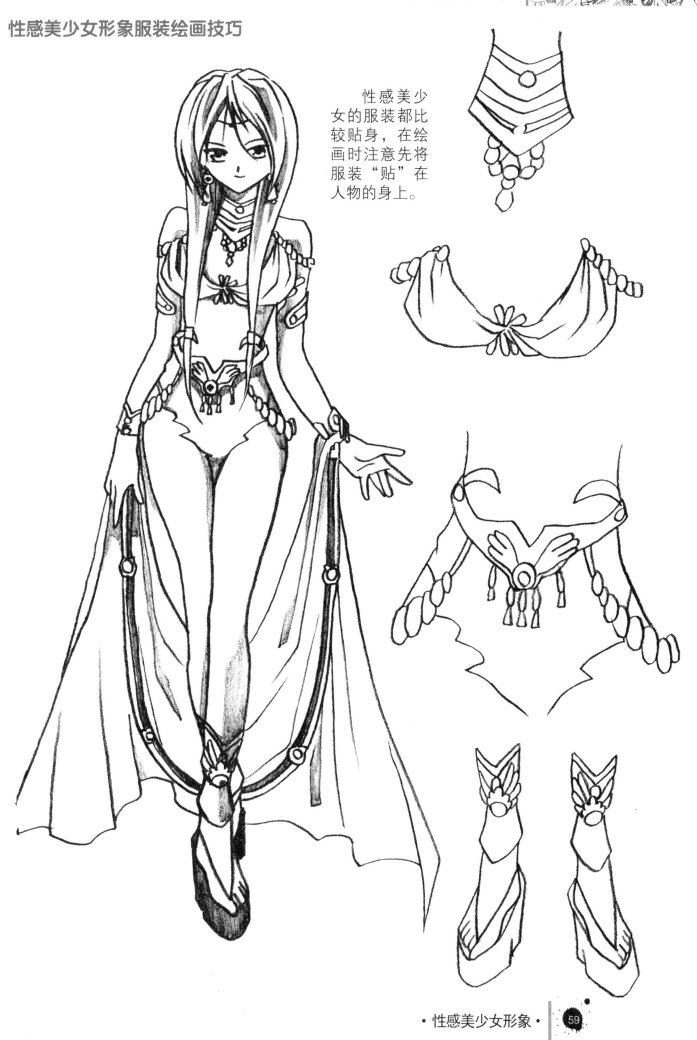

性感美少女形象服装绘画技巧

性感美少女的服装都比较贴身，在绘画时注意先将服装"贴"在人物的身上。

性感美少女形象服装绘画技巧

性感美少女形象绘画流程

❶

❶ 勾画出美少女各部分的轮廓并
确定相应的比例关系,确定大致的
发型。

❷

❷ 擦除框架线条,将人物
细化。由于是性感美少女,
所以在绘画时要格外注意身
体各部分的比例。

❸

❸ 细致地勾绘各部位的细节，
头发及发饰、服装及服装上的饰
物和纹理，肢体更加清晰明了，
五官清秀简练。

❹

❹ 给人物加上阴影，利用阴影突
出人物的层次，加强立体感。注意
贴身服装阴影的变化，将性感的特
征突出出来。

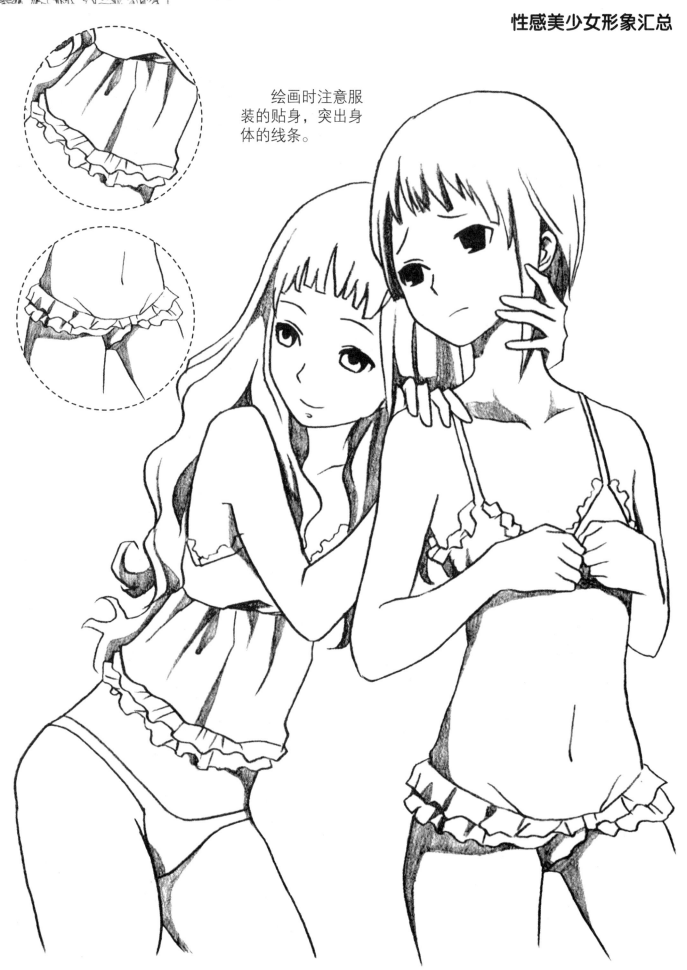

绘画时注意服装的贴身，突出身体的线条。

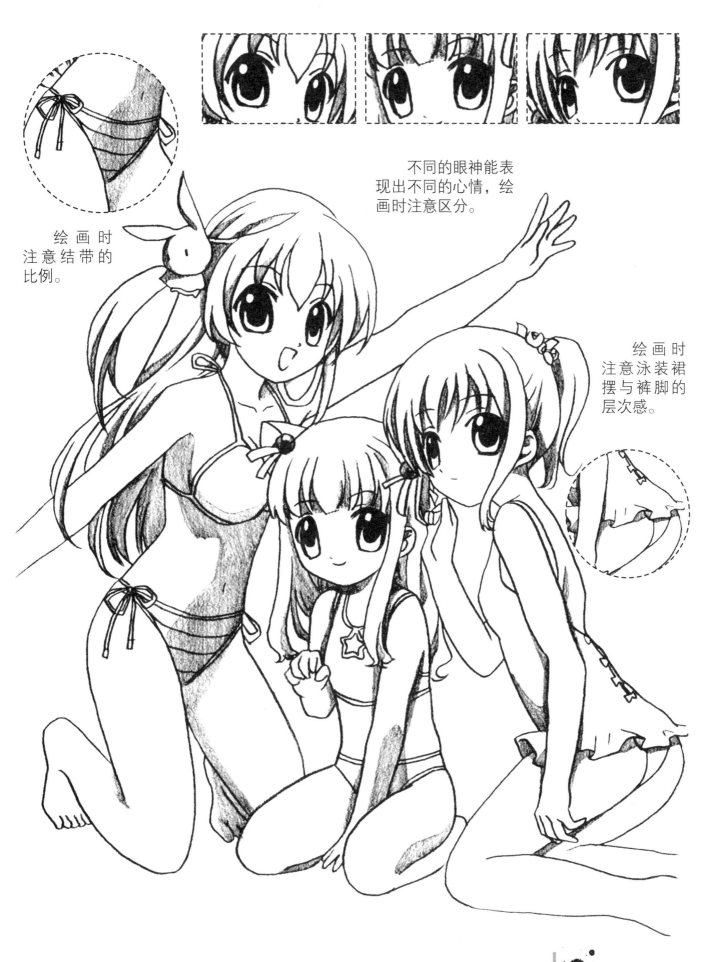

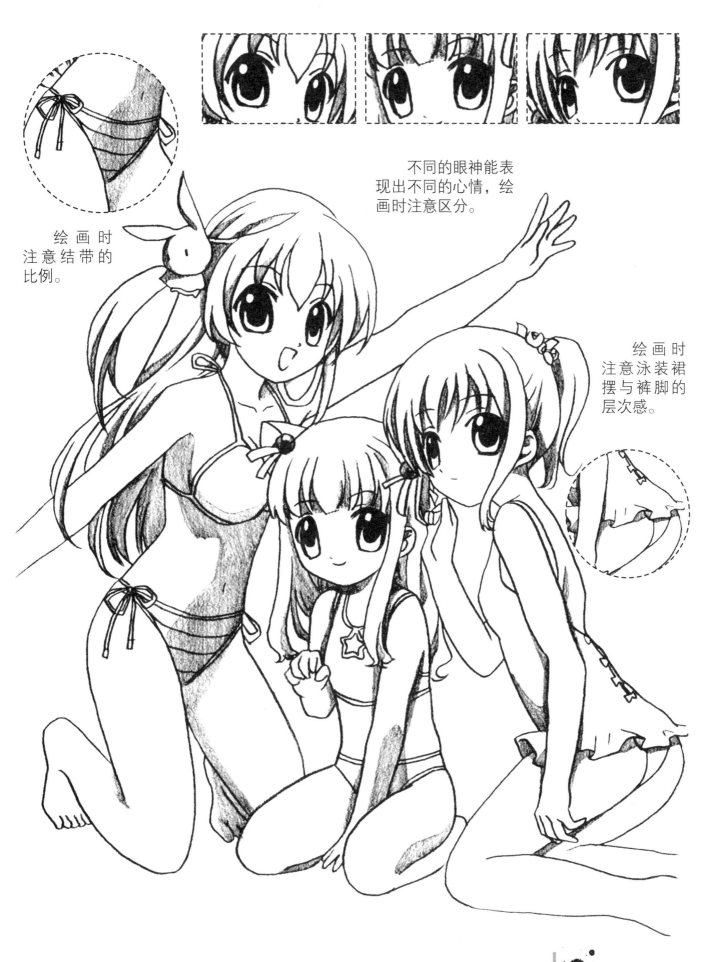

不同的眼神能表现出不同的心情，绘画时注意区分。

绘画时注意结带的比例。

绘画时注意泳装裙摆与裤脚的层次感。

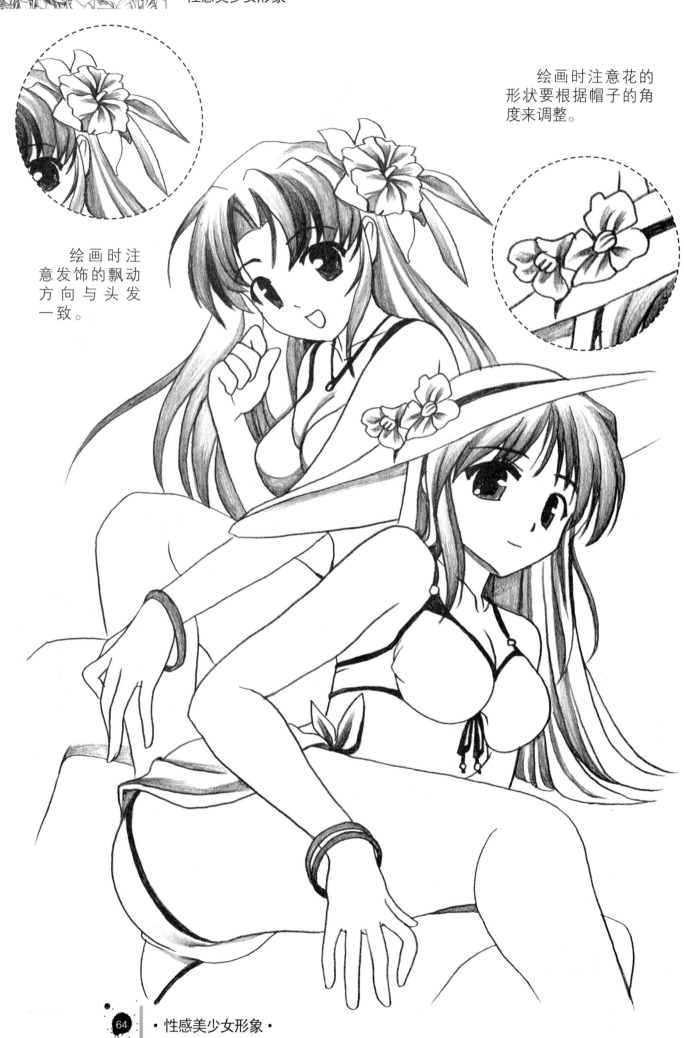

绘画时注意花的
形状要根据帽子的角
度来调整。

绘画时注
意发饰的飘动
方向与头发
一致。

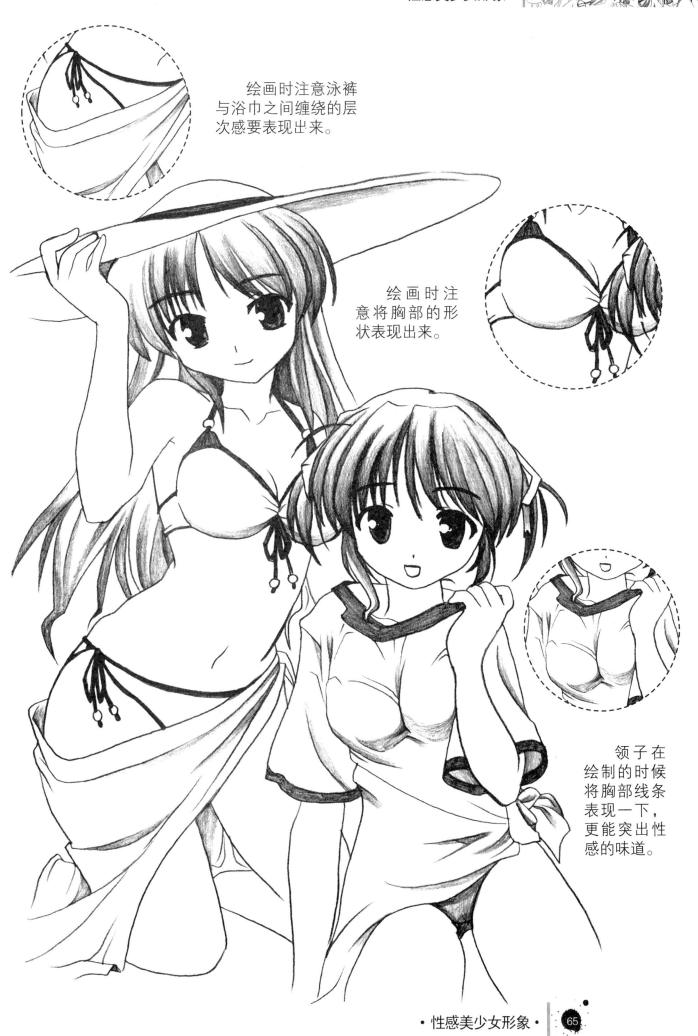

绘画时注意泳裤
与浴巾之间缠绕的层
次感要表现出来。

绘画时注
意将胸部的形
状表现出来。

领子在
绘制的时候
将胸部线条
表现一下，
更能突出性
感的味道。

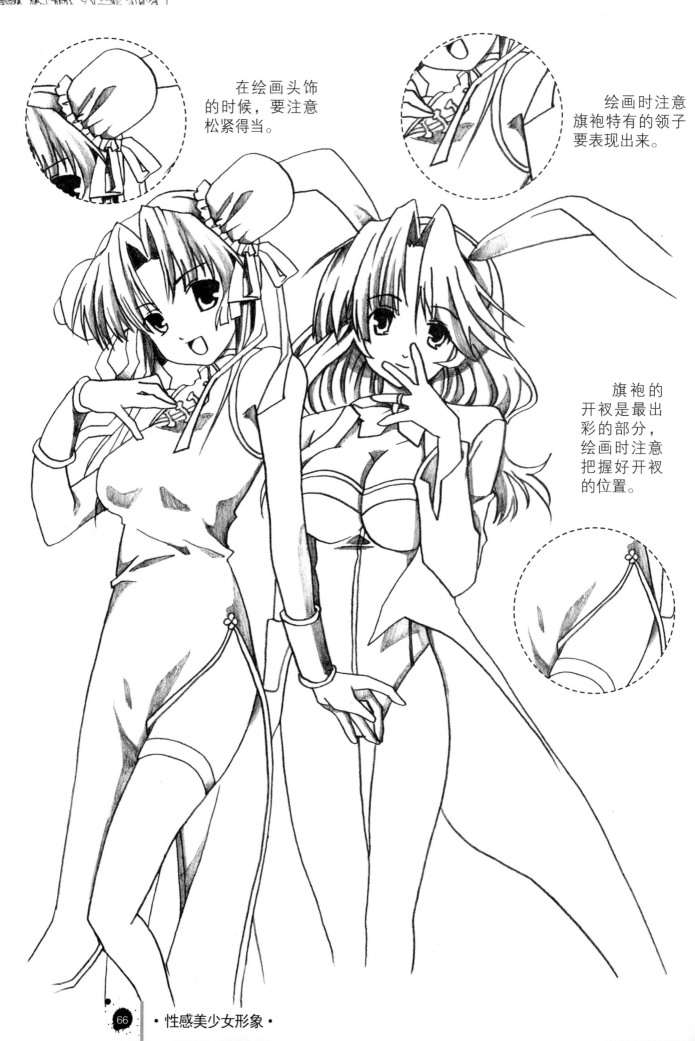

在绘画头饰的时候，要注意松紧得当。

绘画时注意旗袍特有的领子要表现出来。

旗袍的开衩是最出彩的部分，绘画时注意把握好开衩的位置。

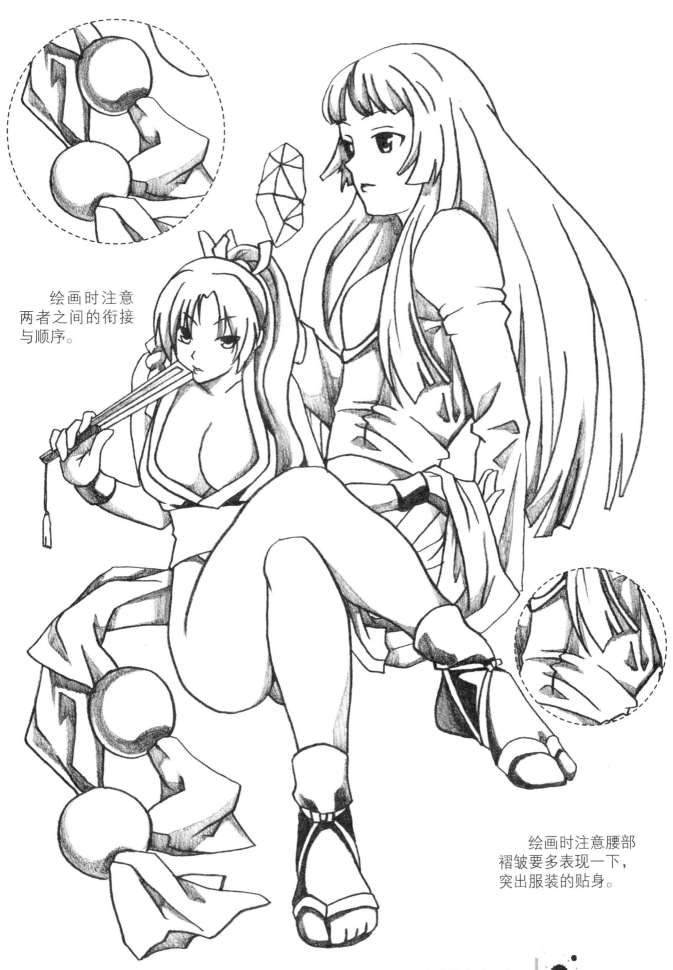

绘画时注意
两者之间的衔接
与顺序。

绘画时注意腰部
褶皱要多表现一下,
突出服装的贴身。

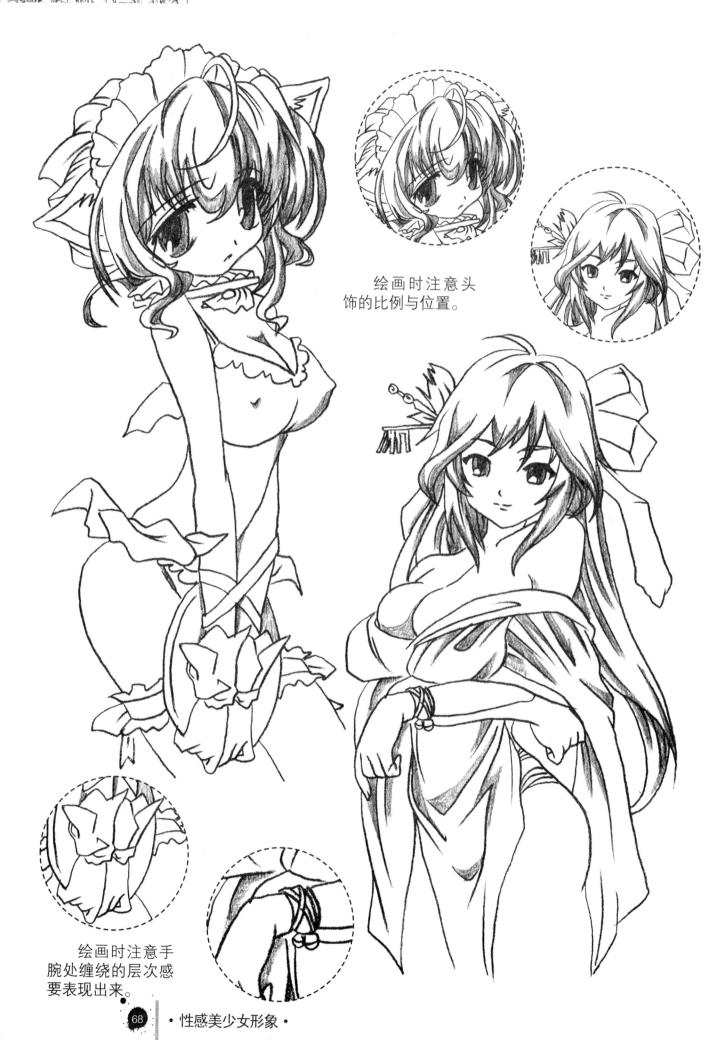

绘画时注意头
饰的比例与位置。

绘画时注意手
腕处缠绕的层次感
要表现出来。

华贵美少女形象

　　一般而言华贵给人的感觉都是华丽烦琐，出现在大型聚会等正式场合。华贵是比较复杂、完美，突显服装主人的地位与性格。华贵美少女拥有飘逸的秀发，在服装上左右对称、松紧得当，同时搭配了可爱的装束，使其不仅华丽，还能给人一种亲切的感觉，是一种创新与突破。

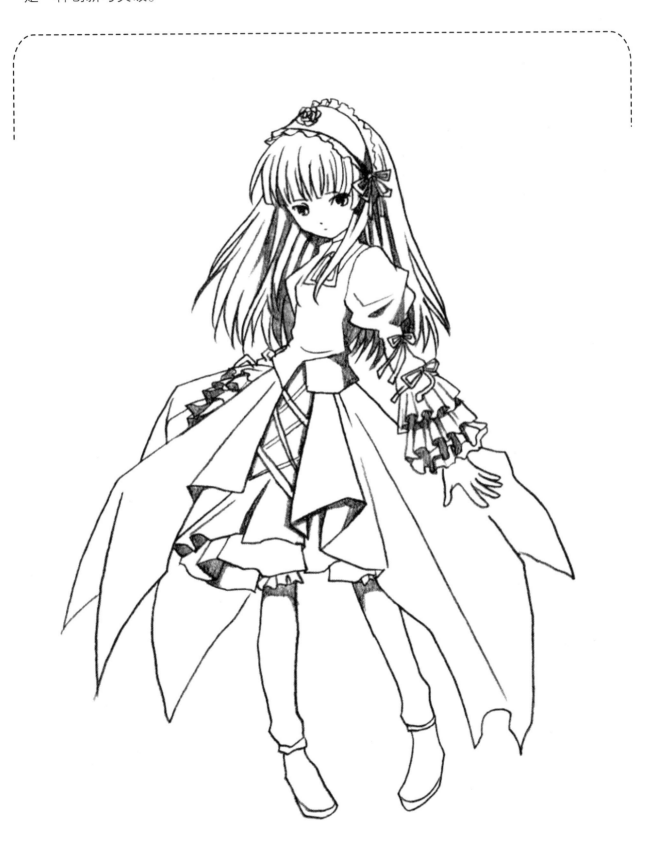

华贵美少女形象绘画技巧

华贵美少女形象头部绘画技巧

❶ ❷ ❸

勾画轮廓、局部刻画、强调明暗对比，眼睛的绘制过程清晰可见。

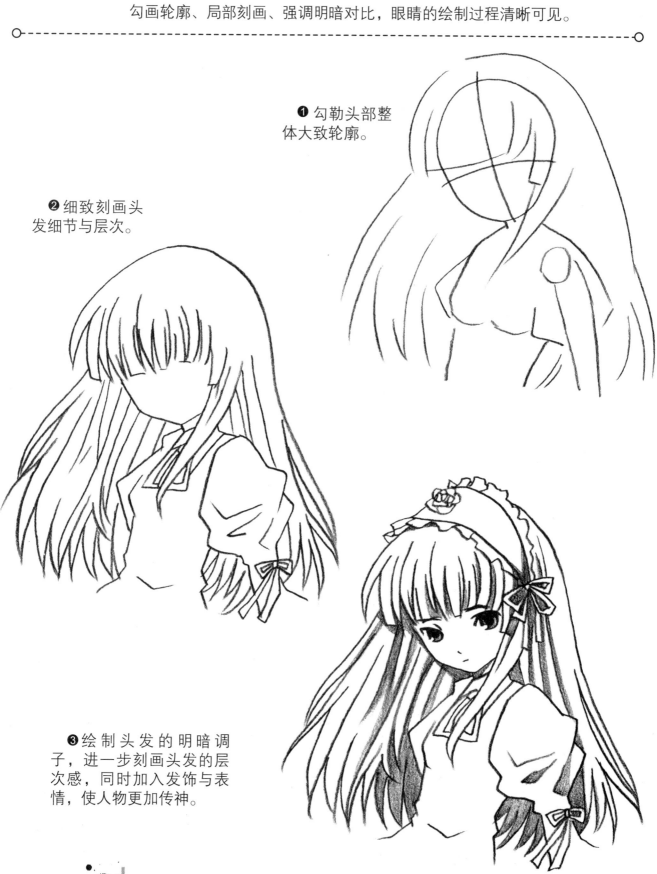

❶ 勾勒头部整体大致轮廓。

❷ 细致刻画头发细节与层次。

❸ 绘制头发的明暗调子，进一步刻画头发的层次感，同时加入发饰与表情，使人物更加传神。

华贵美少女形象服装绘画技巧

精致华丽的服装，绘画时注意将裙摆飘逸的感觉表现出来，同时要分清层次。袖子也是十分有特色的，注意各部分的比例，并且衔接自然。

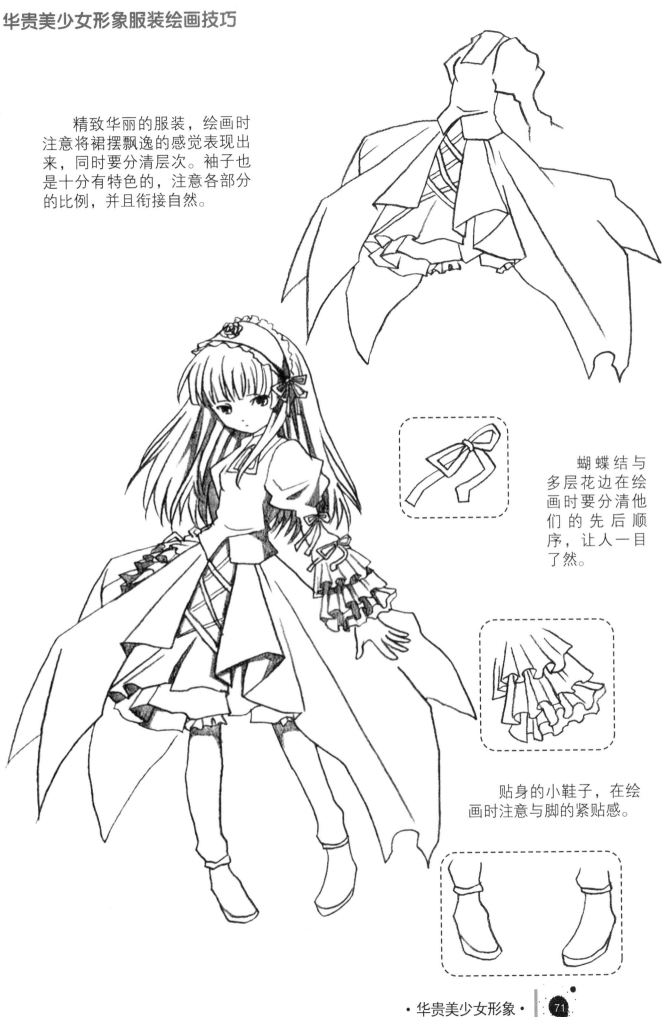

蝴蝶结与多层花边在绘画时要分清他们的先后顺序，让人一目了然。

贴身的小鞋子，在绘画时注意与脚的紧贴感。

华贵美少女形象绘画流程

❶ 勾画出美少女各部分的轮廓并确定相应的比例关系，确定大致的发型，注意人物姿态的表现。

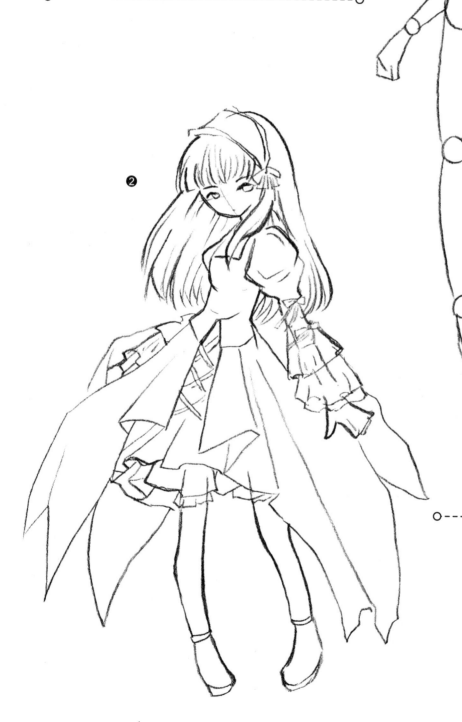

❷ 擦除框架线条，细化头部，同时将服装的轮廓描绘出来，由于服装比较烦琐，绘画时要注意分清层次。

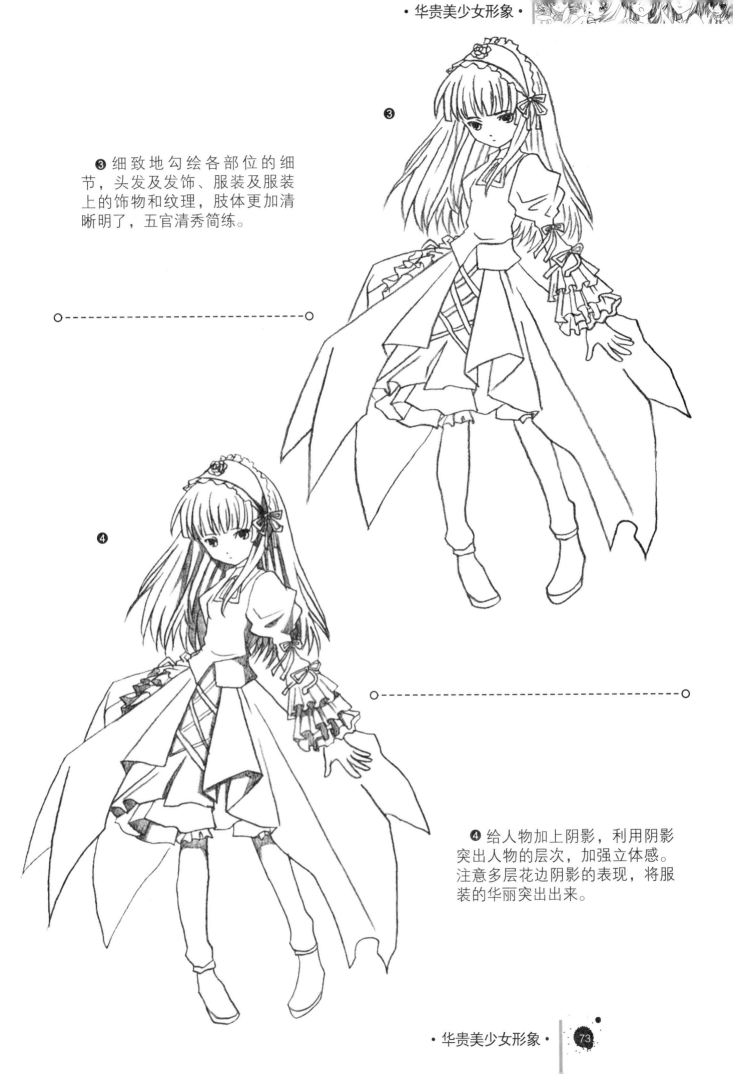

❸

❸ 细致地勾绘各部位的细节，头发及发饰、服装及服装上的饰物和纹理，肢体更加清晰明了，五官清秀简练。

❹

❹ 给人物加上阴影，利用阴影突出人物的层次，加强立体感。注意多层花边阴影的表现，将服装的华丽突出出来。

华贵美少女形象汇总

华贵美少女有着很复杂的服装，各种各样的配饰，不由得给人一种华贵的感觉。

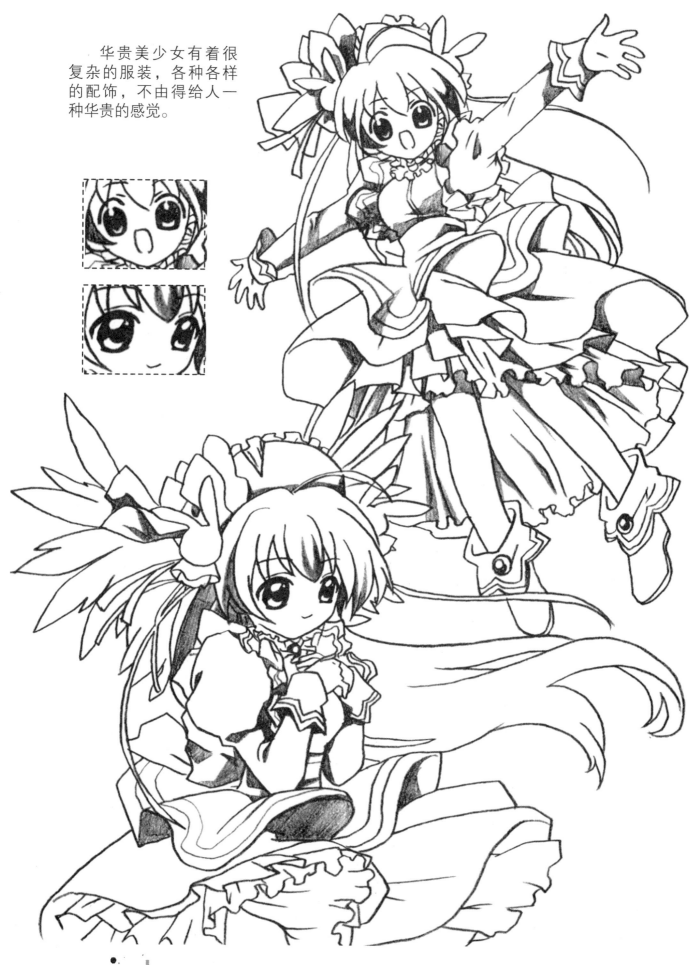

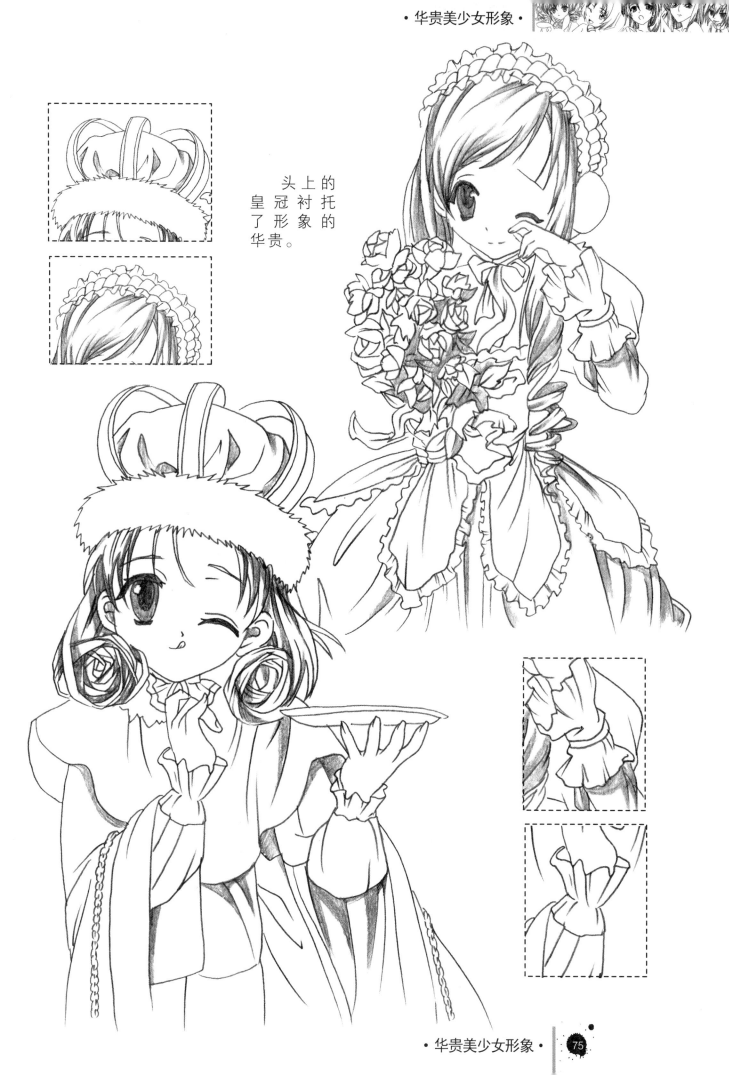

头上的皇冠衬托了形象的华贵。

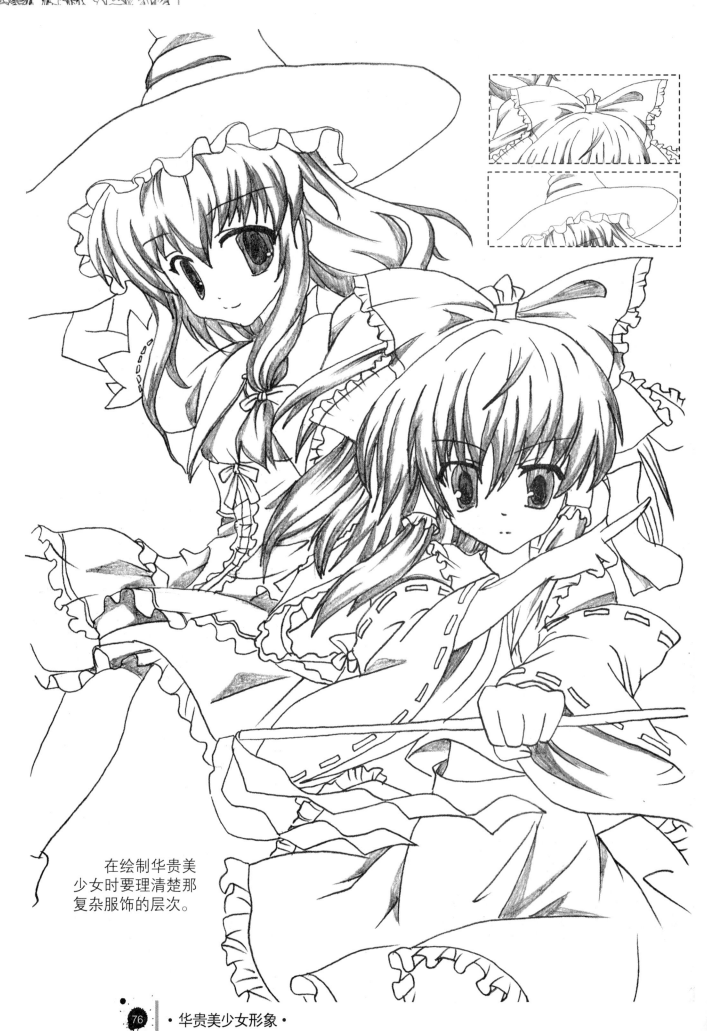

在绘制华贵美
少女时要理清楚那
复杂服饰的层次。

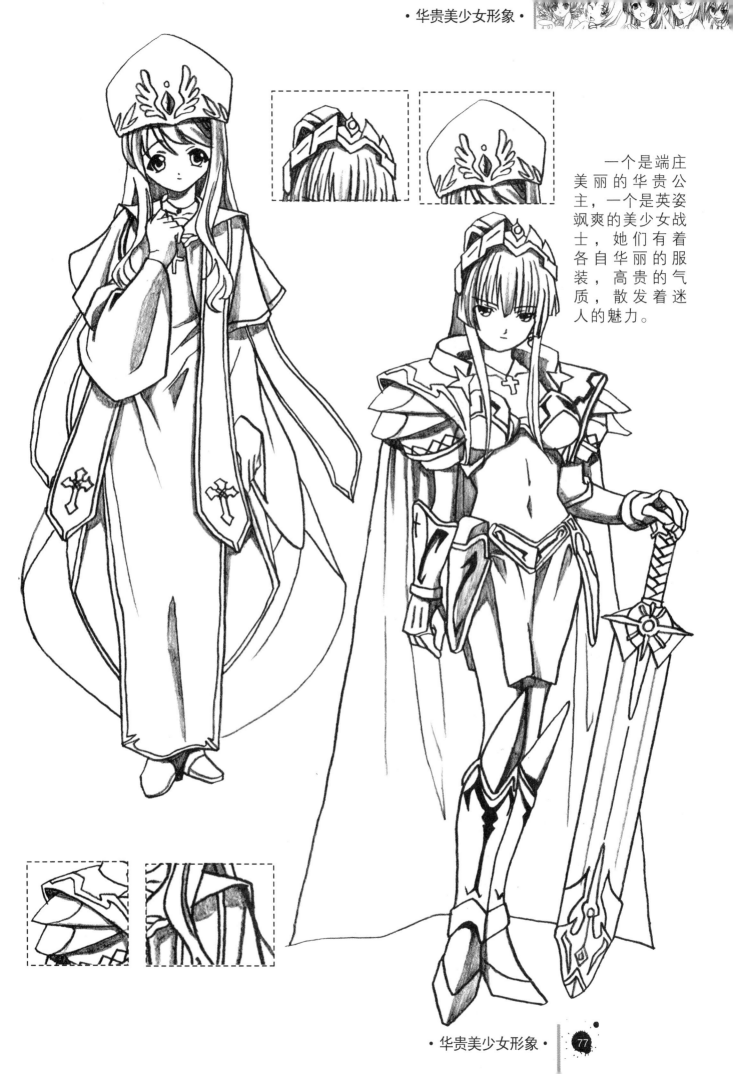

一个是端庄美丽的华贵公主，一个是英姿飒爽的美少女战士，她们有着各自华丽的服装，高贵的气质，散发着迷人的魅力。

在饰品的绘制上，首先饰品要与服装大小适当，其次饰品在服装上的位置要合适。

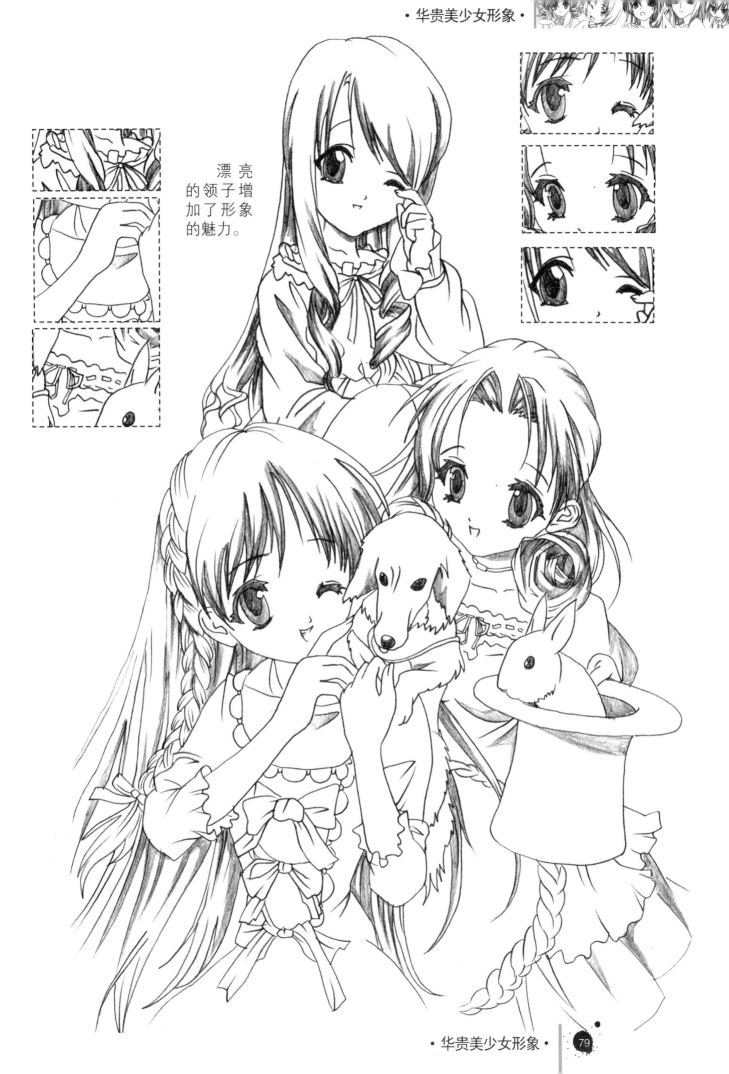

漂亮的领子增加了形象的魅力。

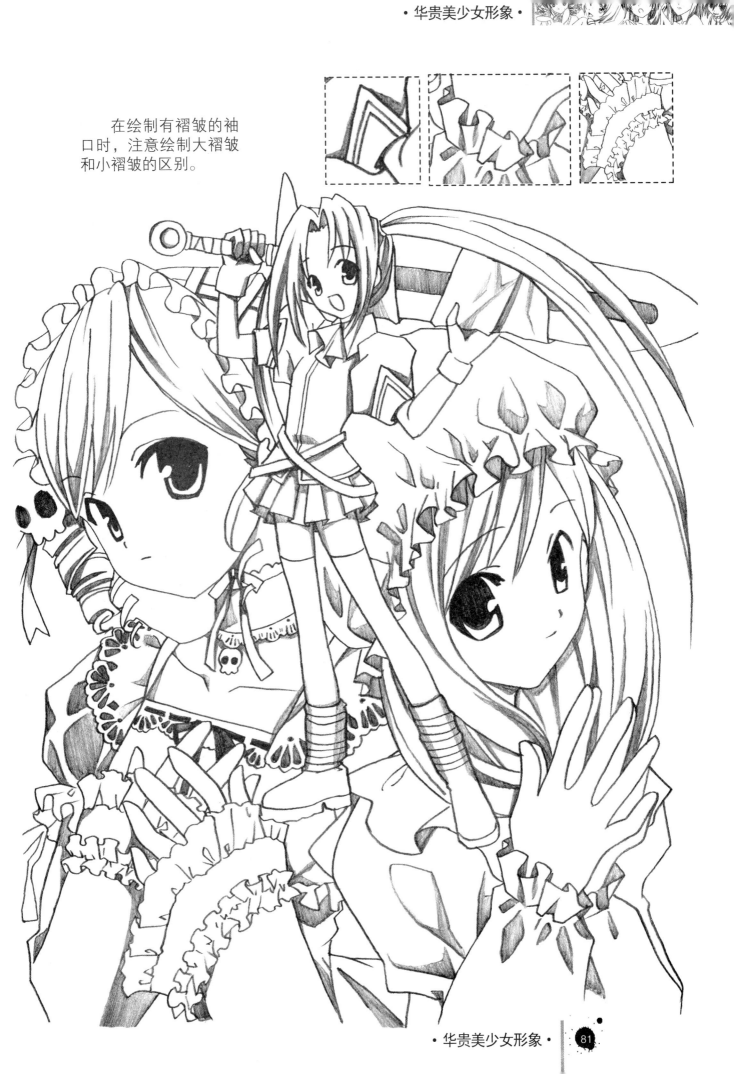

在绘制有褶皱的袖
口时，注意绘制大褶皱
和小褶皱的区别。

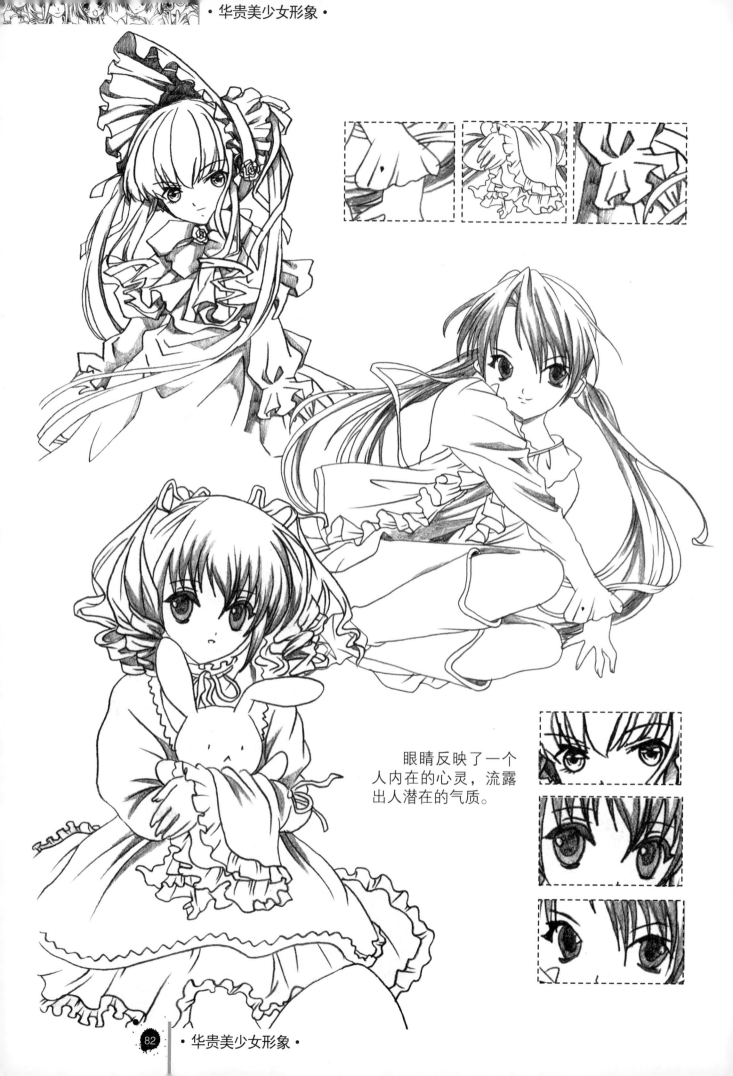

眼睛反映了一个
人内在的心灵，流露
出人潜在的气质。

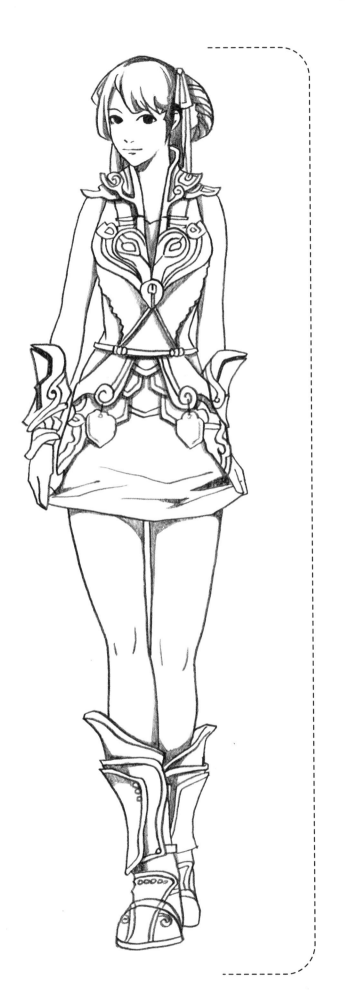

古典美少女形象

　　一般而言古典给人的感觉是高雅高洁、超凡脱俗。古典文化是一种优秀的文化，因为它经过了历史的考验并在现实生活中留下来了。古典是比较对称、均衡、完美，没有多余的感情，还原世界本貌的一种高雅正统的形式。

　　古典美少女保留了传统的发型、服饰，在服装上保持了左右对称的风格，花边纹理同时也添加了现代时空的风格。超短裙、裸露的胳膊与长腿，是对古典传统保守的一种挑战，更是一种创新与突破。

古典美少女形象绘画技巧

古典美少女形象头部绘画技巧

 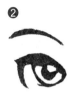 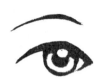 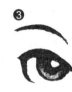 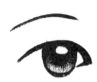

勾画轮廓、局部刻画、强调明暗对比，眼睛的绘制过程清晰可见。

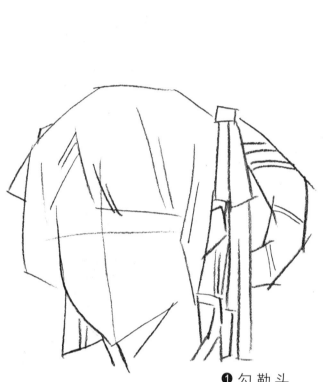

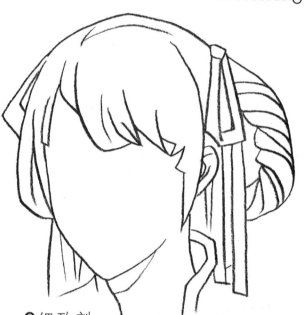

❷ 细致刻
画头发细节
与层次。

❶ 勾勒头
部整体大致
轮廓。

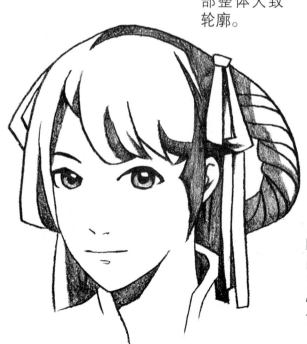

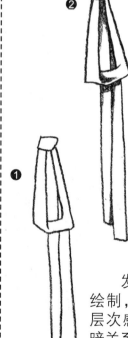

❸ 绘制头发的明
暗调子，进一步刻
画头发的层次感，
同时加入发饰与表
情，使人物生动而
可爱。

发带的
绘制，注意
层次感与明
暗关系。

古典美少女形象服装绘画技巧

❷ 肩甲继续往下与胸部进行连接，形成左右对称的上衣，花纹图案盘旋围绕，层次清晰明了，让上衣感觉在烦琐中透出简约明快。

❶ 绘画时注意肩甲的对称关系，甲片的层叠关系，勾绘出各部分清晰的线条。

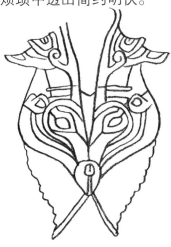

❷ 在腰带与短裙之间，层叠的甲片，不仅仅呼应了上衣，同时使短裙更加饱满时尚。

❶ 可爱的超短裙，别致的腰带，在绘画时突出了腰带的独特与古朴。

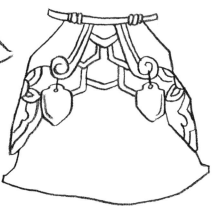

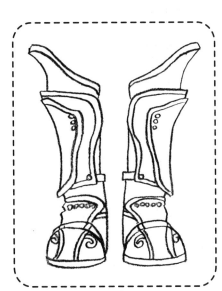

长筒靴保留了大量传统的元素，层叠的护围将小腿部装饰得繁华，脚面部分花纹围绕，圆点散落于各部位，精致而巧妙。

古典美少女形象绘画流程

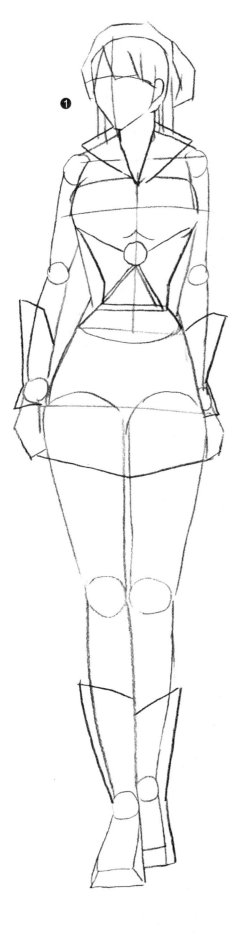

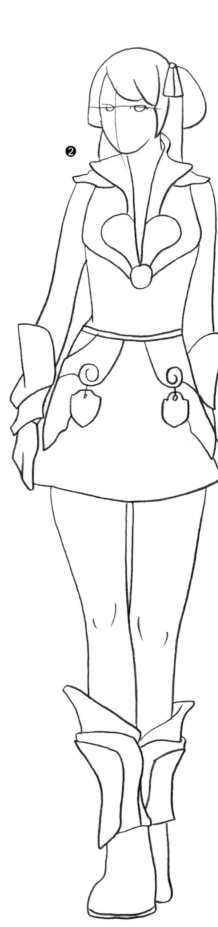

❶ 勾画出美少女各
部分的轮廓并确定相
应的比例关系，确定
大致的发型，并勾画
了服装的大致轮廓。

❷ 确定了眼睛的位
置，增添了服装及鞋
子的细节，体形更加
明确。

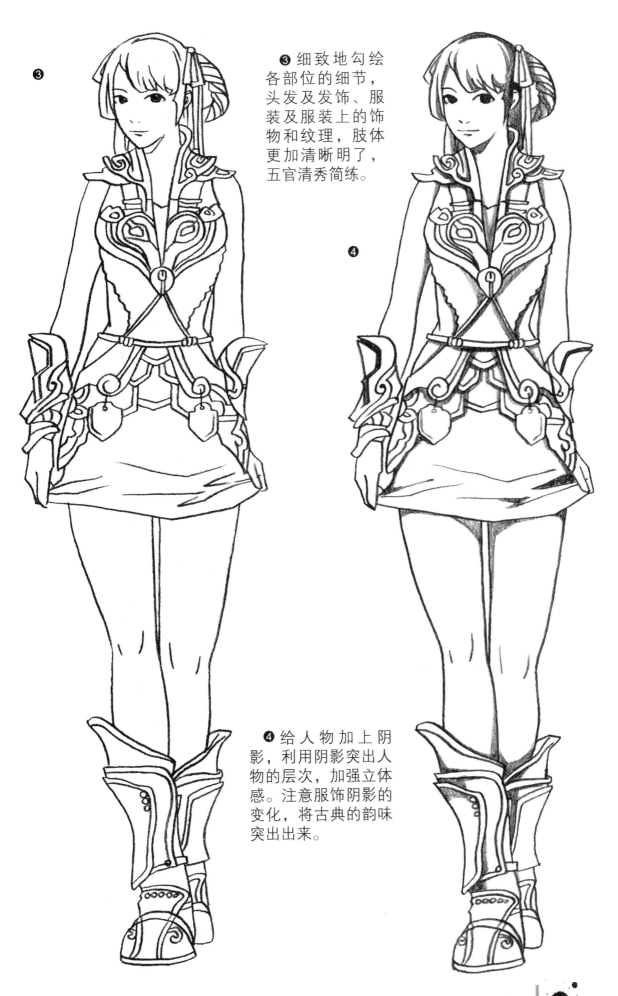

❸

❸ 细致地勾绘各部位的细节，头发及发饰、服装及服装上的饰物和纹理，肢体更加清晰明了，五官清秀简练。

❹

❹ 给人物加上阴影，利用阴影突出人物的层次，加强立体感。注意服饰阴影的变化，将古典的韵味突出出来。

古典美少女形象汇总

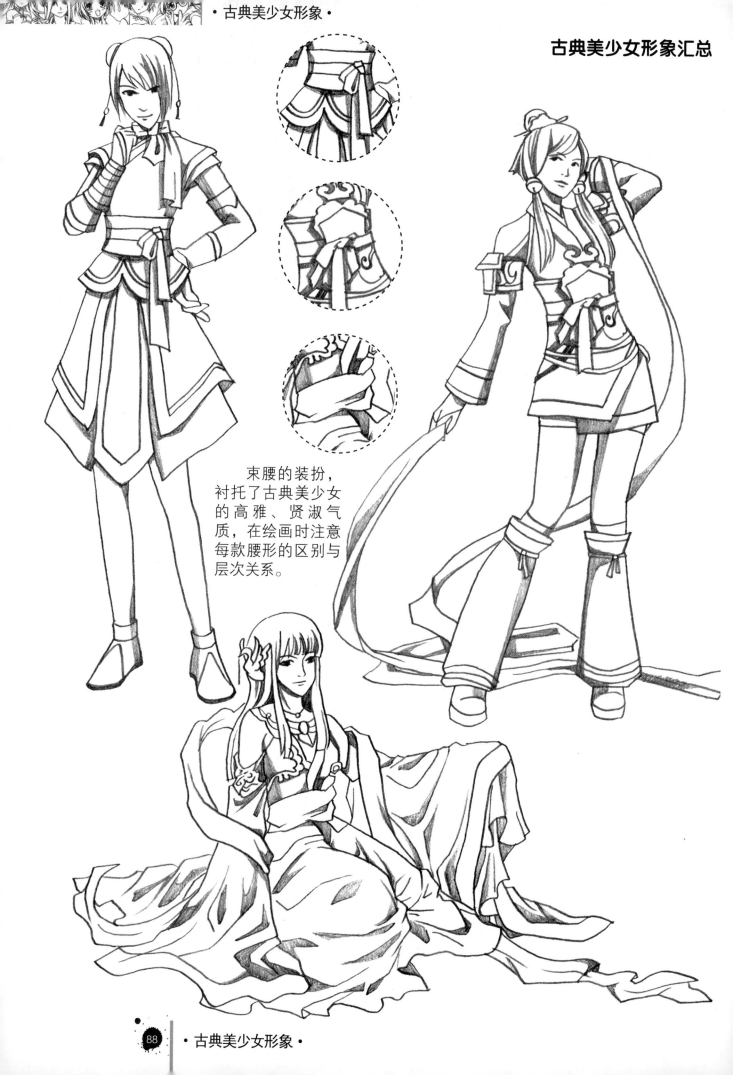

束腰的装扮，衬托了古典美少女的高雅、贤淑气质，在绘画时注意每款腰形的区别与层次关系。

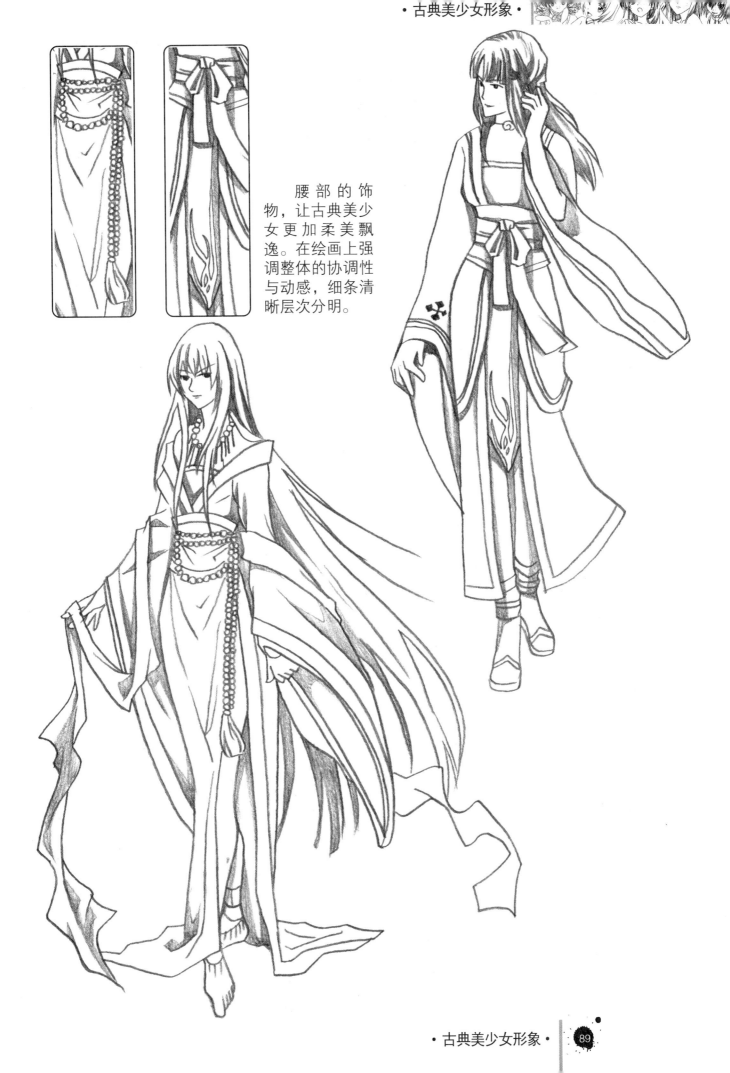

腰部的饰物，让古典美少女更加柔美飘逸。在绘画上强调整体的协调性与动感，细条清晰层次分明。

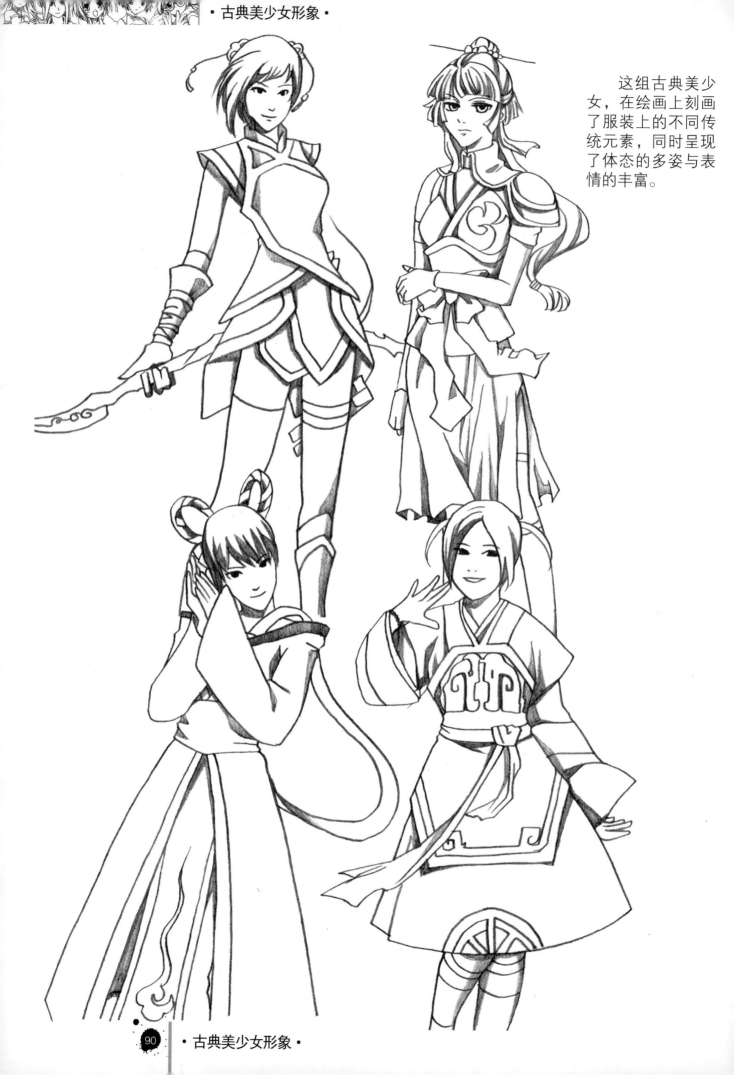

这组古典美少女，在绘画上刻画了服装上的不同传统元素，同时呈现了体态的多姿与表情的丰富。

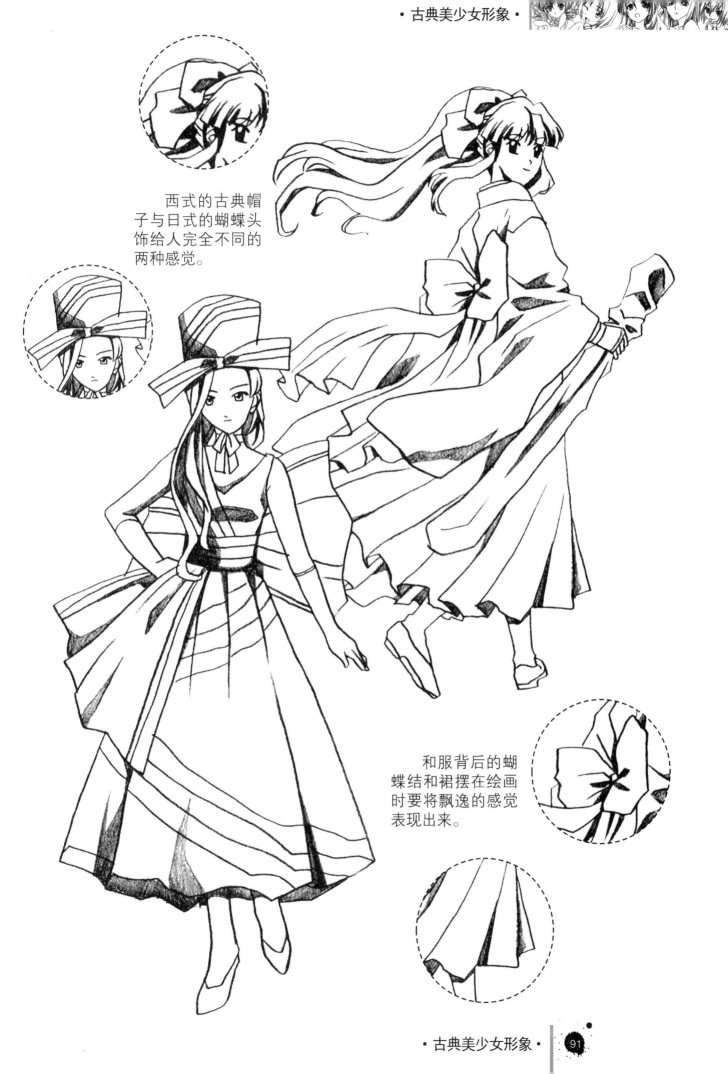

西式的古典帽子与日式的蝴蝶头饰给人完全不同的两种感觉。

和服背后的蝴蝶结和裙摆在绘画时要将飘逸的感觉表现出来。

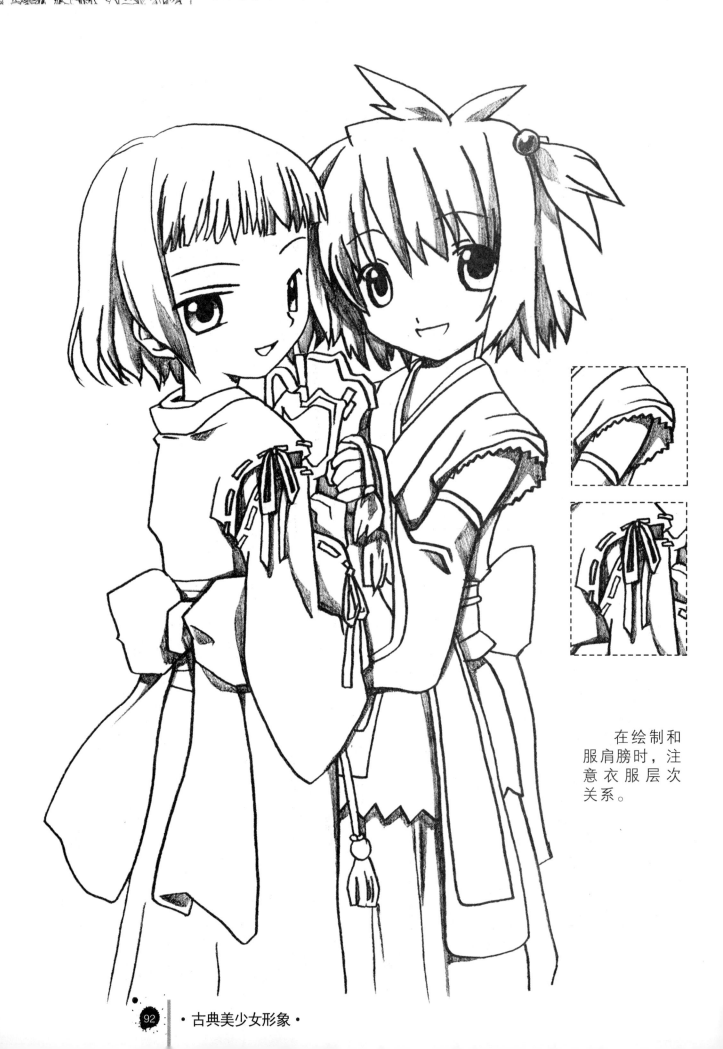

在绘制和
服肩膀时，注
意衣服层次
关系。

头巾是古典人物的一大
特色，不同的头巾代表着不
同的地位。

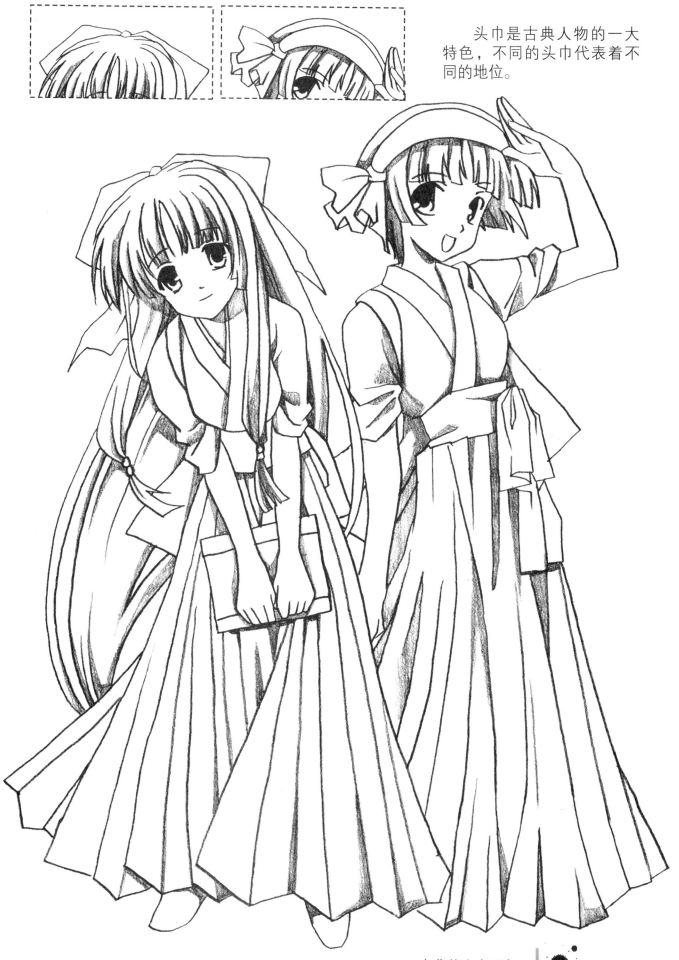

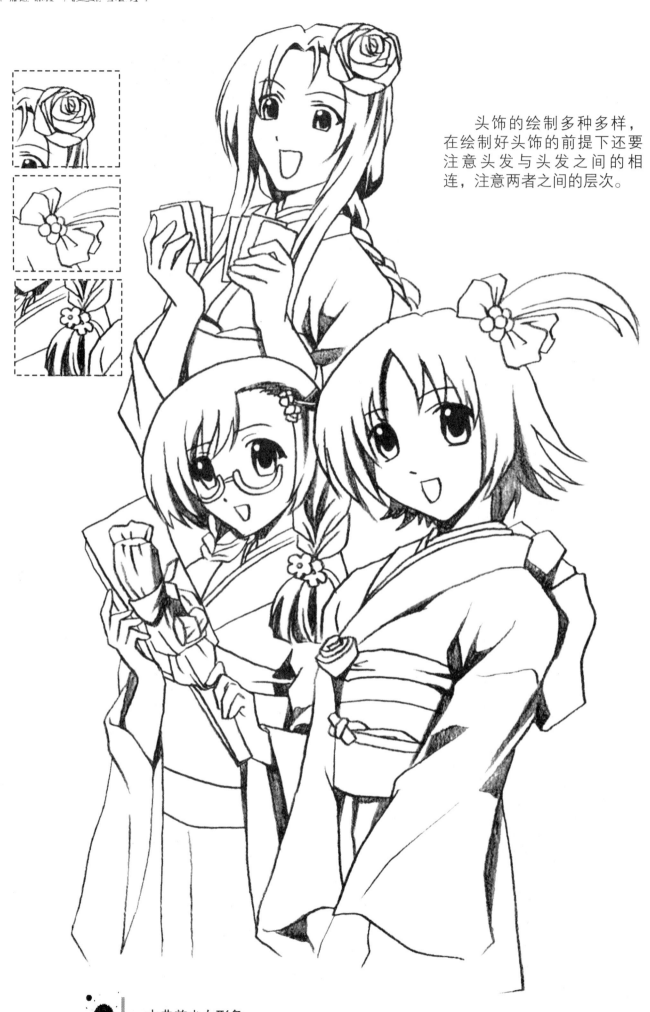

头饰的绘制多种多样，在绘制好头饰的前提下还要注意头发与头发之间的相连，注意两者之间的层次。

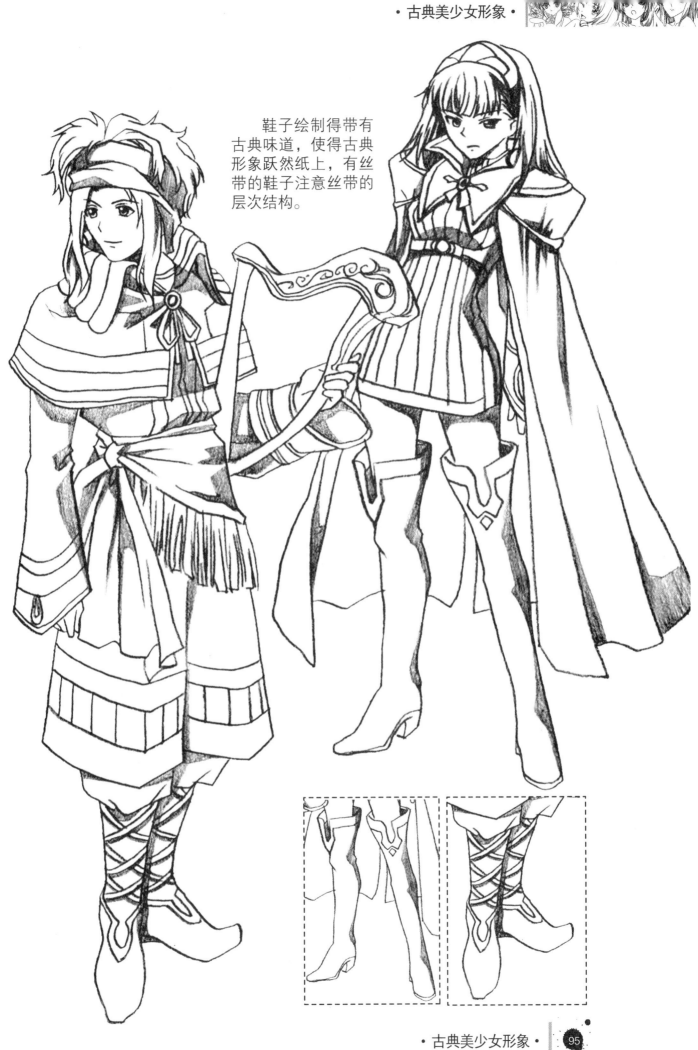

鞋子绘制得带有
古典味道，使得古典
形象跃然纸上，有丝
带的鞋子注意丝带的
层次结构。

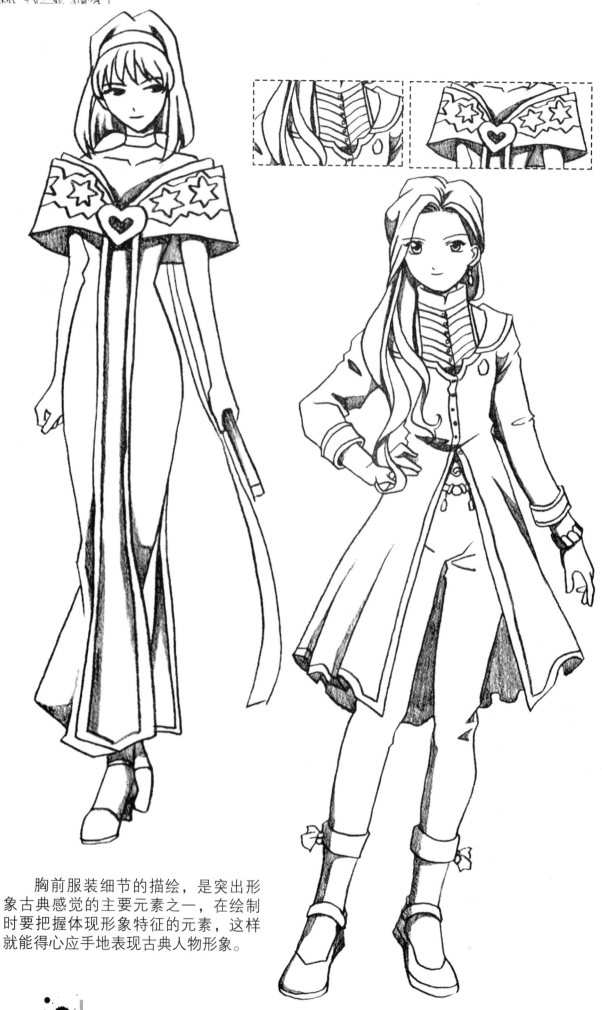

胸前服装细节的描绘，是突出形象古典感觉的主要元素之一，在绘制时要把握体现形象特征的元素，这样就能得心应手地表现古典人物形象。

魔法少女形象

　　一般而言魔法给人的感觉都是神秘、酷炫，魔法让人们得到视觉上的享受。魔法是出众的、神奇的，甚至是无所不能的。

　　魔法少女保留了各种奇幻的特征，在服装上也与平时的着装有所区别。她们的服装更加出彩，让人一眼便能认出。她们强悍的外表下，或许也隐藏着一颗脆弱的心，等待我们去发掘。

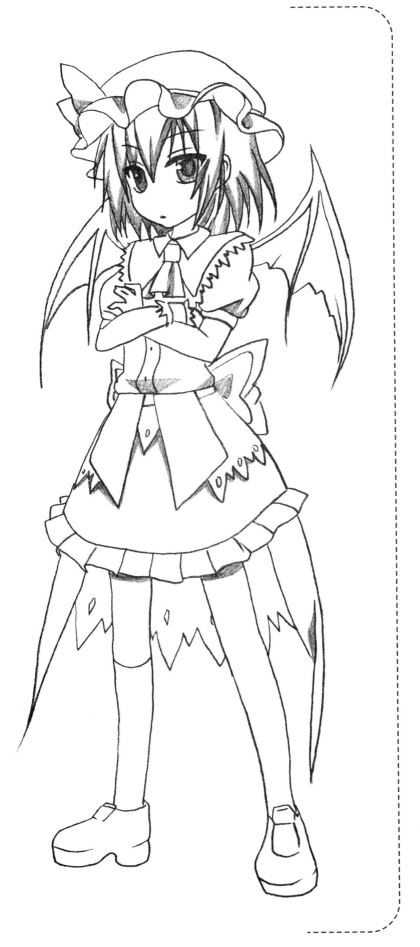

魔法少女形象绘画技巧

魔法少女形象头部绘画技巧

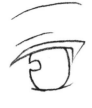 ❶
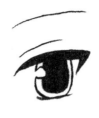 ❷
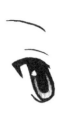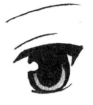 ❸

勾画轮廓、局部刻画、强调明暗对比，眼睛的绘制过程清晰可见。

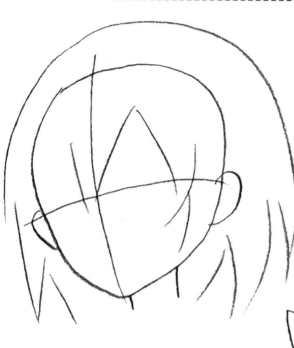

❷ 细致刻
画头发细节
与层次。

❶ 勾勒头
部整体大致
轮廓。

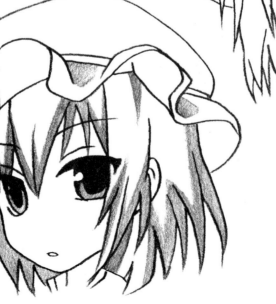

❸ 绘制头发的明暗调子，
进一步刻画头发的层次感，
同时加入发饰与表情。

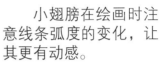

魔法少女形象服装绘画技巧

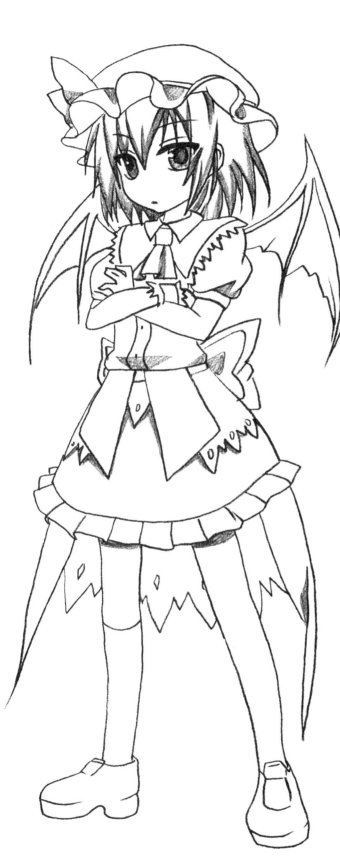

小翅膀在绘画时注意线条弧度的变化，让其更有动感。

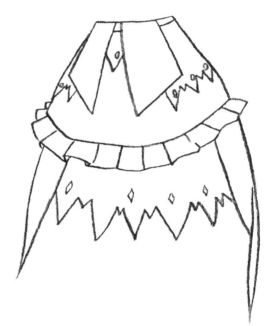

服装在绘画时注意领子与裙摆处花边的参差感要表现出来，同时注意服装与身体的比例。

精致的小皮鞋，绘画时用较粗的线条表现皮鞋的特质。

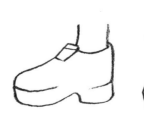

魔法少女形象绘画流程

❶ 勾画出美少女各部分的轮廓并确定相应的比例关系，确定大致的发型，并勾画服装的大致轮廓，注意翅膀的比例。

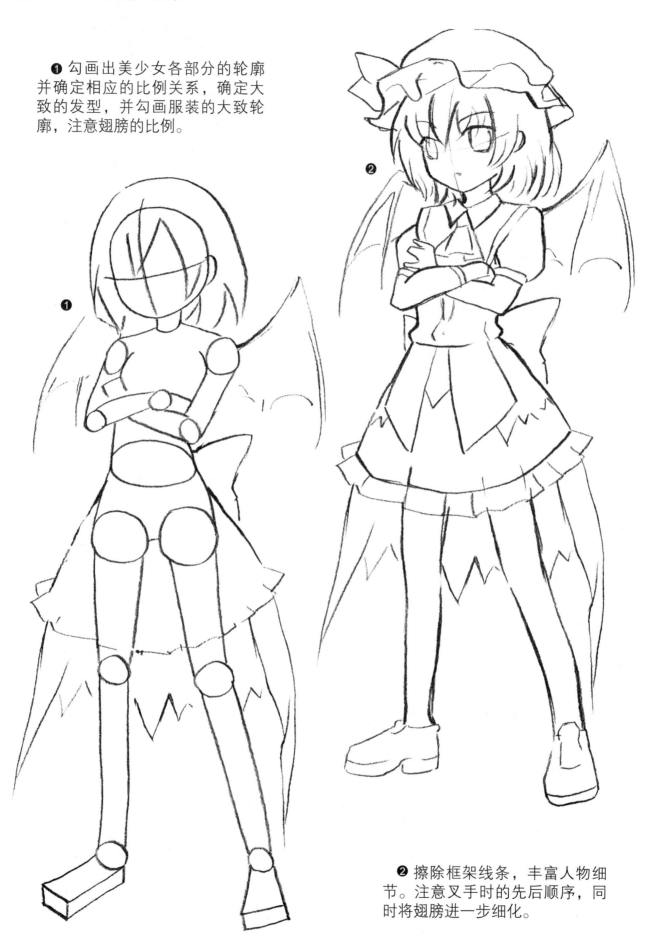

❷ 擦除框架线条，丰富人物细节。注意叉手时的先后顺序，同时将翅膀进一步细化。

❸ 细致地勾绘各部位的细节，头发及发饰、服装及服装上的饰物和纹理，肢体更加清晰明了，五官清秀简练。

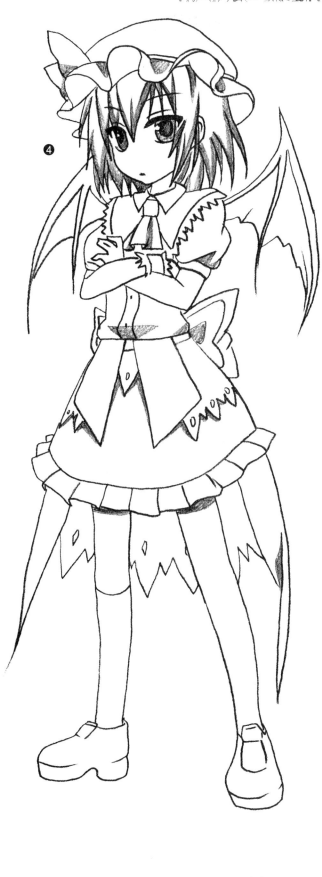

❸

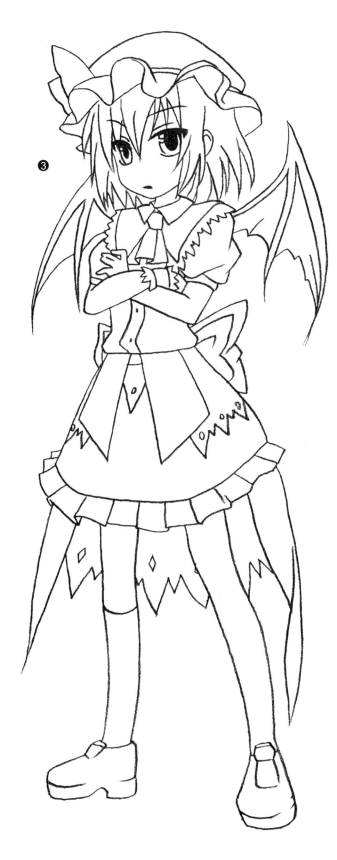

❹ 给人物加上阴影，利用阴影突出人物的层次，加强立体感。注意小翅膀的变化，将魔法少女的魔幻特征表现出来。

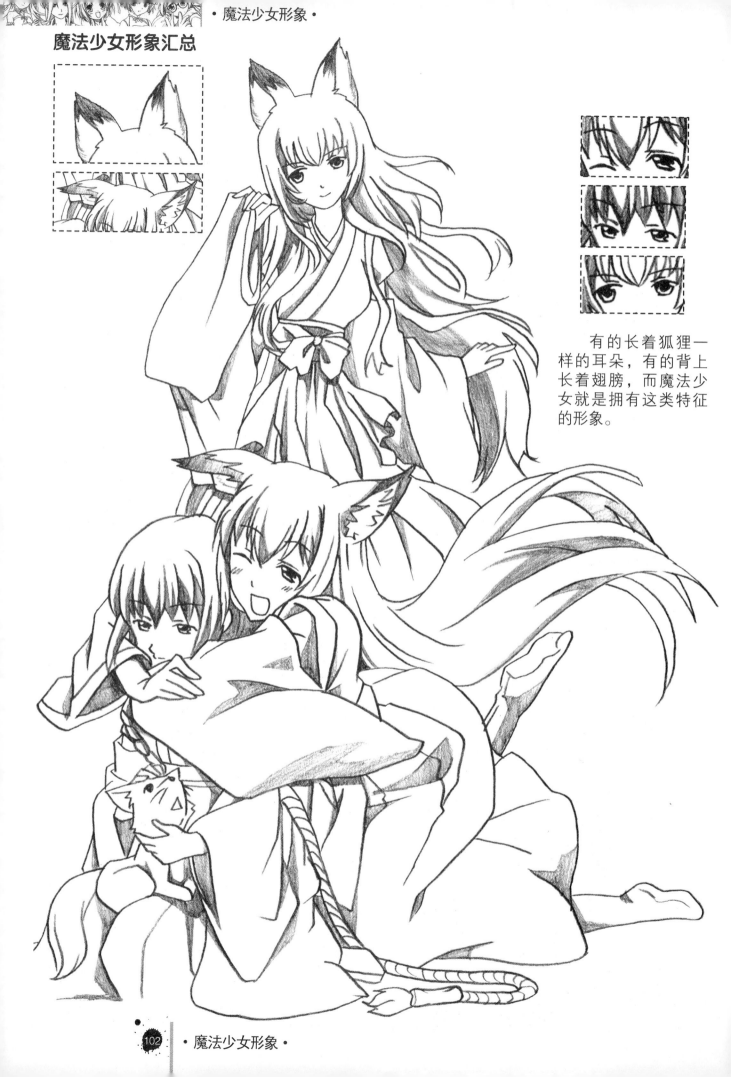

魔法少女形象汇总

有的长着狐狸一样的耳朵，有的背上长着翅膀，而魔法少女就是拥有这类特征的形象。

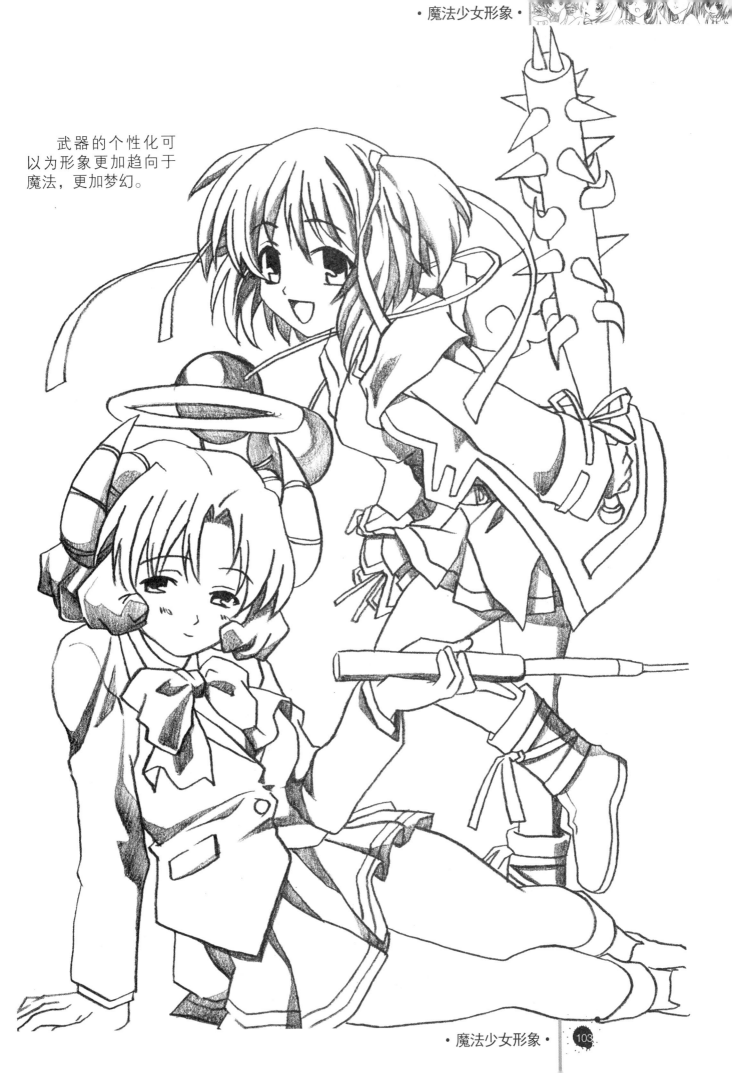

武器的个性化可
以为形象更加趋向于
魔法,更加梦幻。

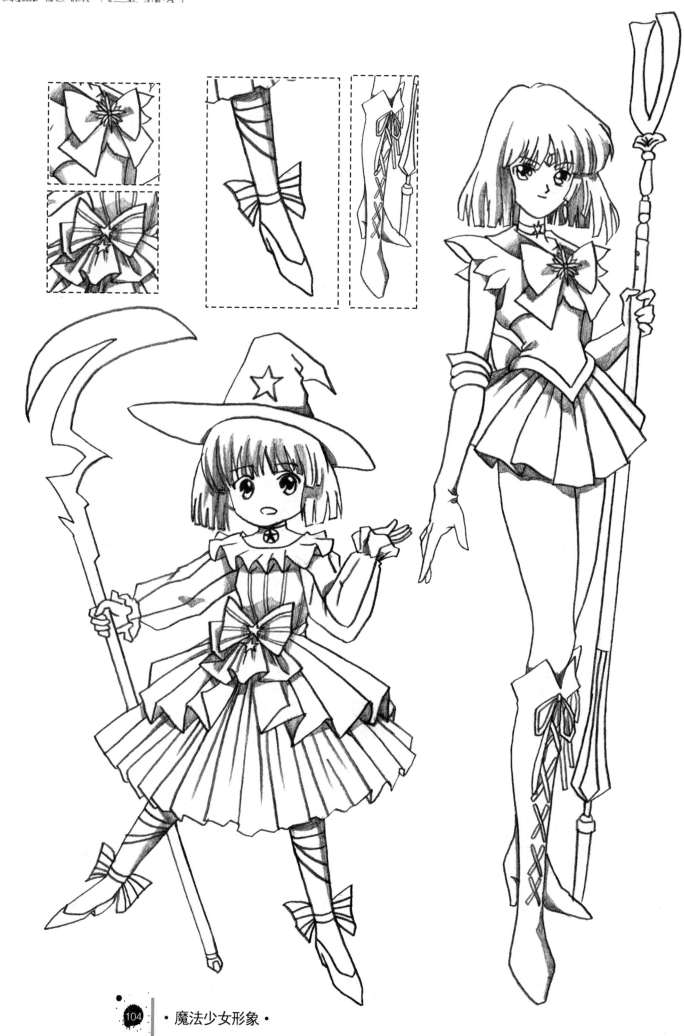

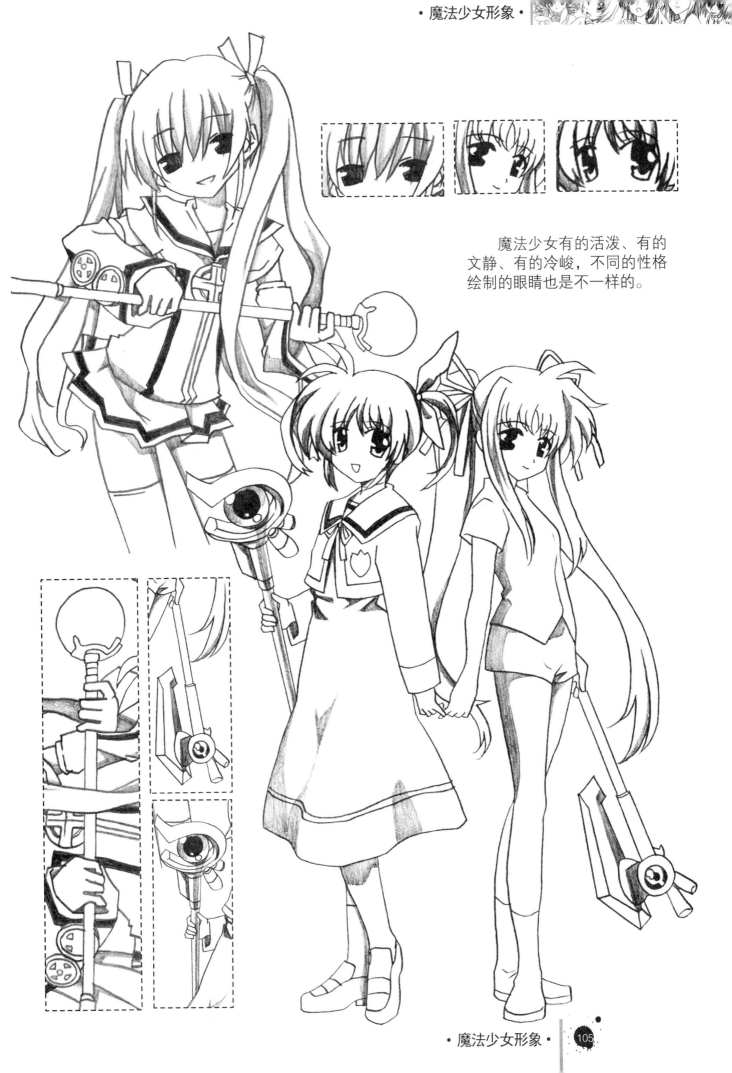

魔法少女有的活泼、有的
文静、有的冷峻，不同的性格
绘制的眼睛也是不一样的。

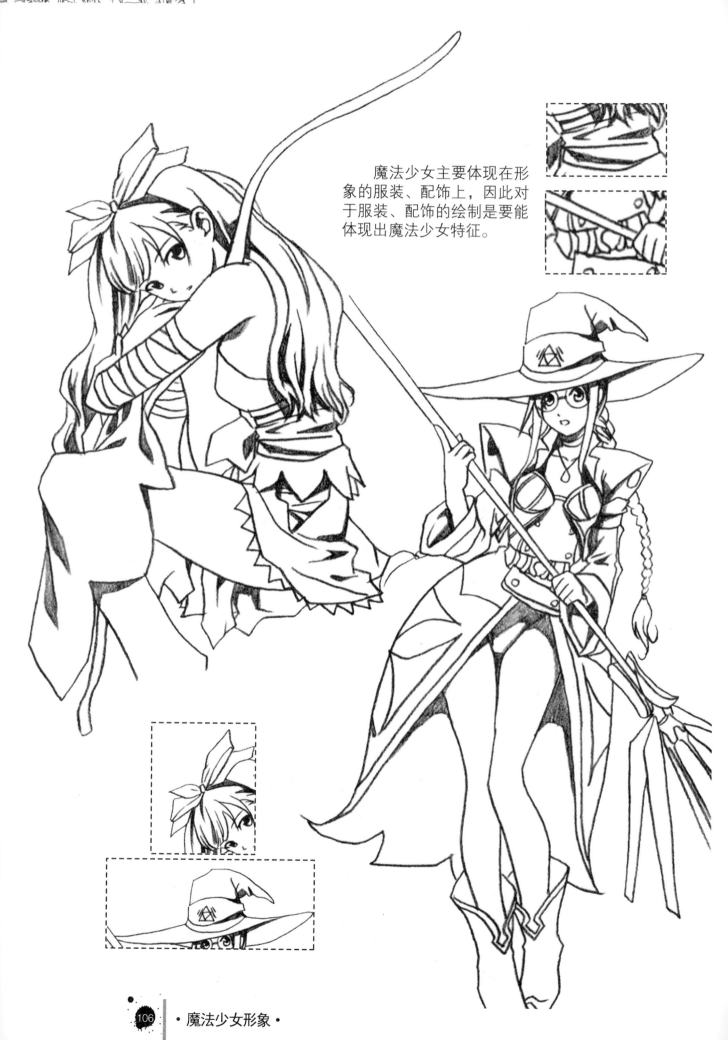

魔法少女主要体现在形象的服装、配饰上，因此对于服装、配饰的绘制是要能体现出魔法少女特征。

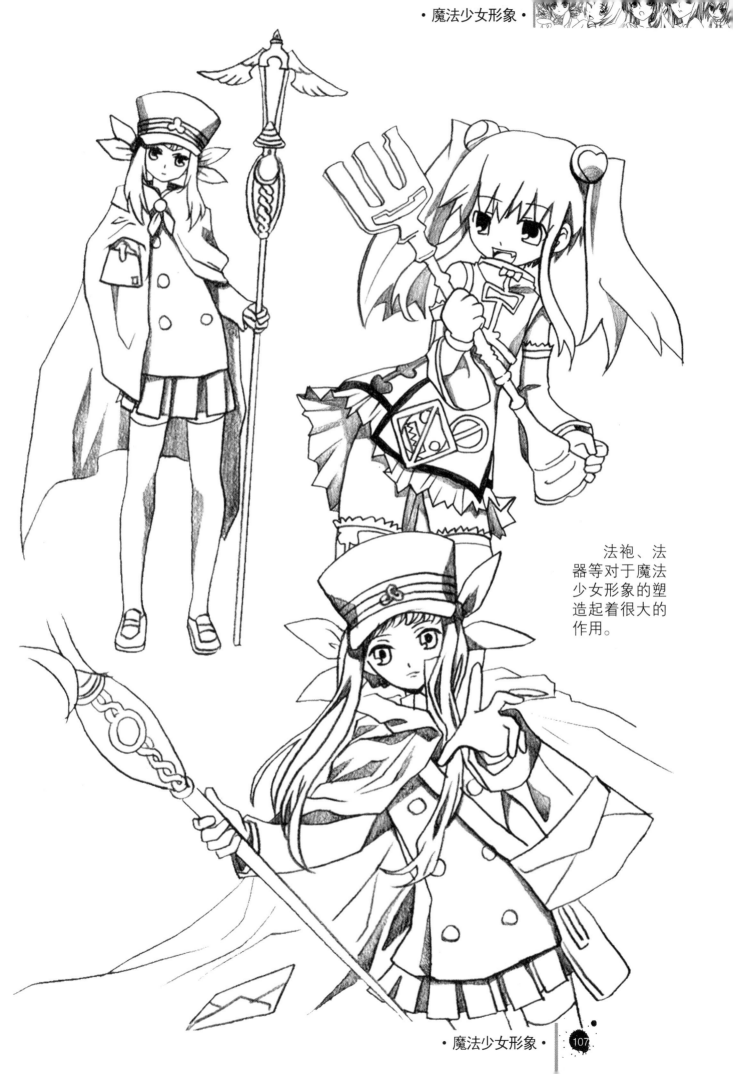

法袍、法器等对于魔法少女形象的塑造起着很大的作用。

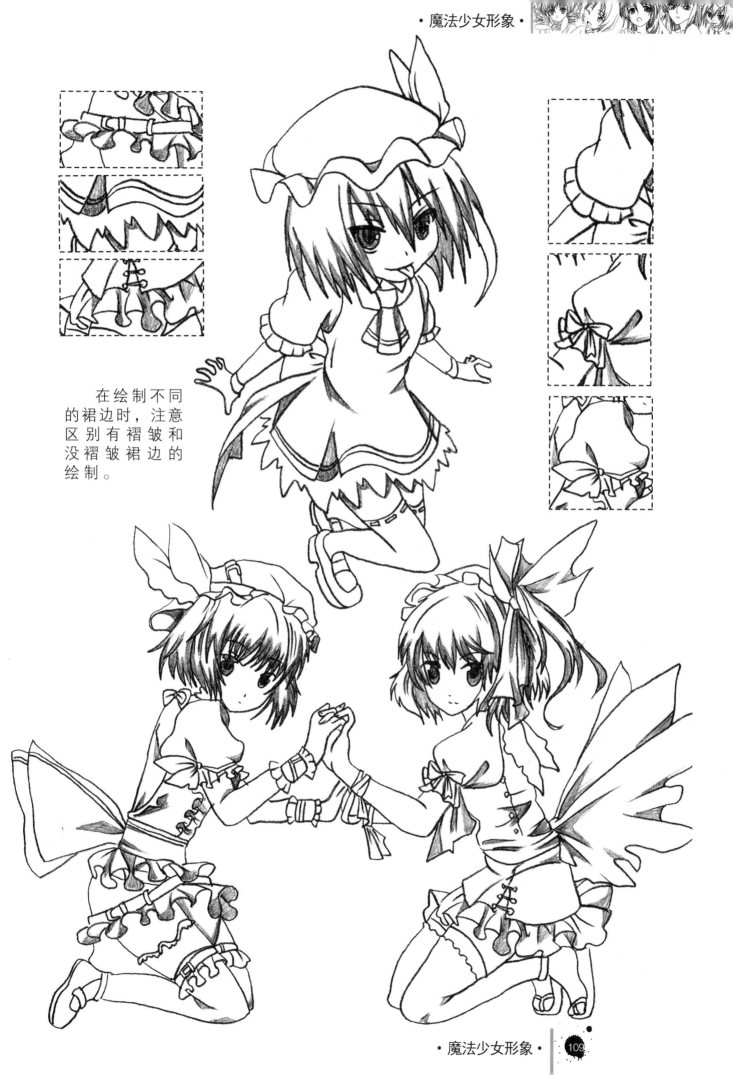

在绘制不同的裙边时，注意区别有褶皱和没褶皱裙边的绘制。

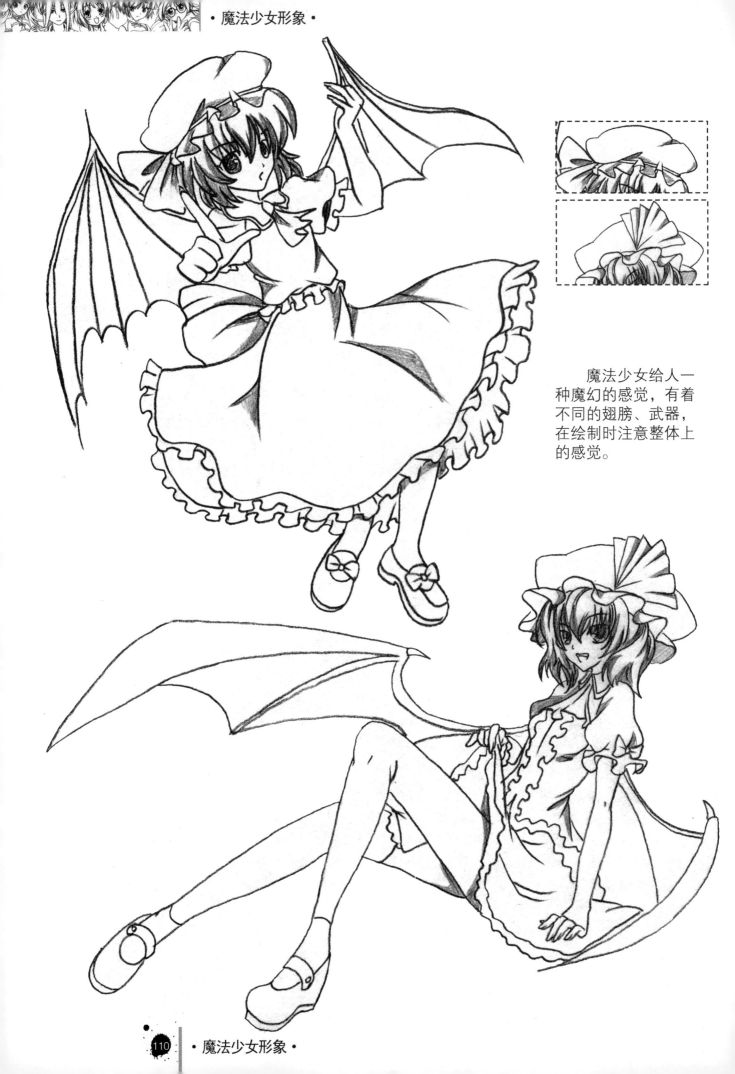

魔法少女给人一种魔幻的感觉，有着不同的翅膀、武器，在绘制时注意整体上的感觉。

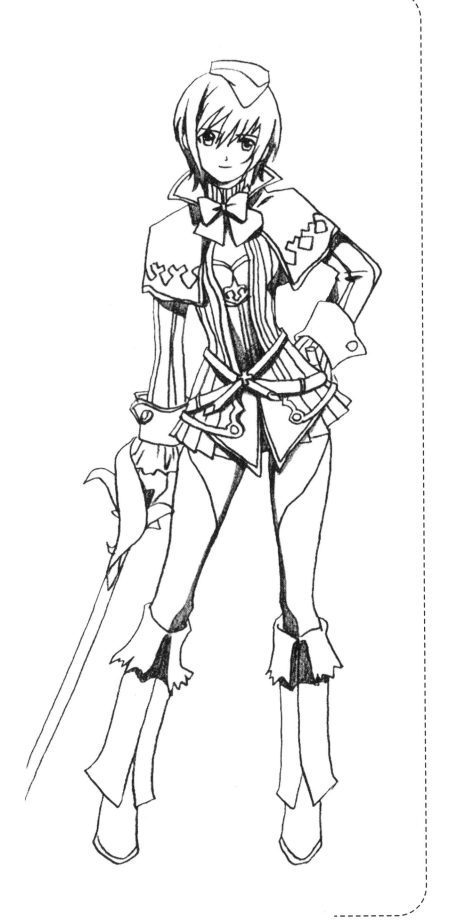

美少女战士形象

　　一般而言战士给人的感觉都是富有正义感、勇猛无畏。美少女是一种另类的战士，因为她们不仅拥有战士们那种坚强的内心，同时还拥有美丽的外表。

　　美少女战士的服装不拘一格，但是眼神中总会透出一丝坚定，从不退缩。不同的服装给人的感觉也不同，她们有时是正义的化身，有时又是恶魔的使者，形象多变而丰富。

美少女战士形象绘画技巧

美少女战士形象头部绘画技巧

❶
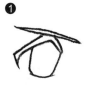

❷
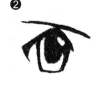

❸
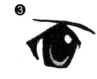

勾画轮廓、局部刻画、强调明暗对比，眼睛的绘制过程清晰可见。

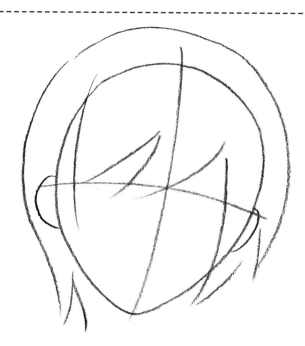

❶ 勾勒头部整体大致轮廓。

❷ 细致刻画头发细节与层次。

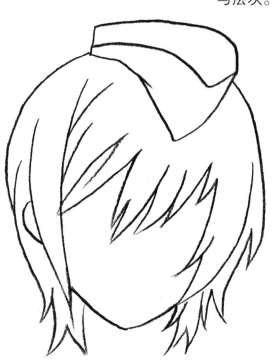

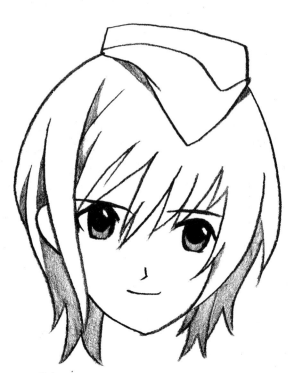

❸ 绘制头发的明暗调子，进一步刻画头发的层次感，同时加入发饰与表情。

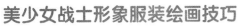

美少女战士形象服装绘画技巧

服装看似复杂，其实去掉阴影后的轮廓简洁、清晰明了。

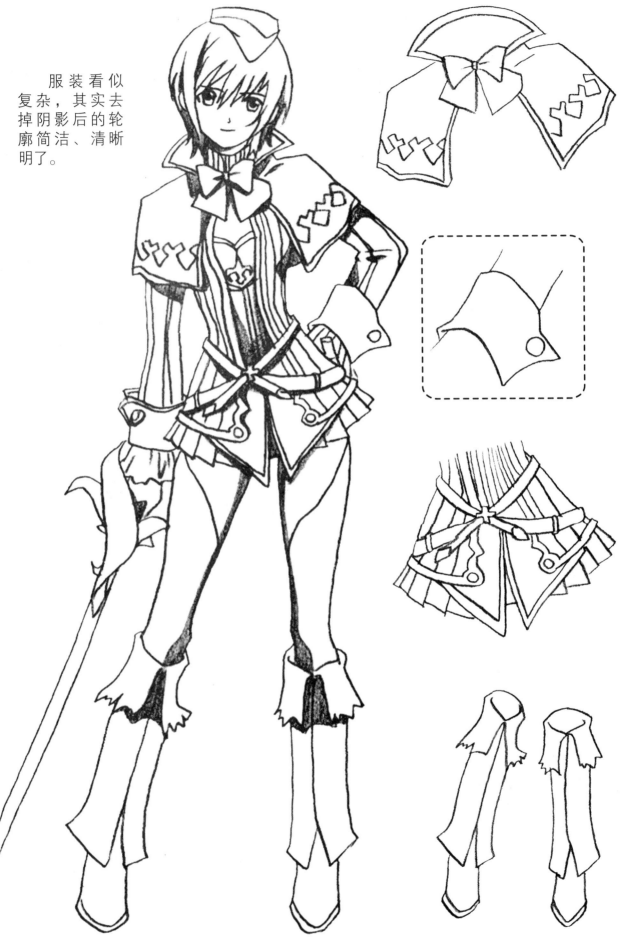

美少女战士形象绘画流程

❶ 勾画出美少女各部分的轮廓并确定相应的比例关系，确定大致的发型。

❶

❷ 擦除框架线条，将人物头部与服装的细节描绘出来，在绘画时注意分清服装的里外关系。

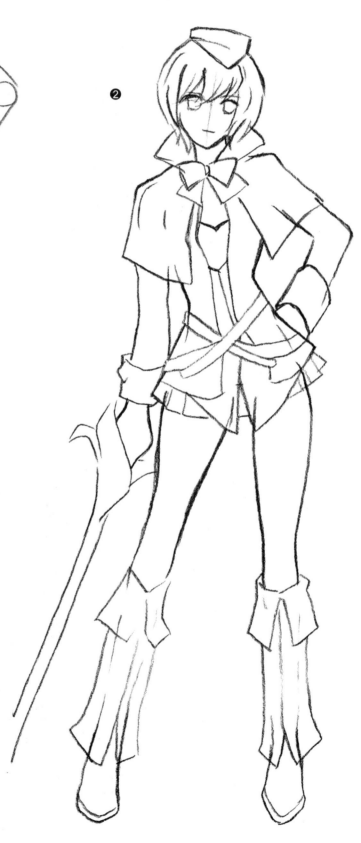

❷

❸ 细致地勾绘各部位的细节，头发及发饰、服装及服装上的饰物和纹理，肢体更加清晰明了，五官清秀简练。

❹ 给人物加上阴影，利用阴影突出人物的层次，加强立体感。注意眼睛与服装阴影的变化，将战士特有的感觉表现出来。

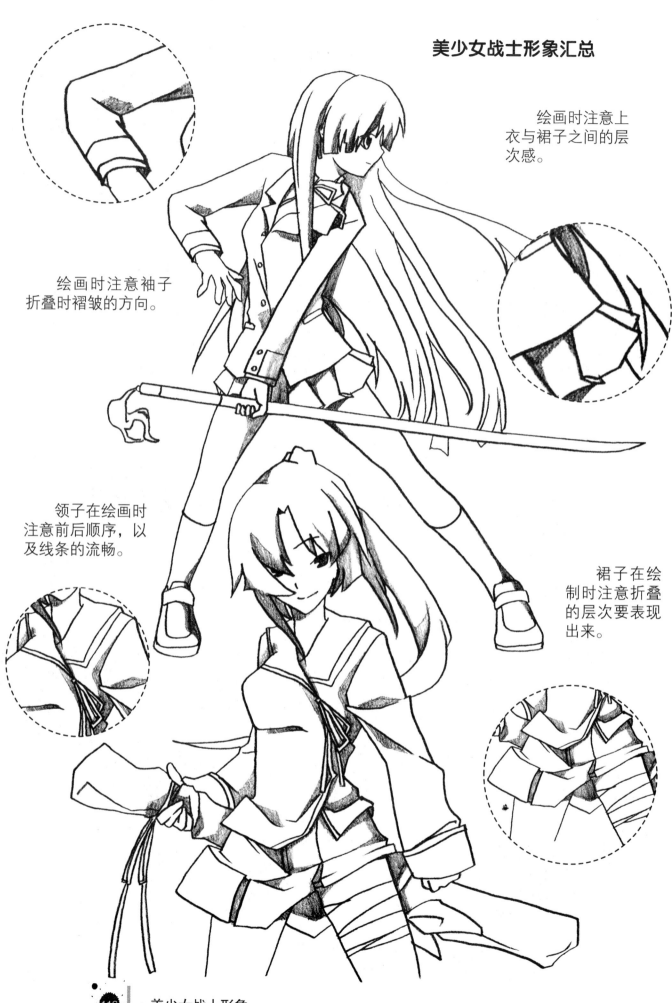

美少女战士形象汇总

绘画时注意上衣与裙子之间的层次感。

绘画时注意袖子折叠时褶皱的方向。

领子在绘画时注意前后顺序，以及线条的流畅。

裙子在绘制时注意折叠的层次要表现出来。

116 ·美少女战士形象·

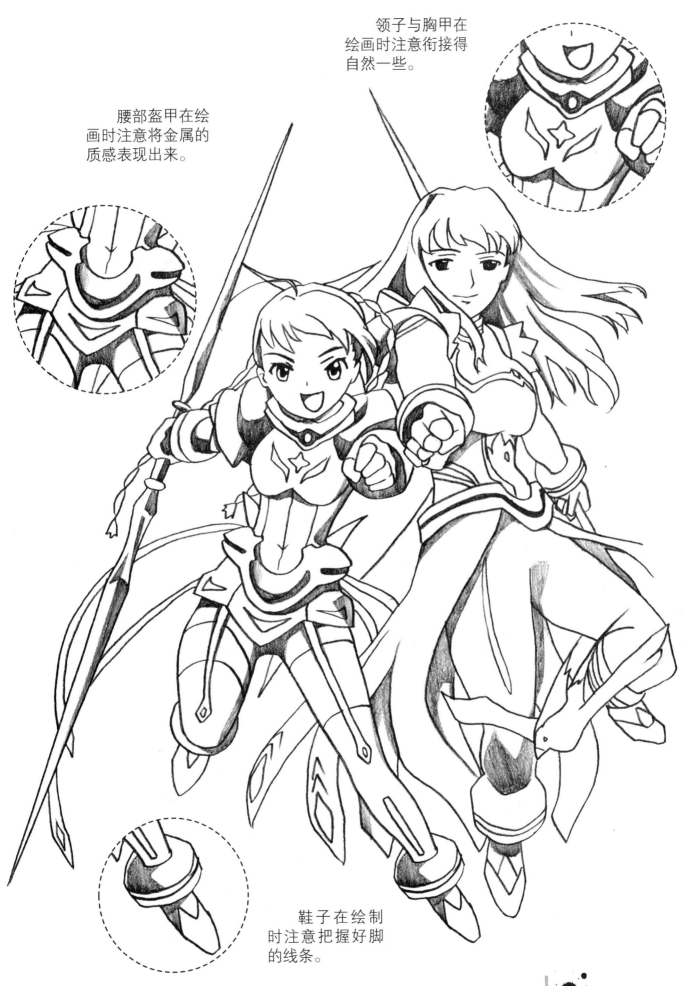

领子与胸甲在
绘画时注意衔接得
自然一些。

腰部盔甲在绘
画时注意将金属的
质感表现出来。

鞋子在绘制
时注意把握好脚
的线条。

绘画时注意将
上衣贴身的感觉表
现出来。

手枪有许多
不同的种类，绘
画时注意区分。

裙子在绘制时
注意裙摆的方向。

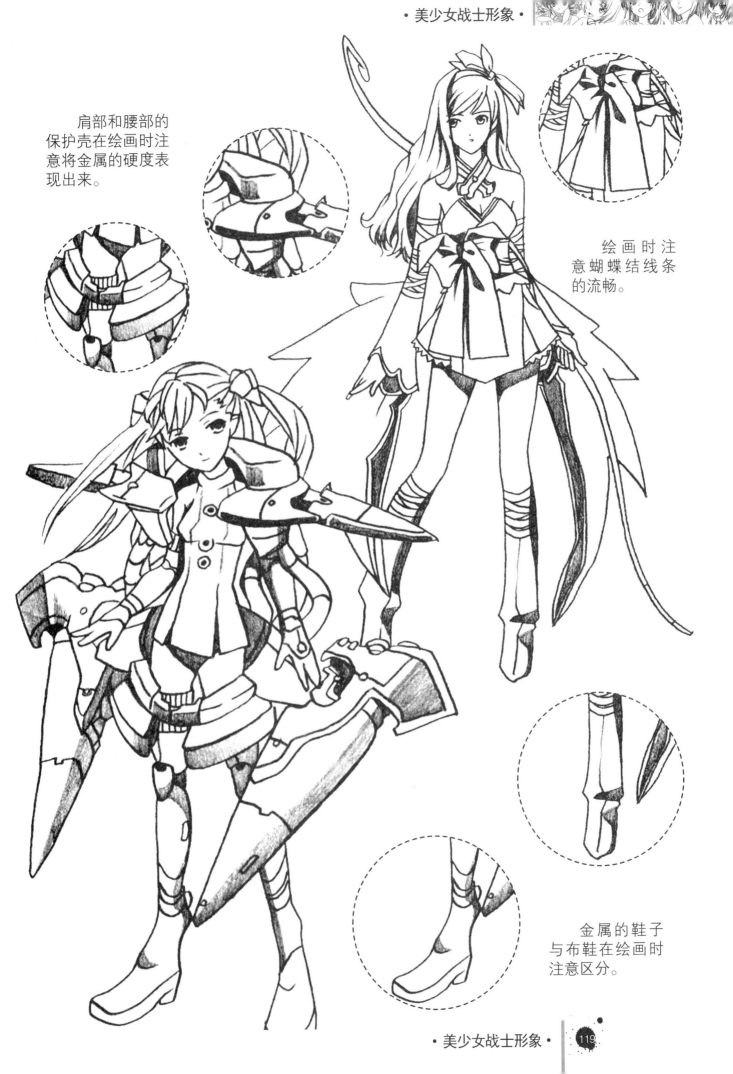

肩部和腰部的
保护壳在绘画时注
意将金属的硬度表
现出来。

绘画时注
意蝴蝶结线条
的流畅。

金属的鞋子
与布鞋在绘画时
注意区分。

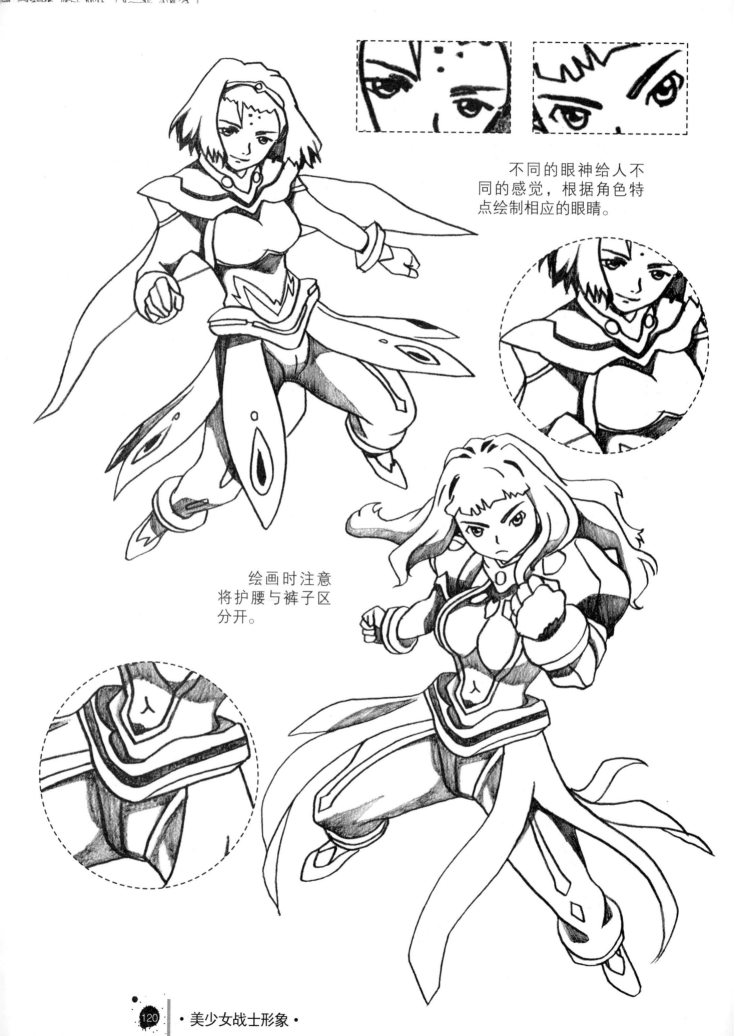

不同的眼神给人不同的感觉，根据角色特点绘制相应的眼睛。

绘画时注意将护腰与裤子区分开。

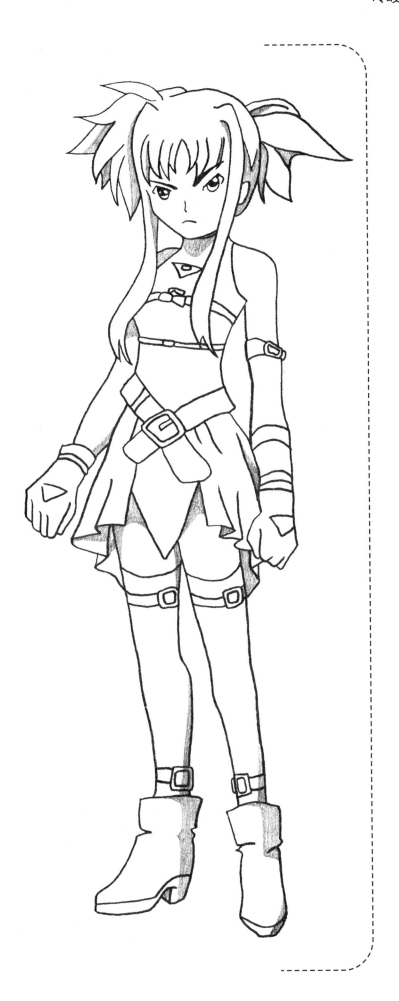

冷峻美少女形象

　　一般而言冷峻给人的感觉
都是冷酷严峻的，现代化的生
活也追逐着这样的为人态度和
风格，表达冷峻和温柔并存的
生活概念。
　　黑与白的经典搭配，保守
而冷静，大气的轮廓和简单的
线条，也表达了人物的从容和
不羁。
　　同一色调的服装，让坚硬
的内心变得柔软，就像是主人
内心随时可以奉献出来的无尽
呵护。

冷峻美少女形象绘画技巧 冷峻美少女形象头部绘画技巧

勾画轮廓、局部刻画、强调明暗对比，眼睛的绘制过程清晰可见。

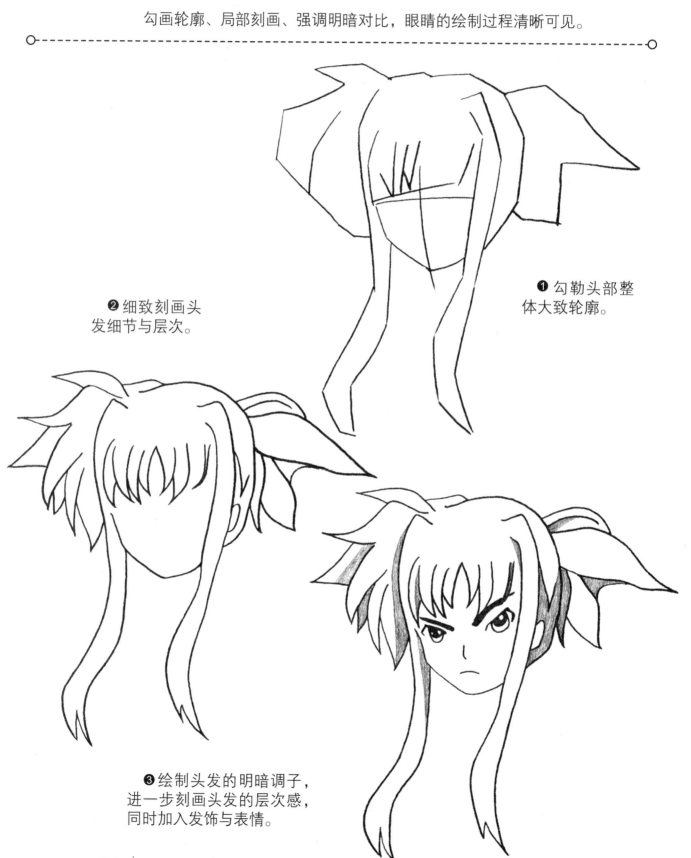

❶ 勾勒头部整体大致轮廓。

❷ 细致刻画头发细节与层次。

❸ 绘制头发的明暗调子，进一步刻画头发的层次感，同时加入发饰与表情。

冷峻美少女形象服装绘画技巧

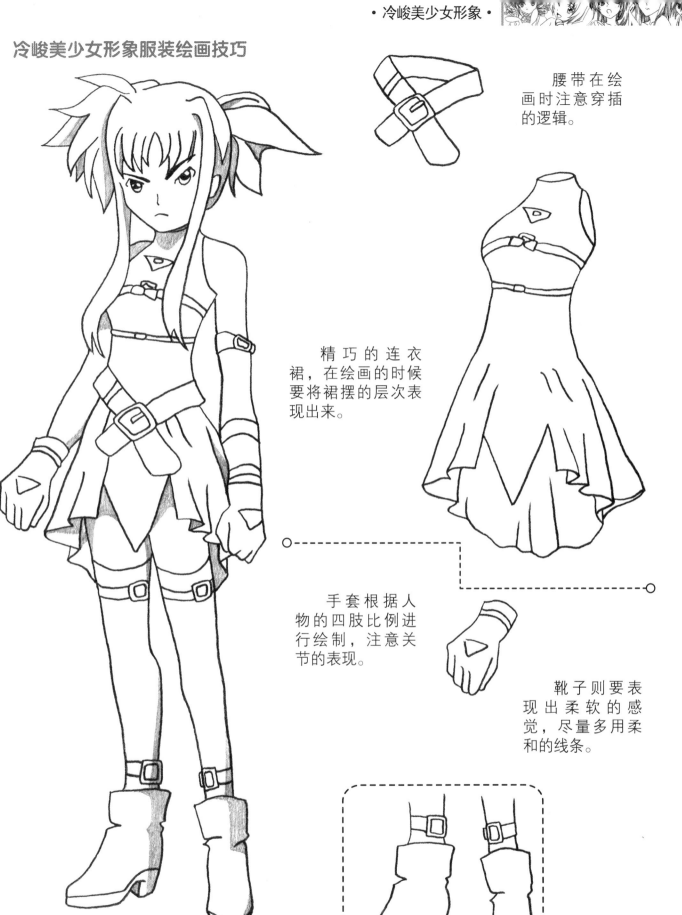

腰带在绘画时注意穿插的逻辑。

精巧的连衣裙，在绘画的时候要将裙摆的层次表现出来。

手套根据人物的四肢比例进行绘制，注意关节的表现。

靴子则要表现出柔软的感觉，尽量多用柔和的线条。

冷峻美少女形象绘画流程

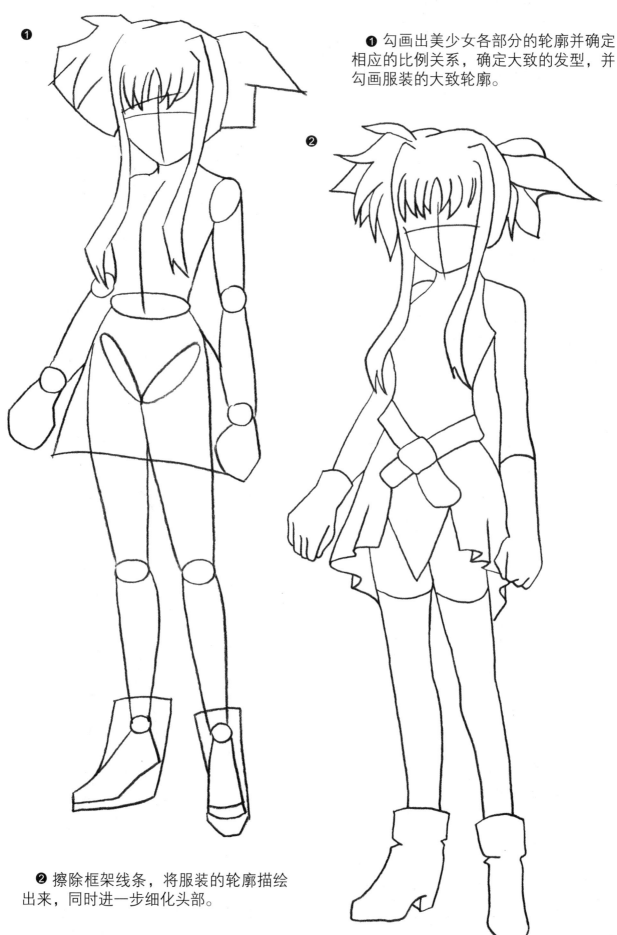

❶ 勾画出美少女各部分的轮廓并确定相应的比例关系，确定大致的发型，并勾画服装的大致轮廓。

❷ 擦除框架线条，将服装的轮廓描绘出来，同时进一步细化头部。

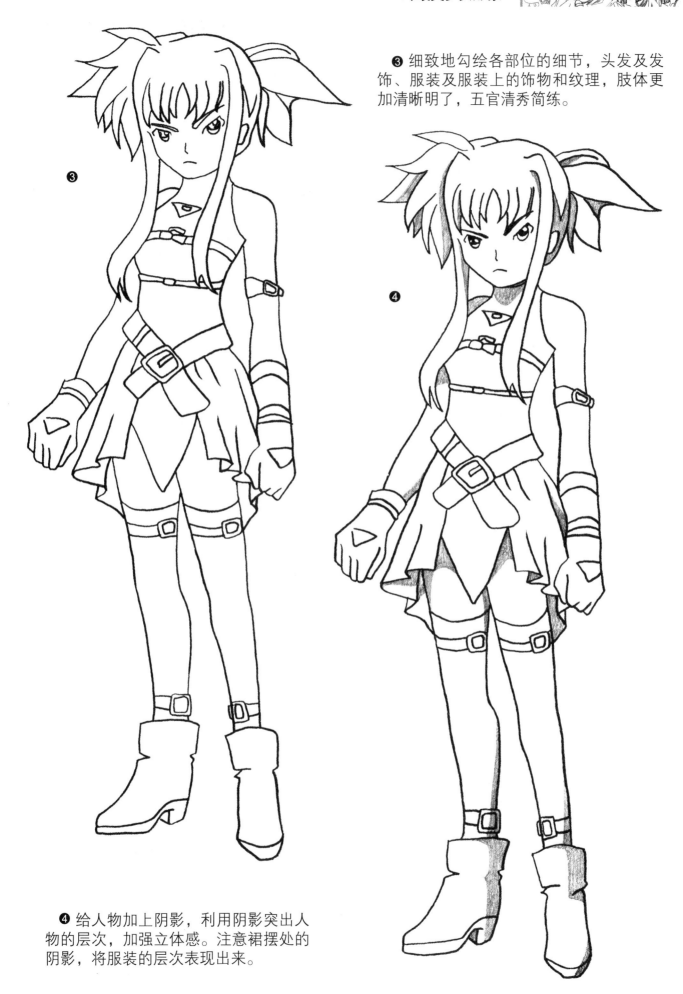

❸ 细致地勾绘各部位的细节，头发及发饰、服装及服装上的饰物和纹理，肢体更加清晰明了，五官清秀简练。

❸

❹

❹ 给人物加上阴影，利用阴影突出人物的层次，加强立体感。注意裙摆处的阴影，将服装的层次表现出来。

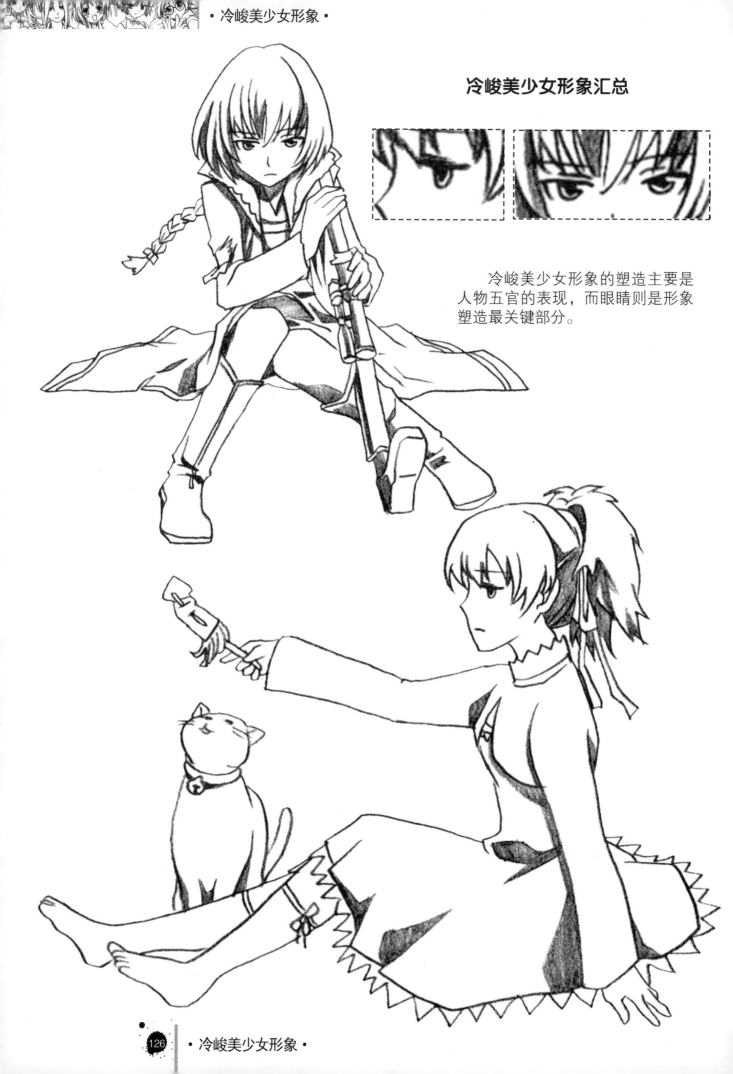

冷峻美少女形象汇总

冷峻美少女形象的塑造主要是人物五官的表现，而眼睛则是形象塑造最关键部分。

眼睛和眉毛是密不可分的，眉毛配合着眼睛可更好地表现出人物神态来。

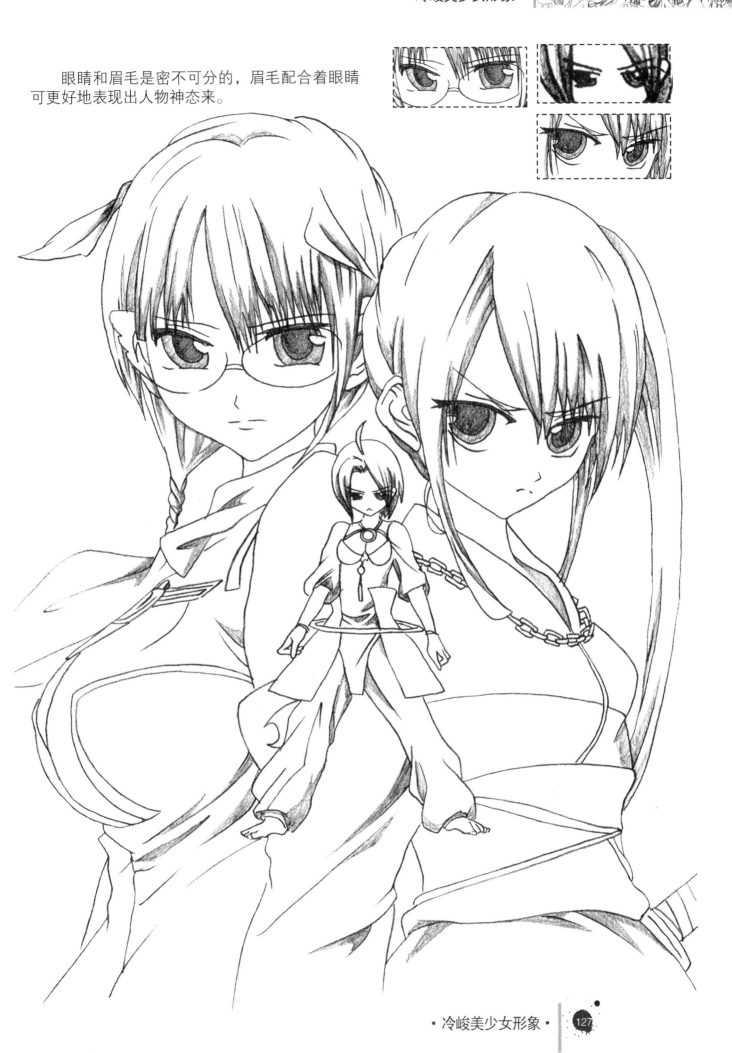

凌厉的眼神、帅气的长剑、飘逸的长发，描述了一个冷峻美少女的形象。

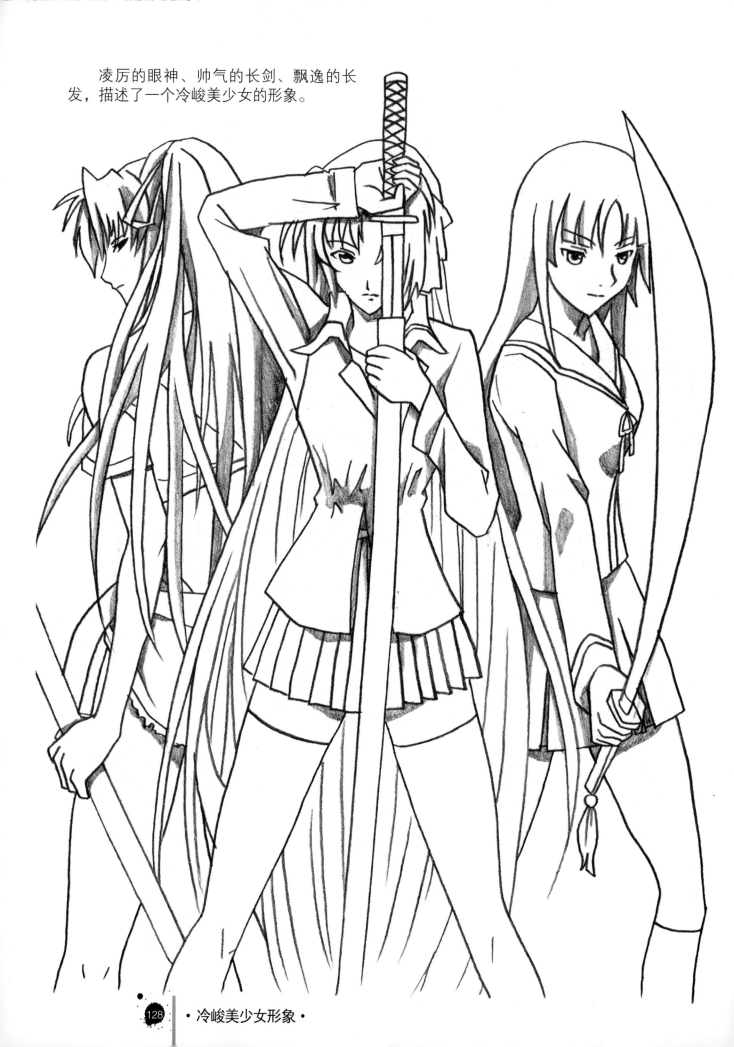

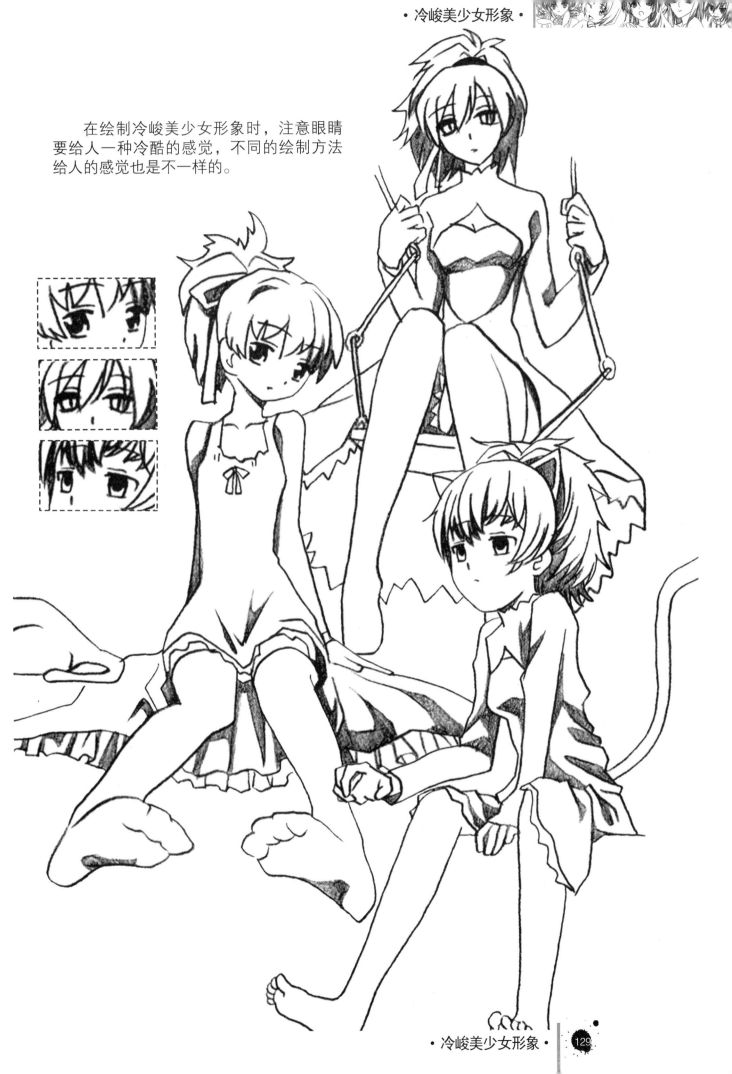

在绘制冷峻美少女形象时，注意眼睛要给人一种冷酷的感觉，不同的绘制方法给人的感觉也是不一样的。

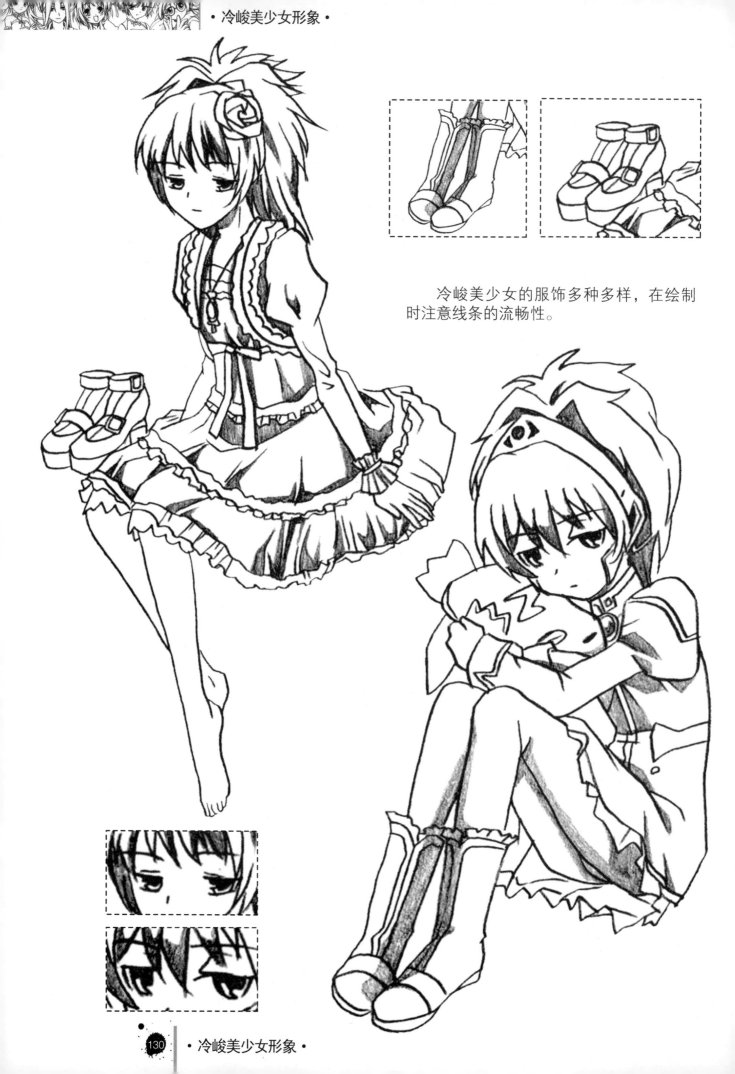

冷峻美少女的服饰多种多样，在绘制时注意线条的流畅性。

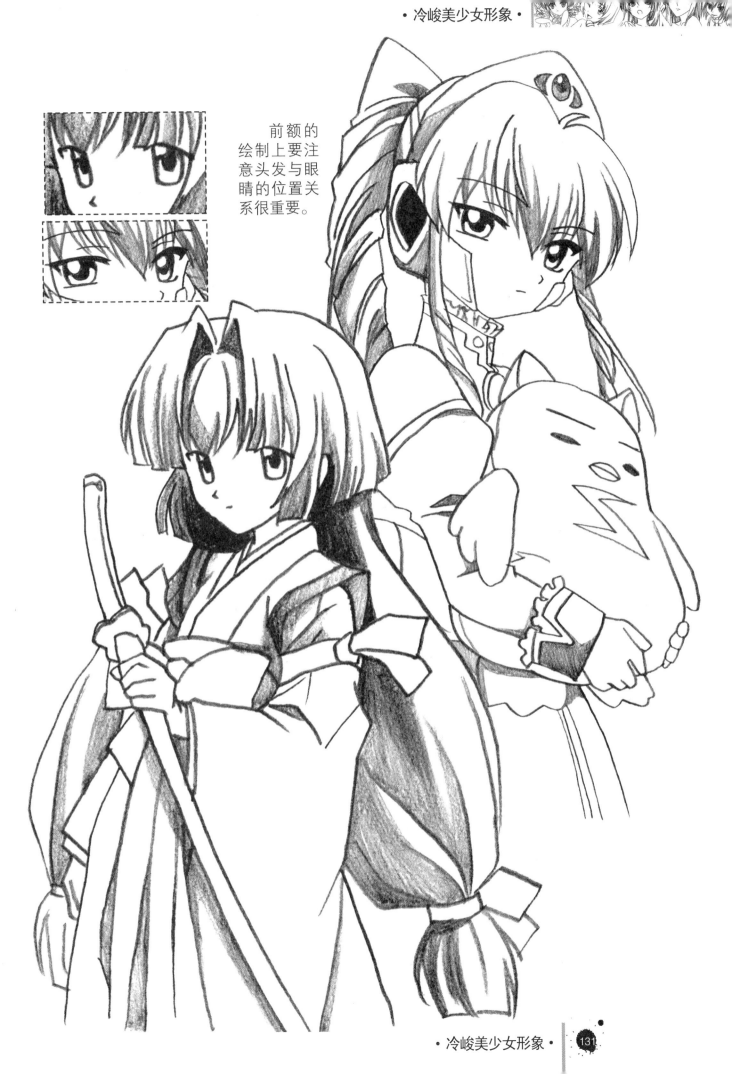

前额的
绘制上要注
意头发与眼
睛的位置关
系很重要。

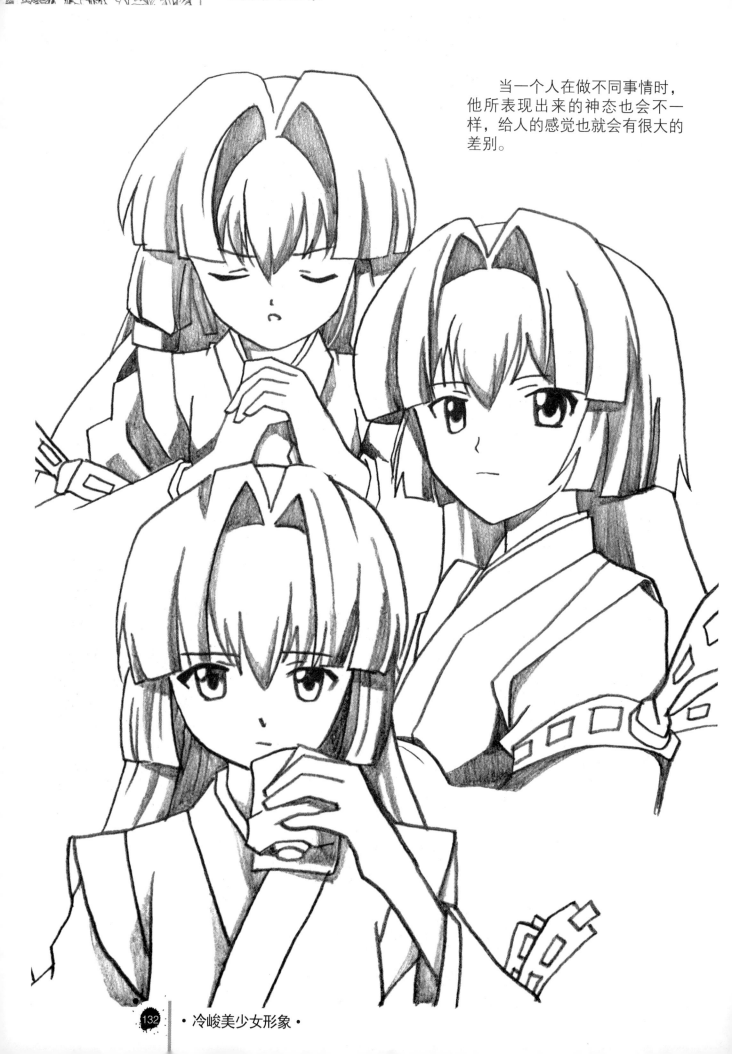

当一个人在做不同事情时，他所表现出来的神态也会不一样，给人的感觉也就会有很大的差别。

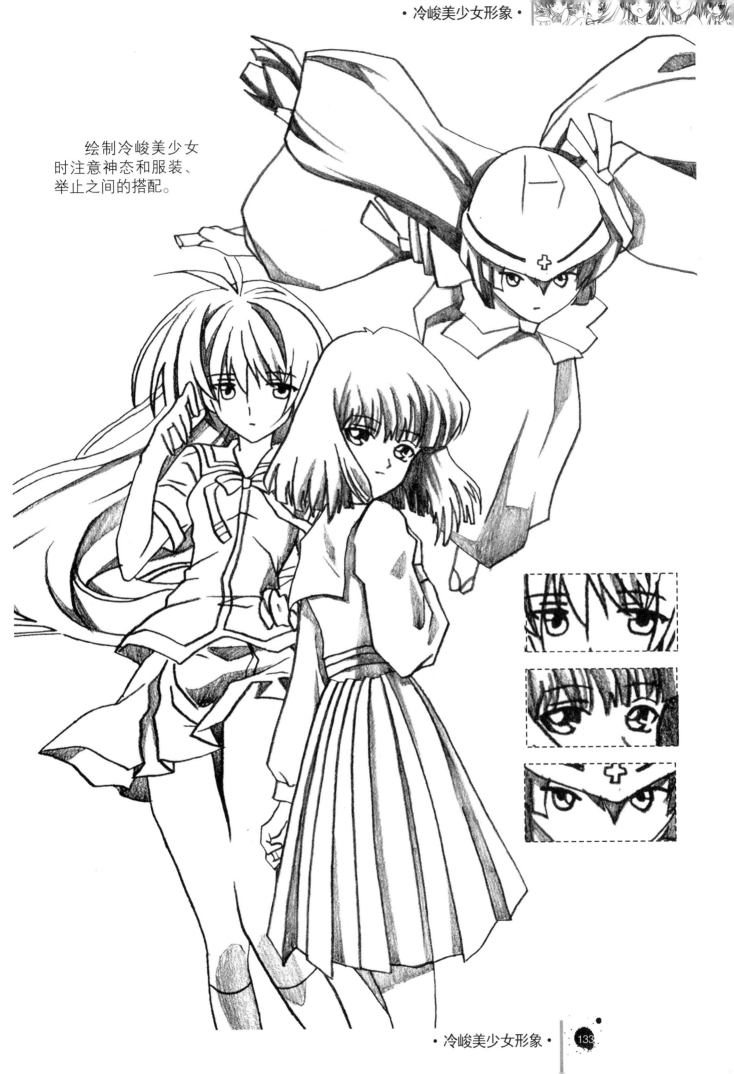

绘制冷峻美少女时注意神态和服装、举止之间的搭配。

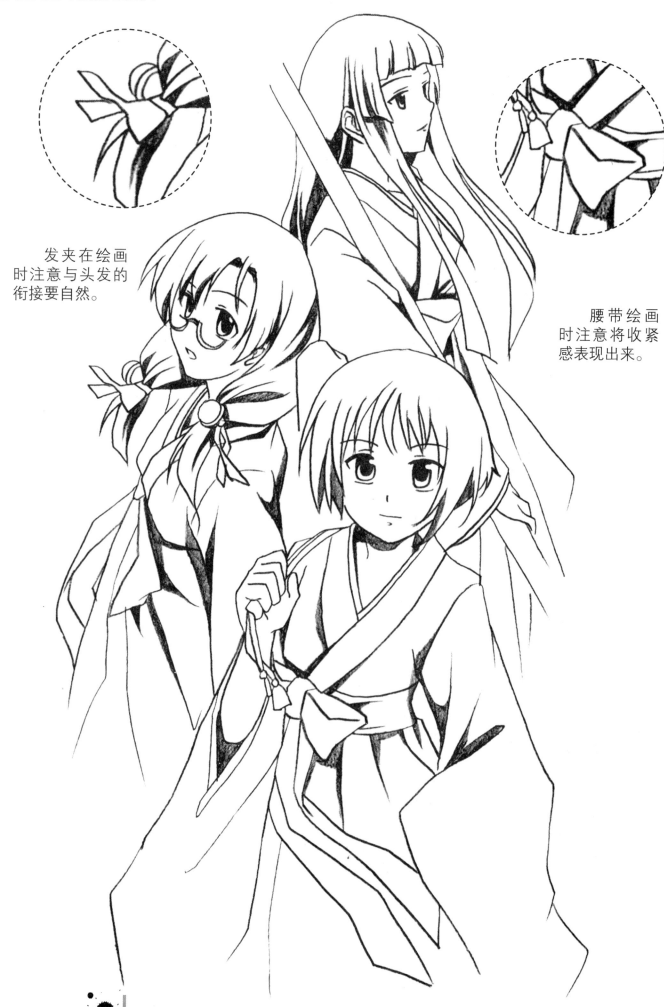

发夹在绘画时注意与头发的衔接要自然。

腰带绘画时注意将收紧感表现出来。

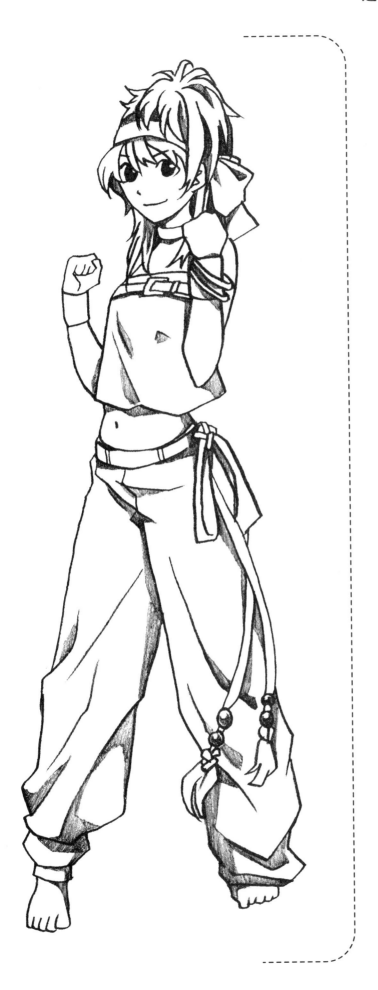

运动美少女形象

　　一般而言运动给人的感觉都是充满朝气、激情洋溢。运动是人们生活中不可缺少的，在强身健体的同时，还能让人融入环境之中。

　　运动美少女拥有自然飘逸的秀发，宽松动感的服装，同时也添加了时尚的装饰，个性的腰带、精巧的手镯、洒脱的头巾洋溢着对运动的热情。

运动美少女形象绘画技巧

运动美少女形象头部绘画技巧

勾画轮廓、局部刻画、强调明暗对比,眼睛的绘制过程清晰可见。

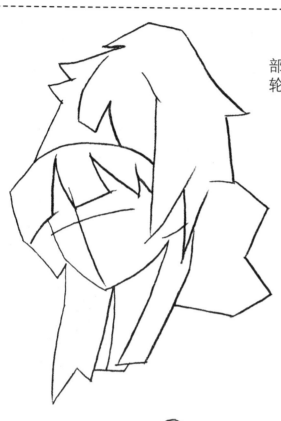

❶勾勒头部整体大致轮廓。

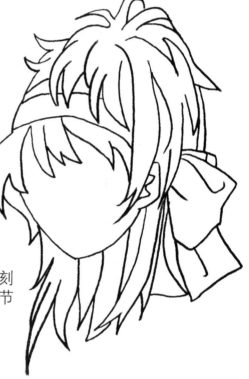

❷细致刻画头发细节与层次。

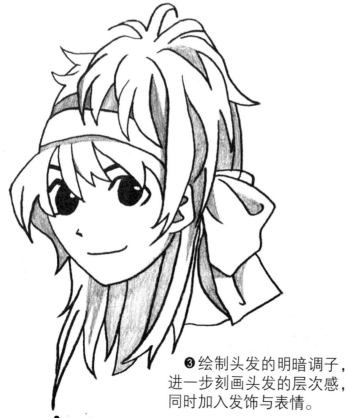

❸绘制头发的明暗调子,进一步刻画头发的层次感,同时加入发饰与表情。

❶

❷

头巾的绘制,注意层次感与明暗关系。

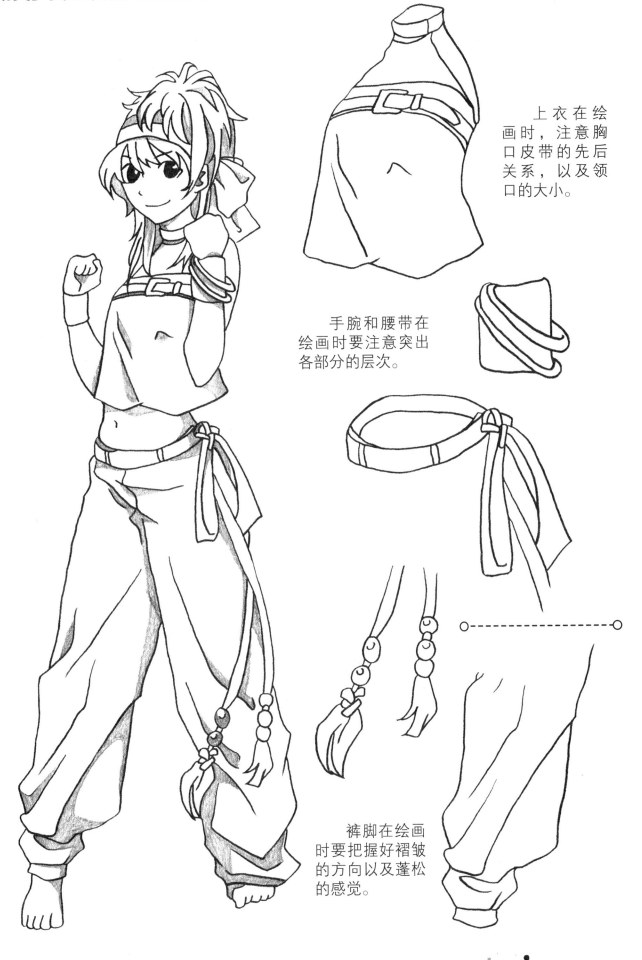

运动美少女形象服装绘画技巧

上衣在绘画时，注意胸口皮带的先后关系，以及领口的大小。

手腕和腰带在绘画时要注意突出各部分的层次。

裤脚在绘画时要把握好褶皱的方向以及蓬松的感觉。

运动美少女形象绘画流程

❶ 勾画出美少女各部分的轮廓并确定相应的比例关系，确定大致的发型，并勾画服装的大致轮廓。

❷ 擦除框架线条，将人物细化。注意人物身体比例要协调，同时头发的层次要表现出来。

❶

❷

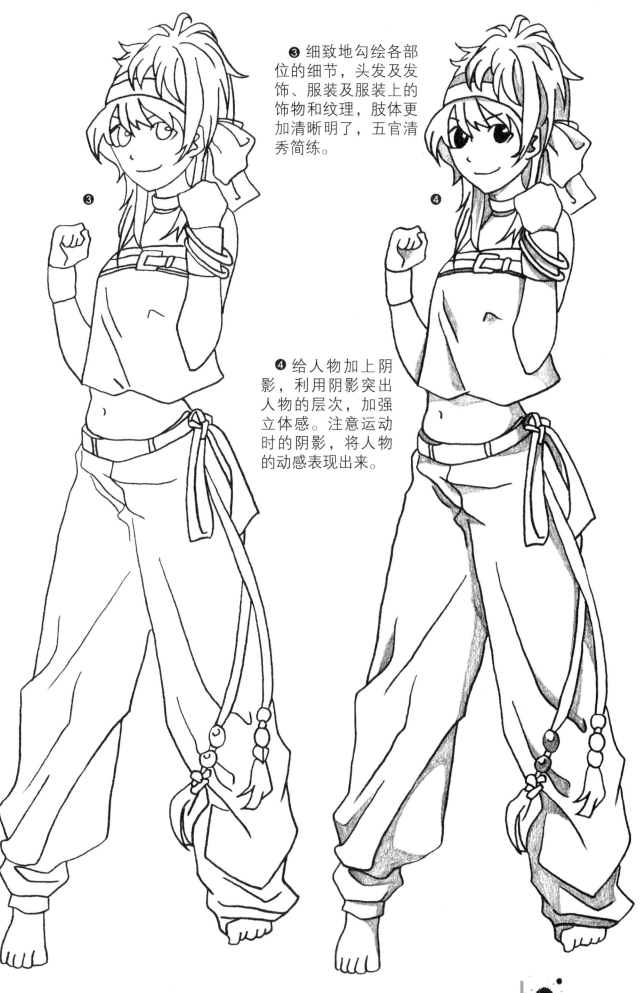

❸ 细致地勾绘各部位的细节，头发及发饰、服装及服装上的饰物和纹理，肢体更加清晰明了，五官清秀简练。

❸

❹

❹ 给人物加上阴影，利用阴影突出人物的层次，加强立体感。注意运动时的阴影，将人物的动感表现出来。

运动美少女形象汇总

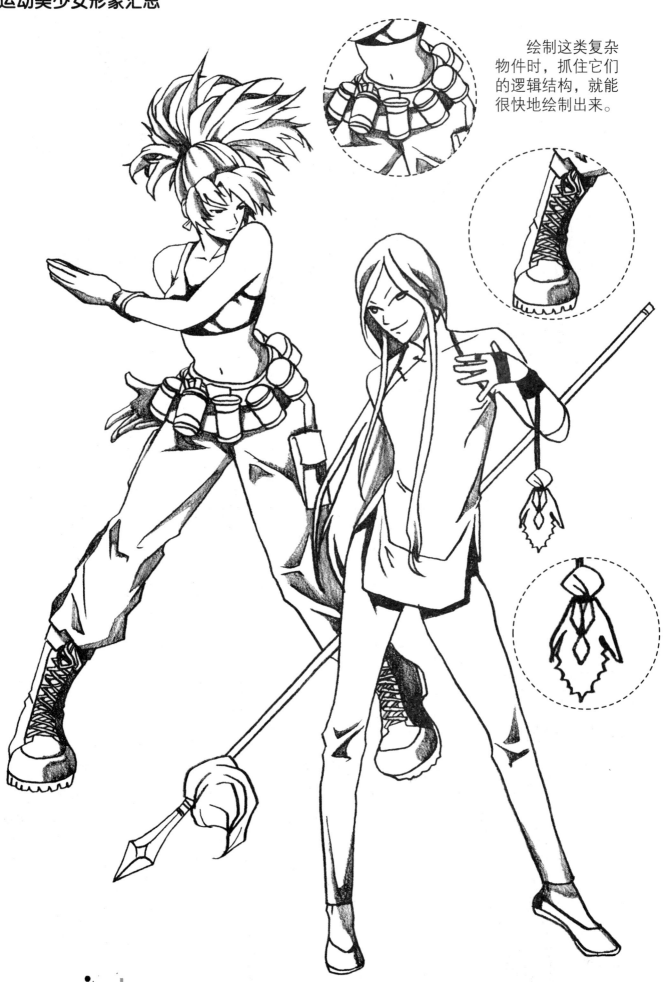

绘制这类复杂物件时，抓住它们的逻辑结构，就能很快地绘制出来。

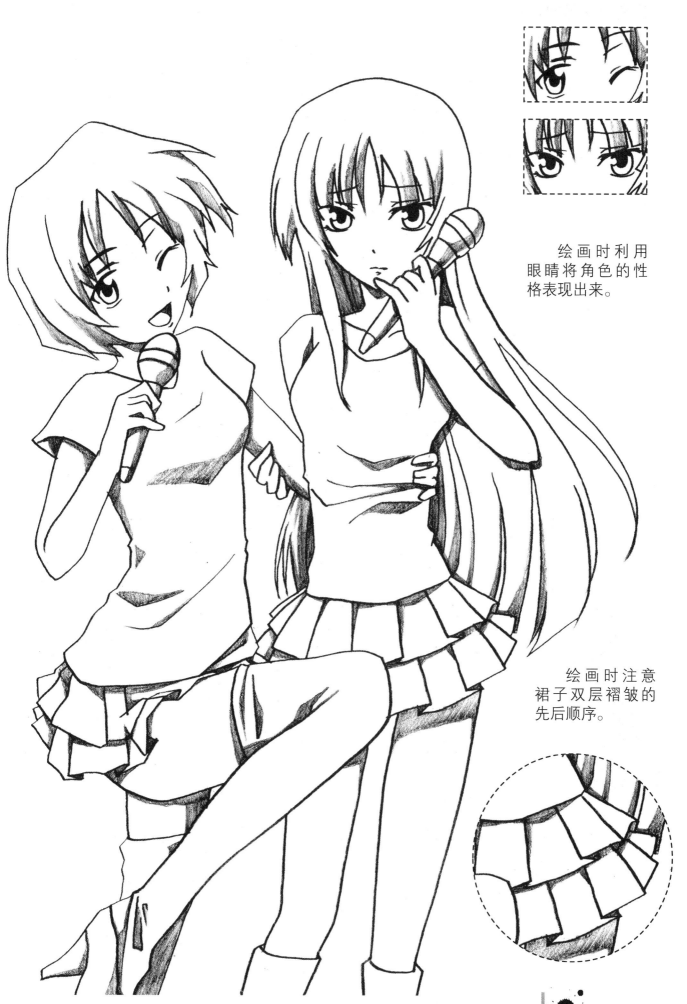

绘画时利用眼睛将角色的性格表现出来。

绘画时注意裙子双层褶皱的先后顺序。

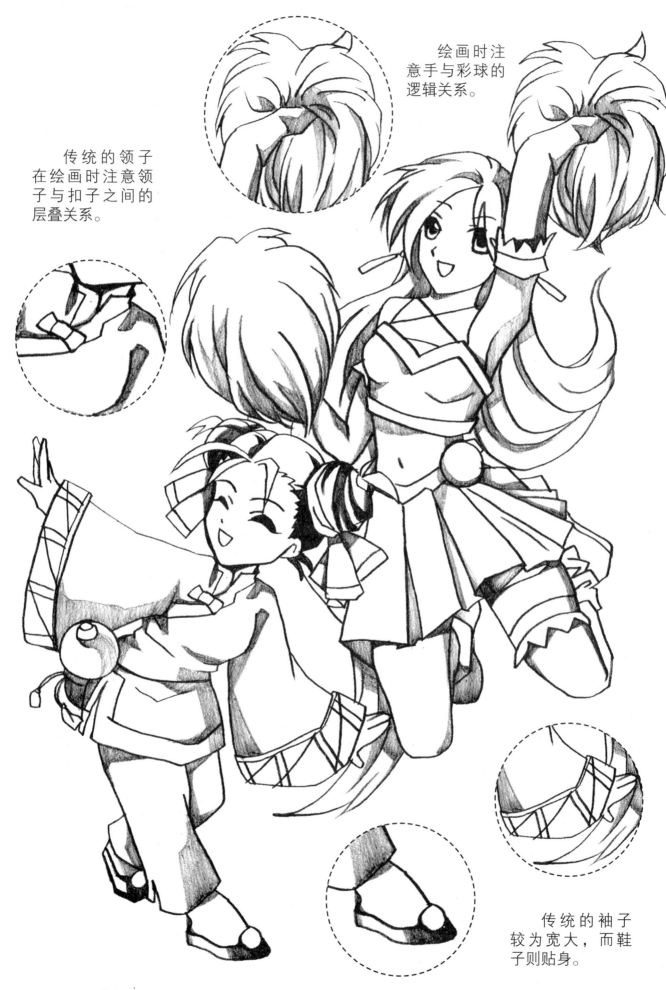

绘画时注意手与彩球的逻辑关系。

传统的领子在绘画时注意领子与扣子之间的层叠关系。

传统的袖子较为宽大，而鞋子则贴身。

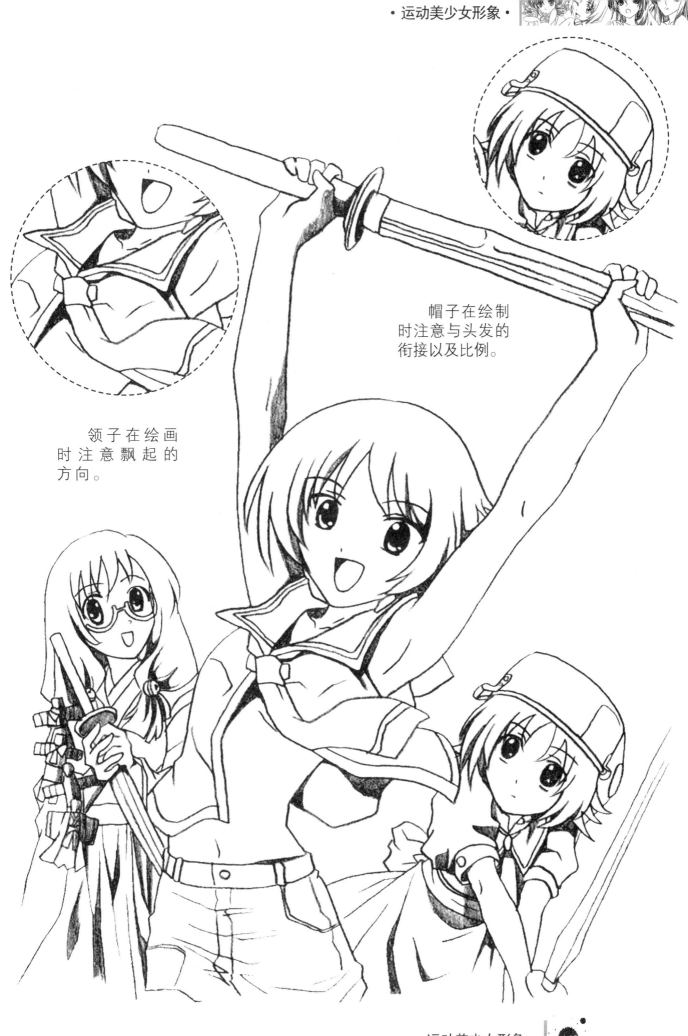

帽子在绘制
时注意与头发的
衔接以及比例。

领子在绘画
时注意飘起的
方向。

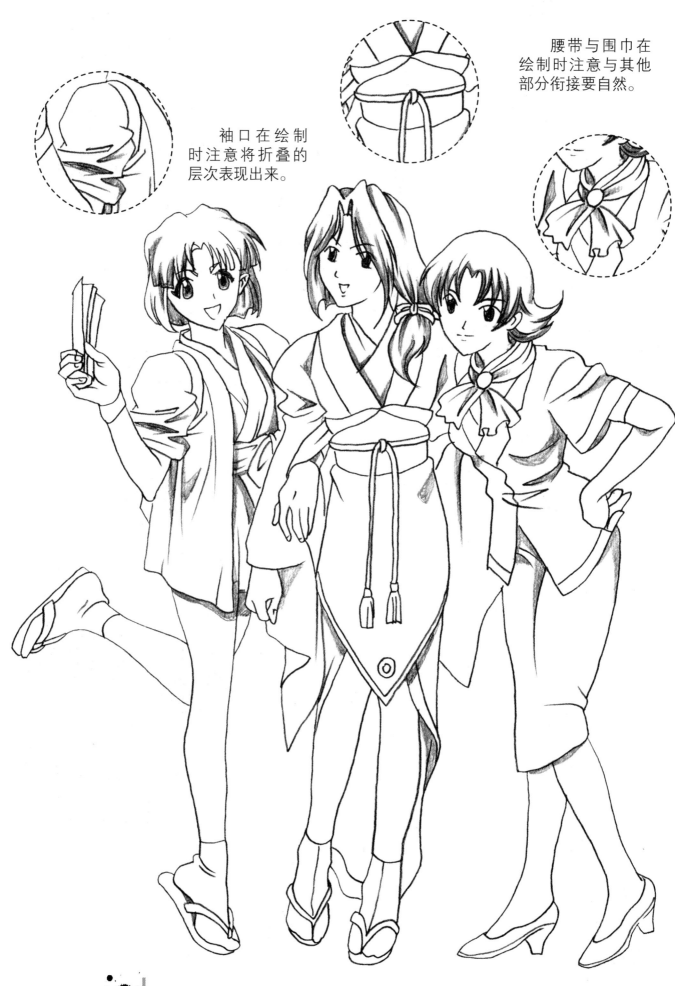

腰带与围巾在
绘制时注意与其他
部分衔接要自然。

袖口在绘制
时注意将折叠的
层次表现出来。

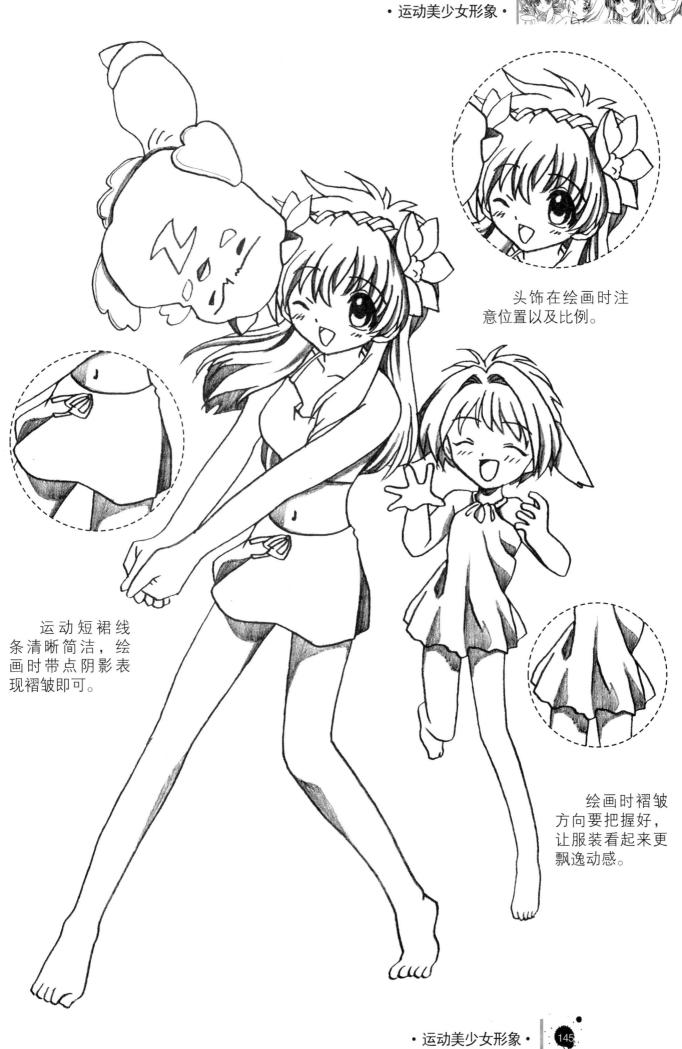

头饰在绘画时注意位置以及比例。

运动短裙线条清晰简洁，绘画时带点阴影表现褶皱即可。

绘画时褶皱方向要把握好，让服装看起来更飘逸动感。

在绘画时注意运动时褶皱的方向。

鞋子在绘画前先分清逻辑关系。

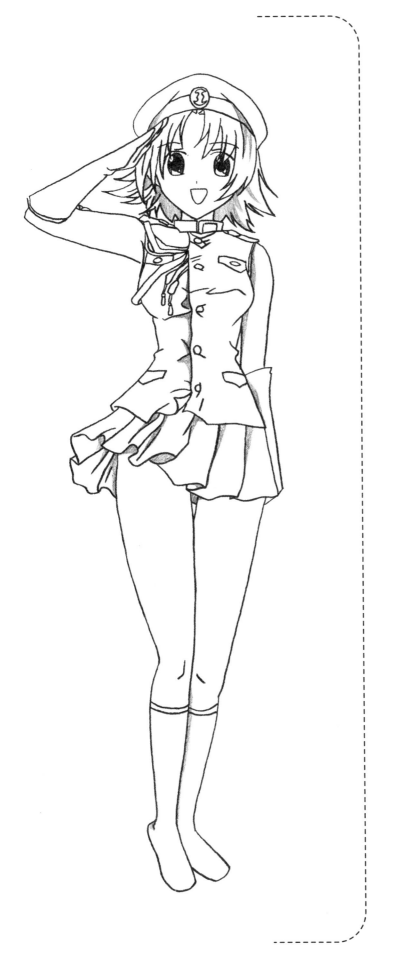

职业美少女形象

　　一般而言职业美少女给人的感觉都是精神抖擞、整洁干练。职业文化经久不衰，因为它经过了历史的考验而在现实生活中留了下来。

　　职业装比较正规、对称、严肃，让人一眼便能认出。

　　职业美少女拥有飘逸的秀发，服装整齐统一，当人群聚集时更为壮观。同时也添加了时尚的风格，超短裙、裸露的香肩与长腿，让人深陷其魅力之中。

职业美少女形象绘画技巧

职业美少女形象头部绘画技巧

❶ ❷ ❸

勾画轮廓、局部刻画、强调明暗对比，眼睛的绘制过程清晰可见。

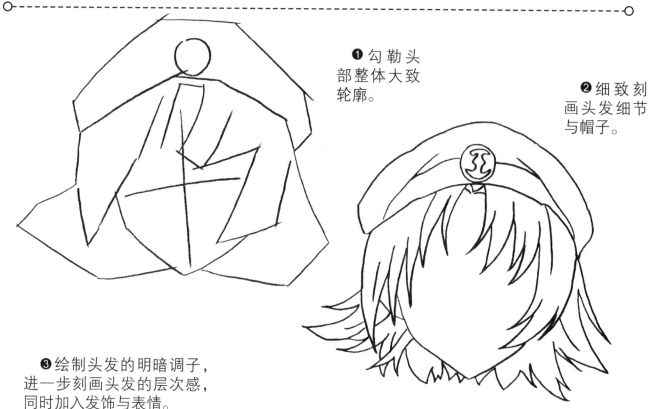

❶ 勾 勒 头 部整体大致轮廓。

❷ 细 致 刻 画头发细节与帽子。

❸ 绘制头发的明暗调子，进一步刻画头发的层次感，同时加入发饰与表情。

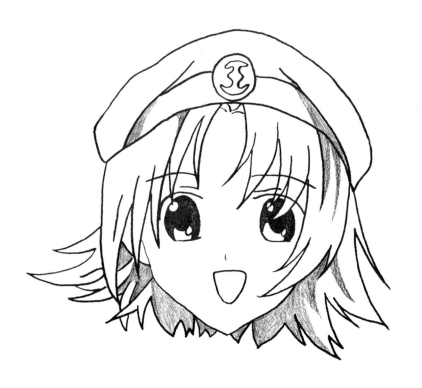

❶

❷

帽 子 的 绘制，注意层次感与明暗关系。

职业美少女形象服装绘画技巧

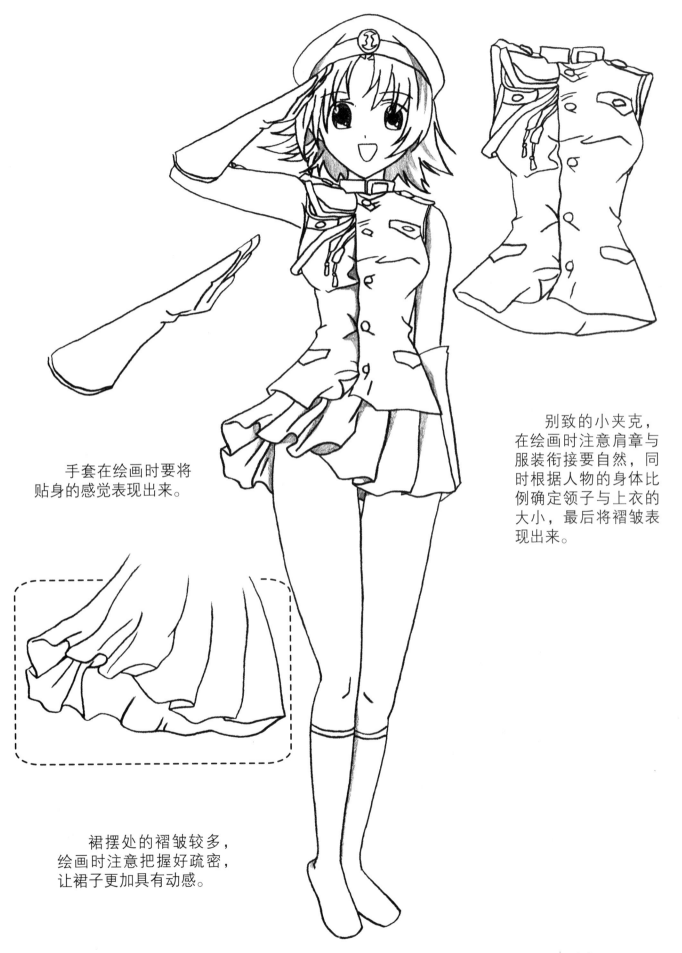

手套在绘画时要将贴身的感觉表现出来。

别致的小夹克，在绘画时注意肩章与服装衔接要自然，同时根据人物的身体比例确定领子与上衣的大小，最后将褶皱表现出来。

裙摆处的褶皱较多，绘画时注意把握好疏密，让裙子更加具有动感。

职业美少女形象绘画流程

❶ 勾画出美少女各部分的轮廓并确定相应的比例关系，确定大致的发型，并勾画服装的大致轮廓。

❷ 擦除框架线条，将人物的服装表现出来，同时细化头部，将头发的层次表现出来。

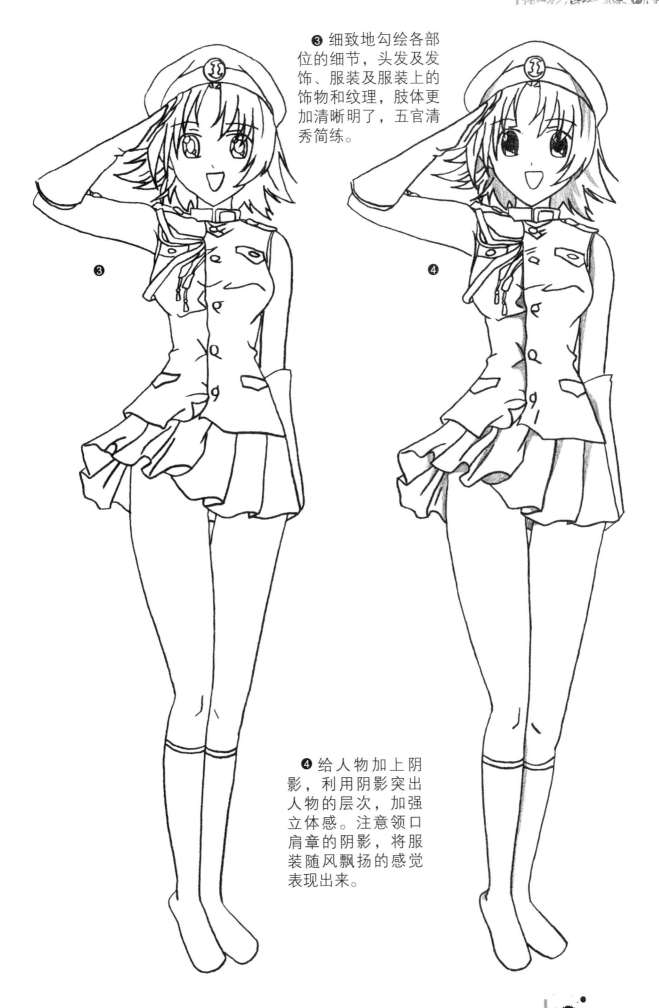

❸ 细致地勾绘各部位的细节，头发及发饰、服装及服装上的饰物和纹理，肢体更加清晰明了，五官清秀简练。

❸

❹

❹ 给人物加上阴影，利用阴影突出人物的层次，加强立体感。注意领口肩章的阴影，将服装随风飘扬的感觉表现出来。

职业美少女形象汇总

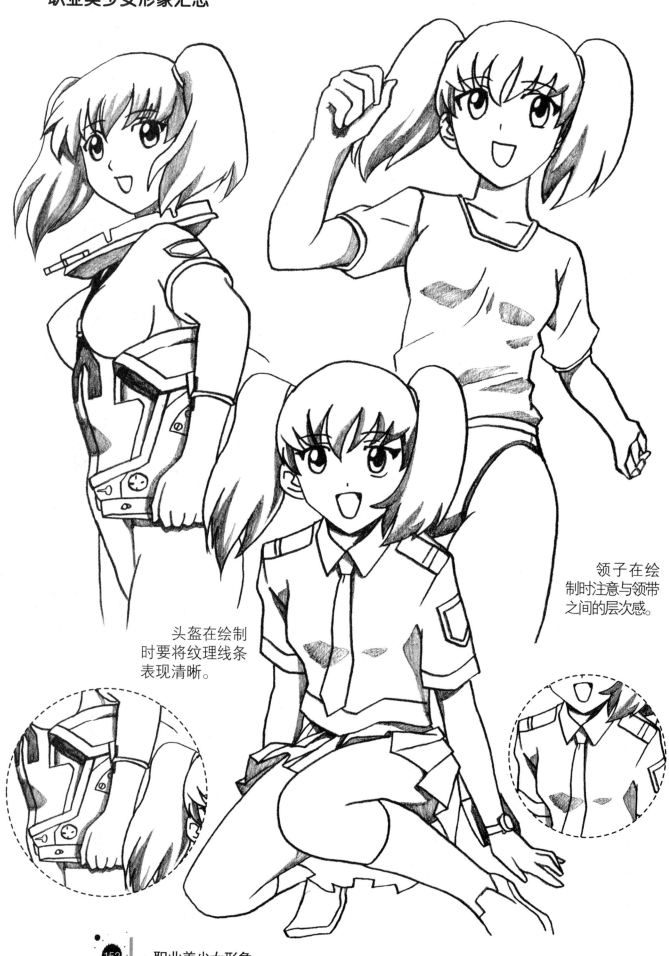

领子在绘制时注意与领带之间的层次感。

头盔在绘制时要将纹理线条表现清晰。

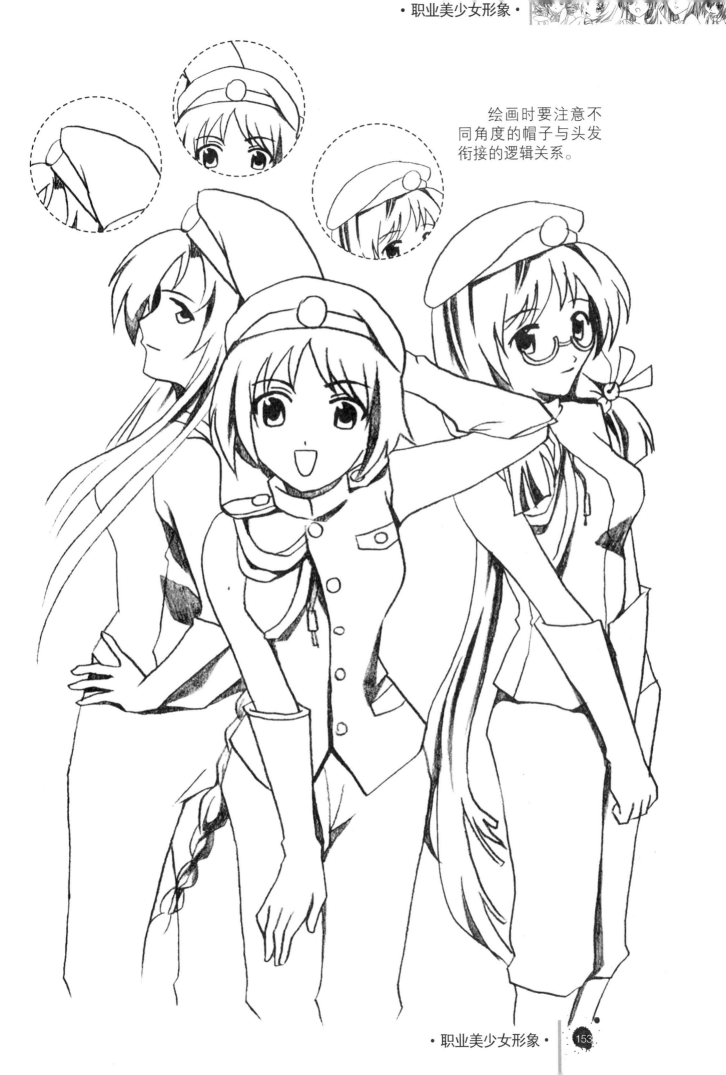

绘画时要注意不
同角度的帽子与头发
衔接的逻辑关系。

坚毅的表情
突出了职业美少
女的干练。

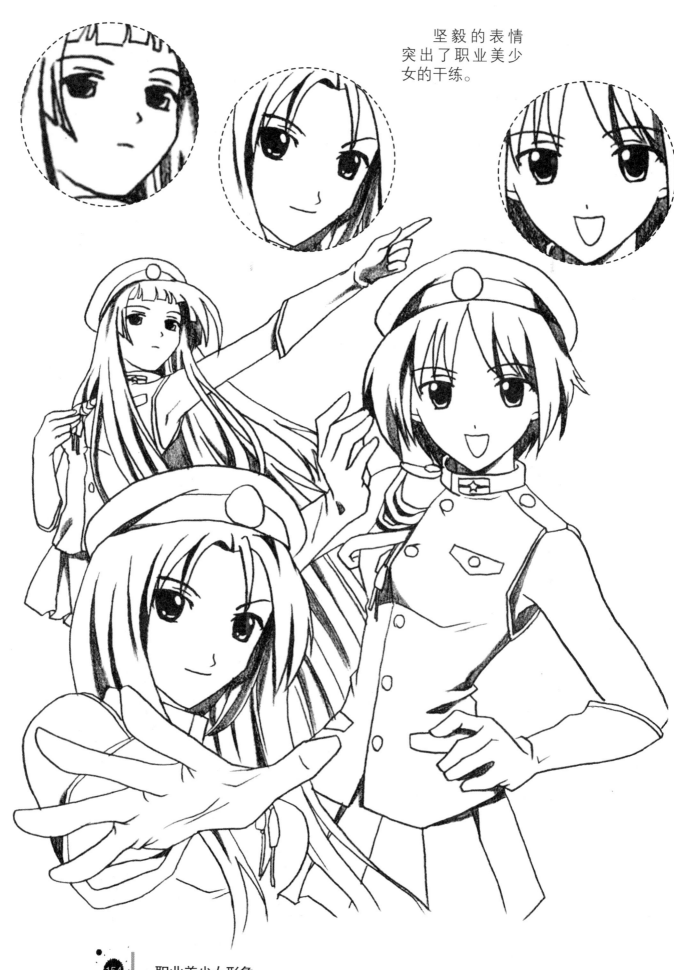

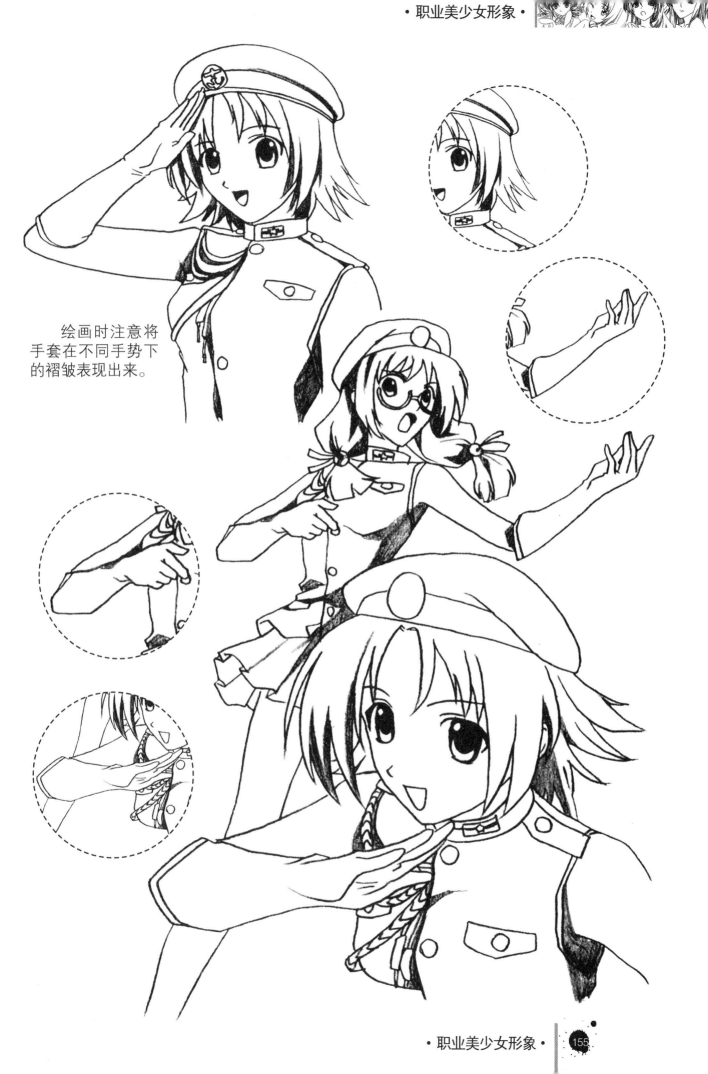

绘画时注意将
手套在不同手势下
的褶皱表现出来。

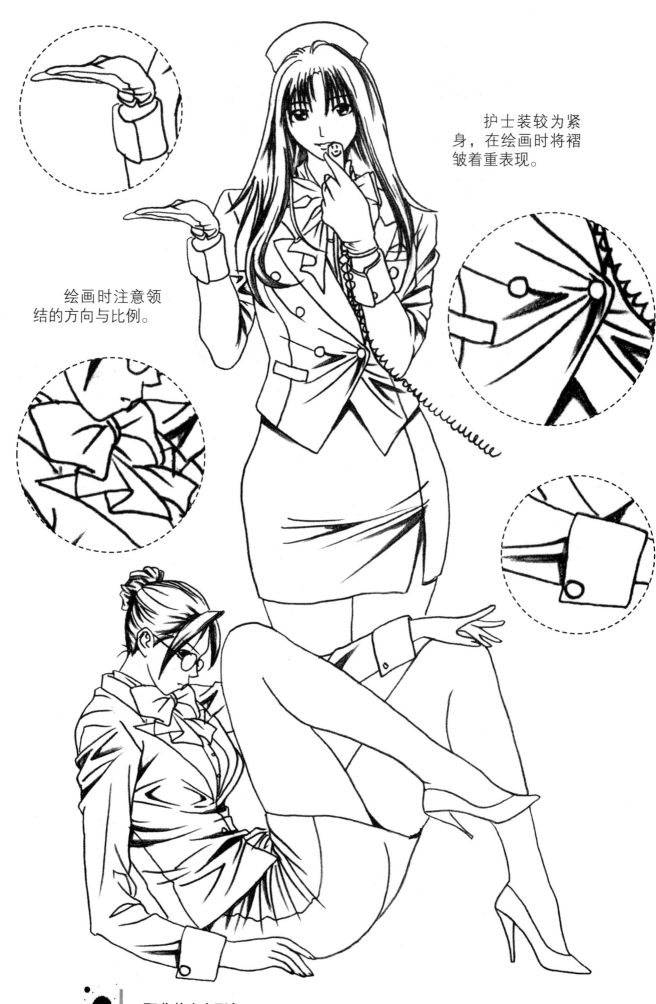

护士装较为紧身，在绘画时将褶皱着重表现。

绘画时注意领结的方向与比例。

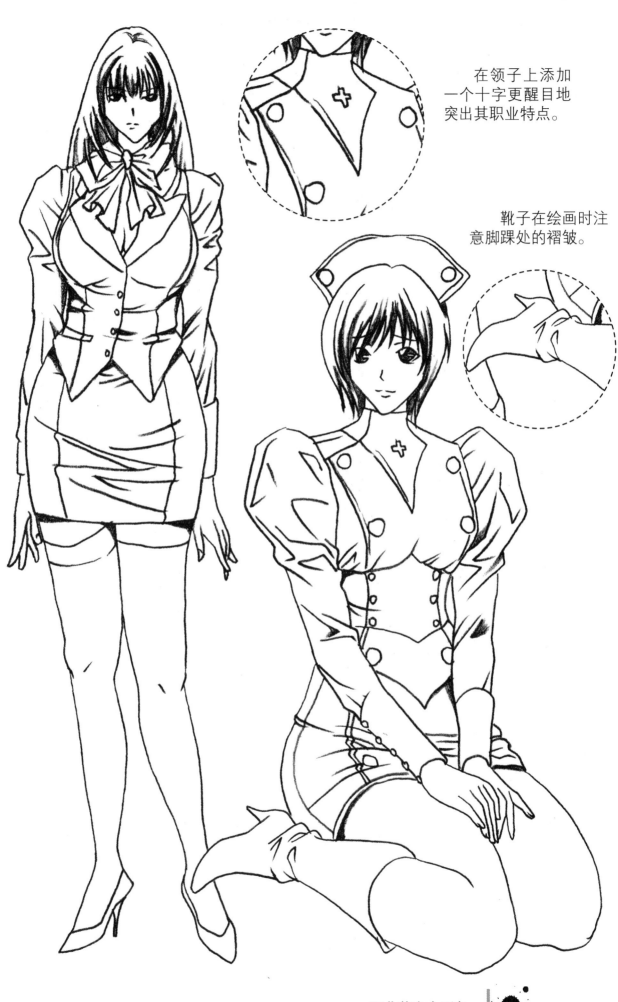

在领子上添加
一个十字更醒目地
突出其职业特点。

靴子在绘画时注
意脚踝处的褶皱。

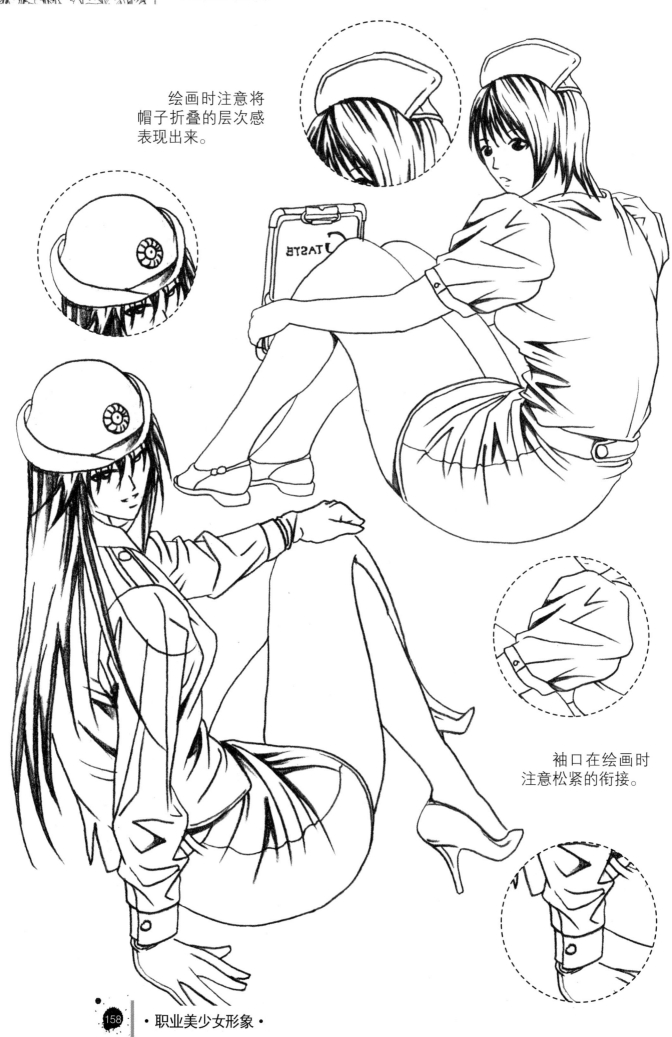

绘画时注意将
帽子折叠的层次感
表现出来。

袖口在绘画时
注意松紧的衔接。

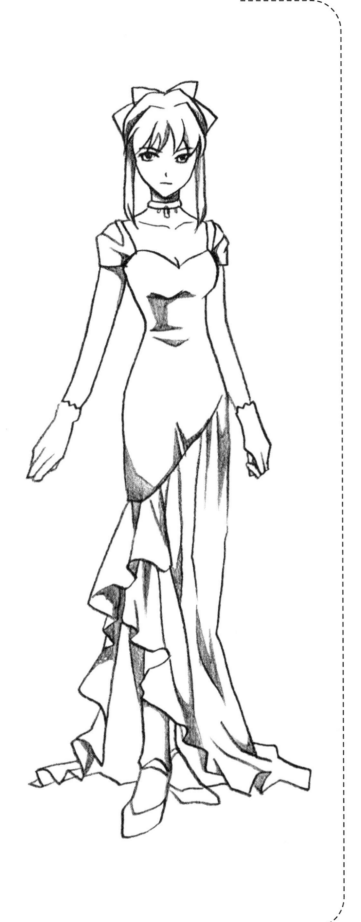

成熟端庄美少女形象

　　一般而言成熟端庄给人的
感觉是傲然、严肃。成熟端庄
是比较正直、坚毅，没有多余
的稚气，将自己最完美的一面
表现在他人面前。
　　成熟端庄美少女拥有清爽
的发型。在服装上突出了自己
的风格，花边也添加了时尚的
元素。不对称的花边、裸露的
胳膊与长腿，是一种创新与突
破。

成熟端庄美少女形象绘画技巧

成熟端庄美少女形象头部绘画技巧

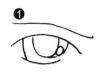 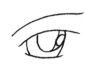 ❶ ❷ ❸

勾画轮廓、局部刻画、强调明暗对比，眼睛的绘制过程清晰可见。

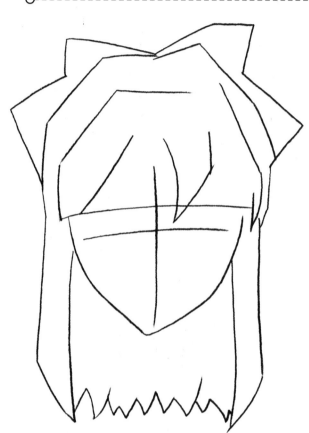

❶ 勾勒头部整体大致轮廓。

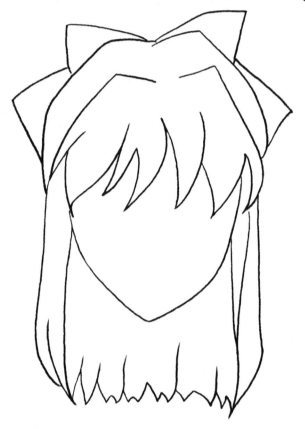

❷ 细致刻画头发细节与层次。

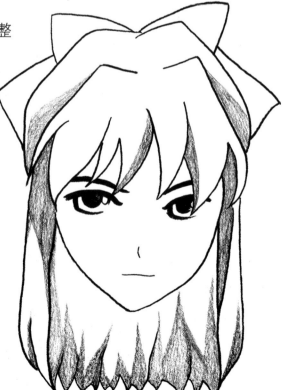

❸ 绘制头发的明暗调子，进一步刻画头发的层次感，同时加入发饰与表情，使人物更加生动。

成熟端庄美少女形象服装绘画技巧

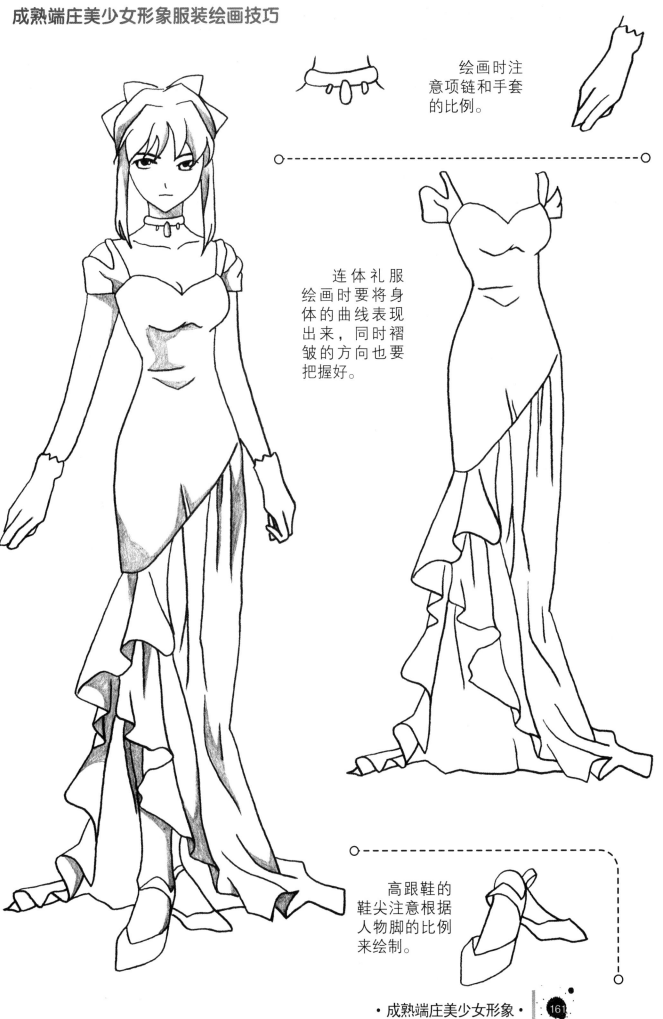

绘画时注意项链和手套的比例。

连体礼服绘画时要将身体的曲线表现出来，同时褶皱的方向也要把握好。

高跟鞋的鞋尖注意根据人物脚的比例来绘制。

成熟端庄美少女形象绘画流程

❶ 勾画出美少女各部分的轮廓并确定相应的比例关系，确定大致的发型，并勾画服装的大致轮廓。

❷ 擦除框架线条，细化服装细节，将服装的轮廓表现出来。

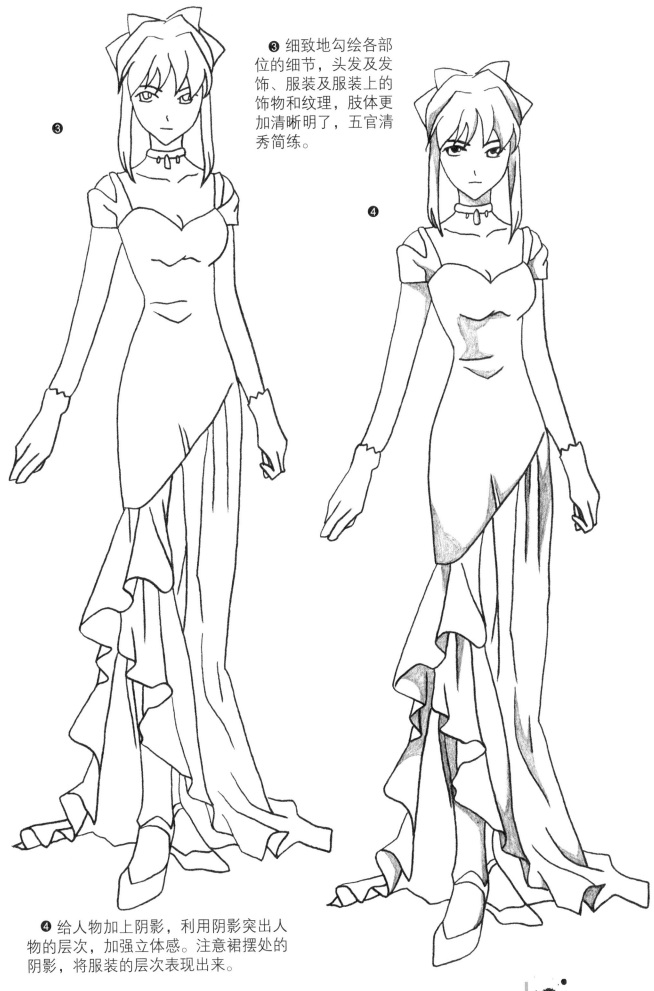

❸ 细致地勾绘各部位的细节，头发及发饰、服装及服装上的饰物和纹理，肢体更加清晰明了，五官清秀简练。

❹ 给人物加上阴影，利用阴影突出人物的层次，加强立体感。注意裙摆处的阴影，将服装的层次表现出来。

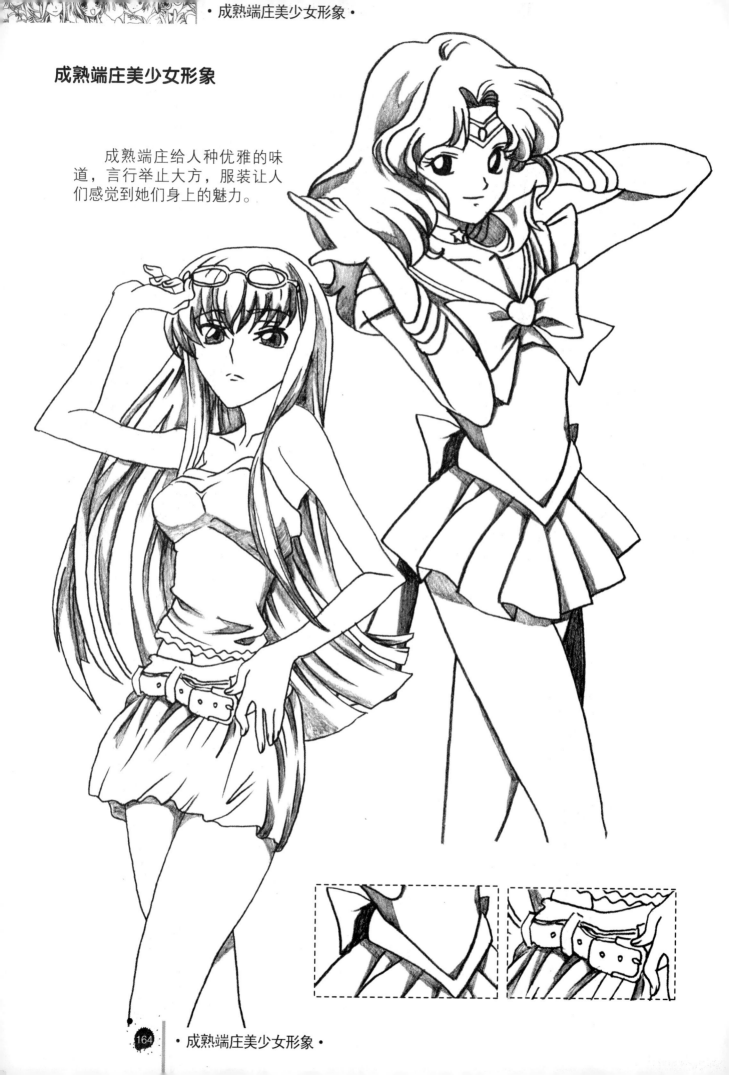

成熟端庄美少女形象

　　成熟端庄给人种优雅的味道，言行举止大方，服装让人们感觉到她们身上的魅力。

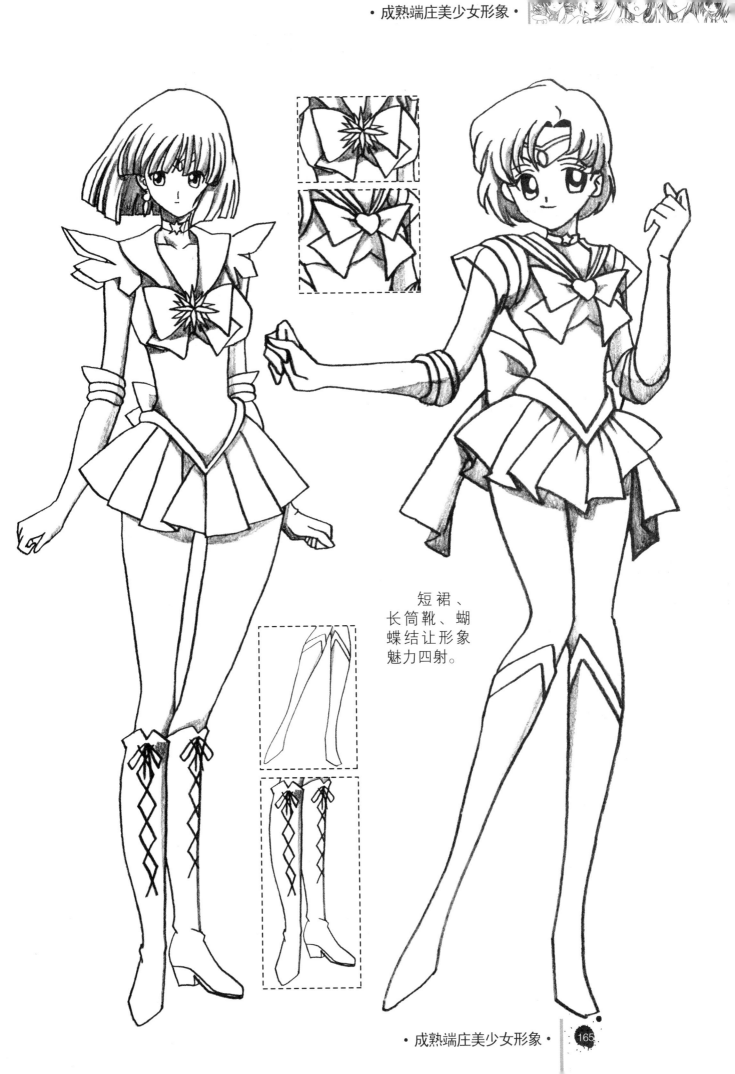

短裙、长筒靴、蝴蝶结让形象魅力四射。

戴着不同的帽子，带给大家的感觉也是不一样的。服装在一定程度上反映出一个人的气质来。

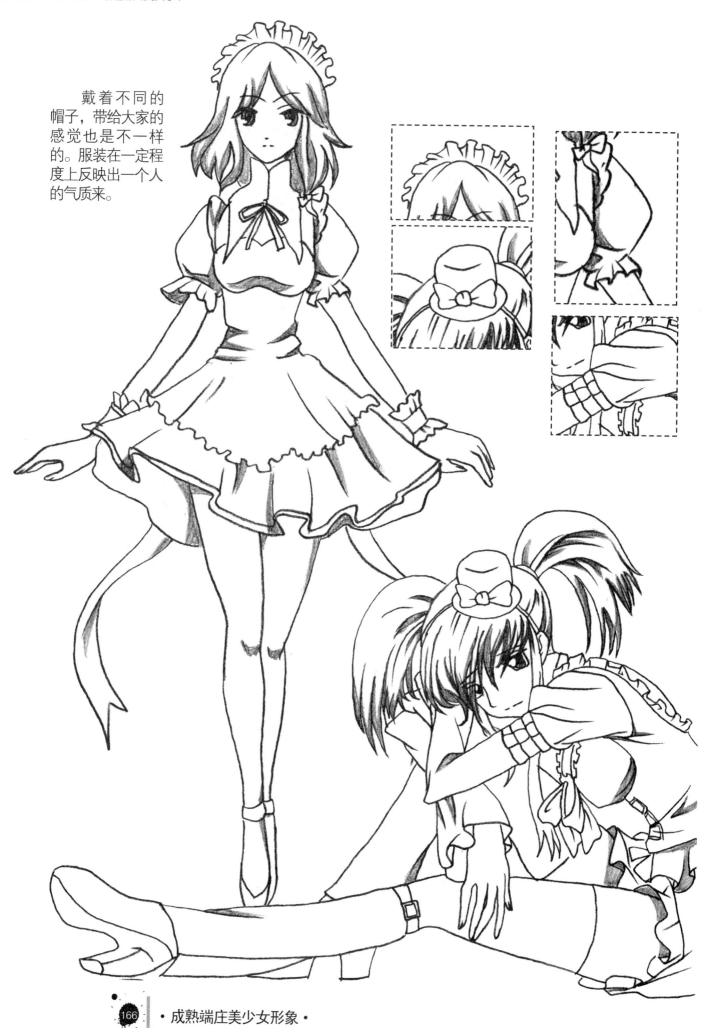

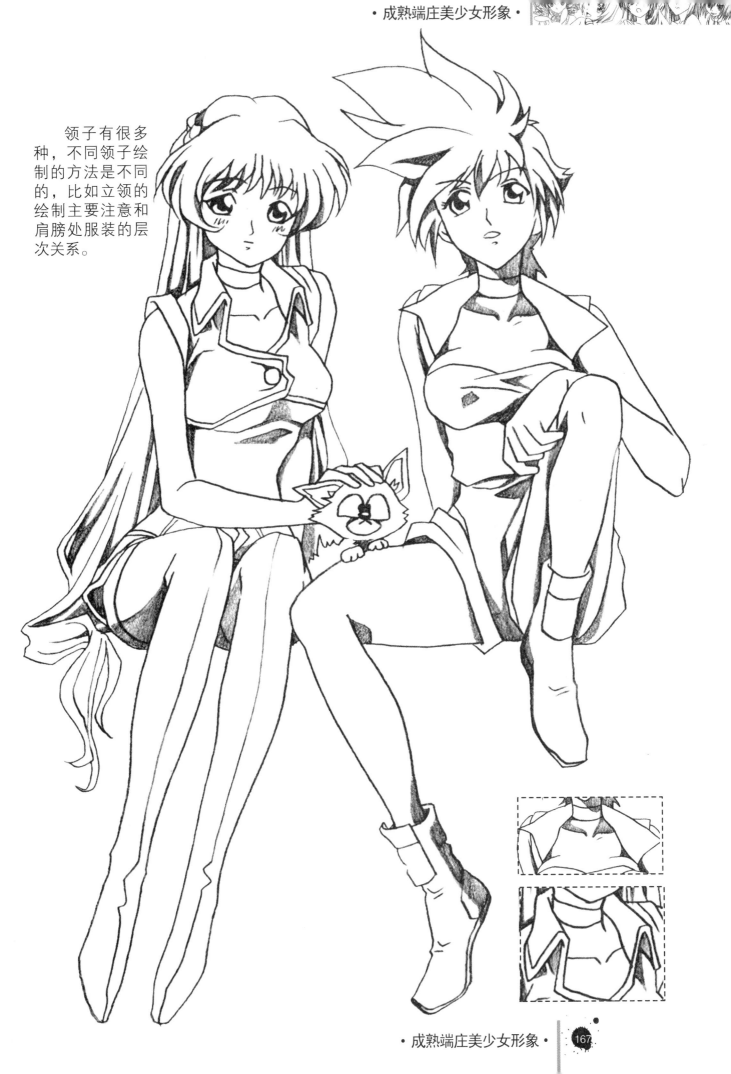

领子有很多种，不同领子绘制的方法是不同的，比如立领的绘制主要注意和肩膀处服装的层次关系。

・成熟端庄美少女形象・

眼睛是心灵的
窗户，代表着一个
人的内心世界，成
熟的眼睛给人宁静
的感觉。

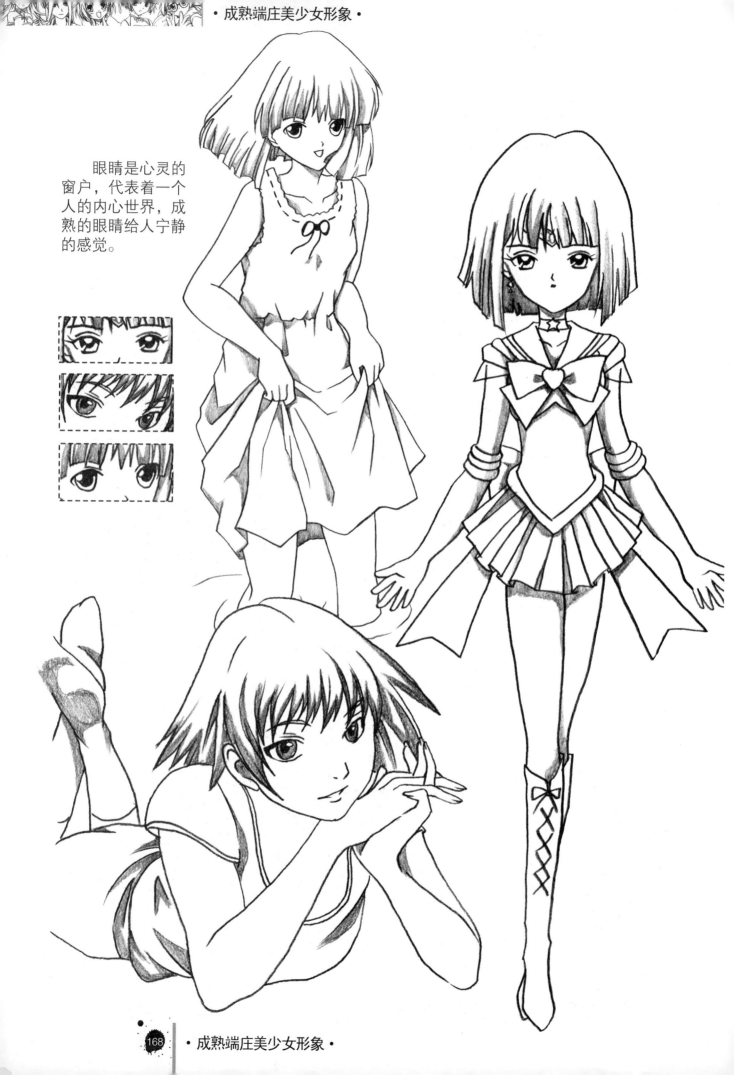

168
・成熟端庄美少女形象・

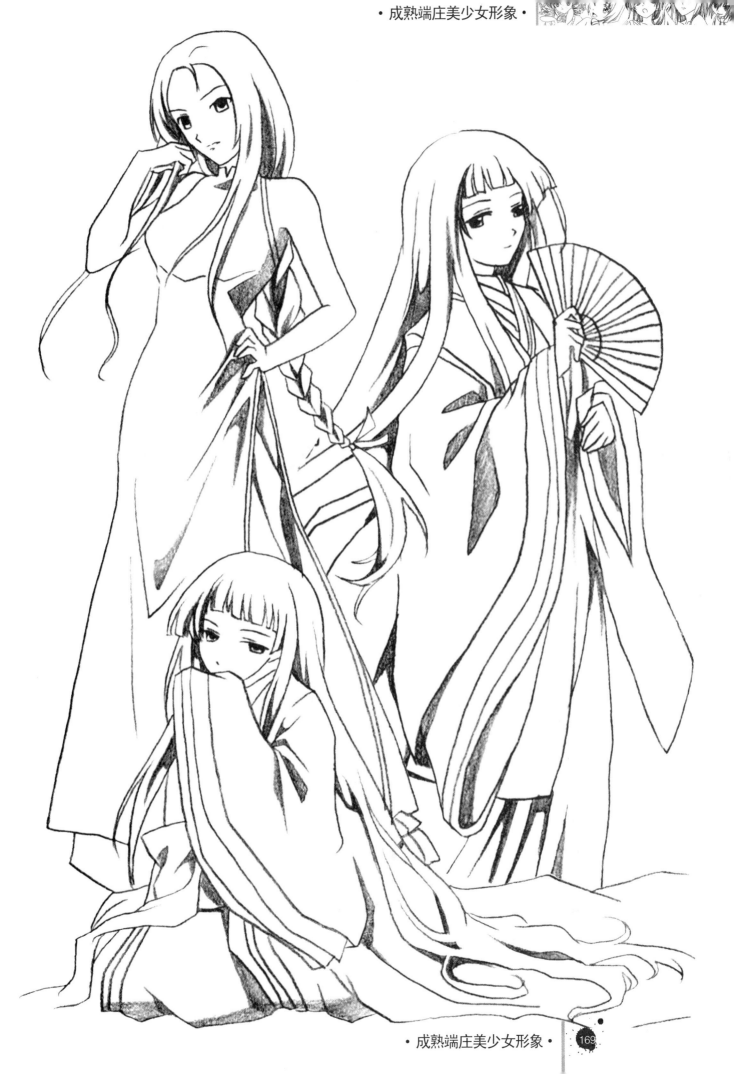

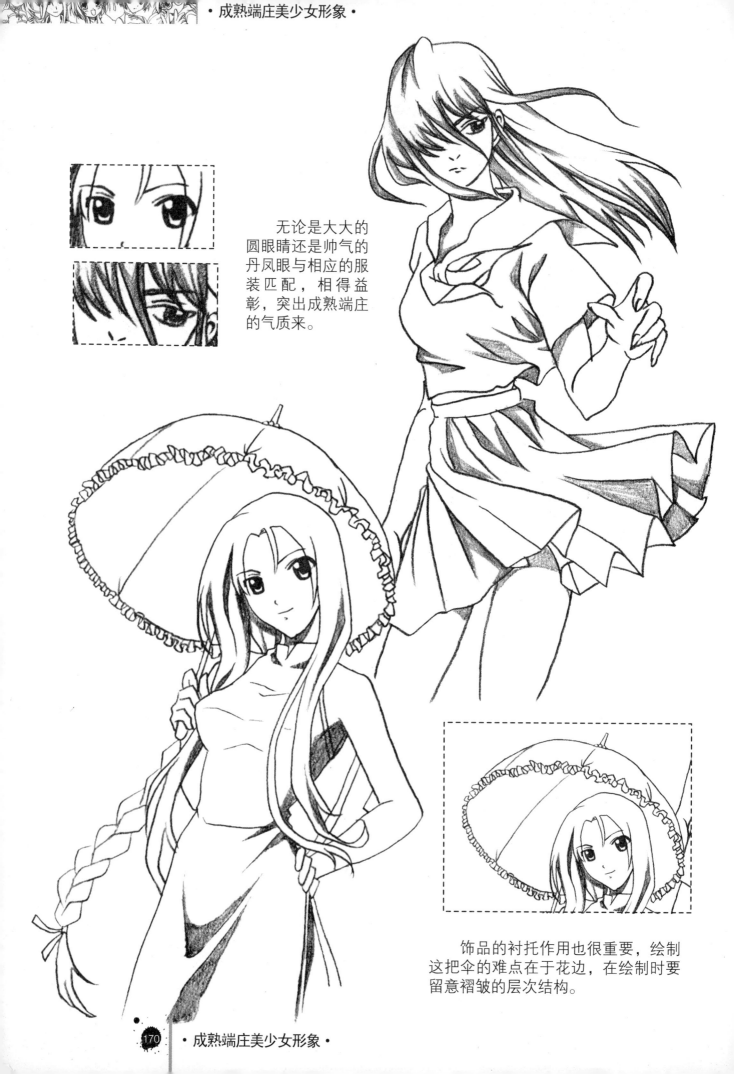

无论是大大的圆眼睛还是帅气的丹凤眼与相应的服装匹配，相得益彰，突出成熟端庄的气质来。

饰品的衬托作用也很重要，绘制这把伞的难点在于花边，在绘制时要留意褶皱的层次结构。